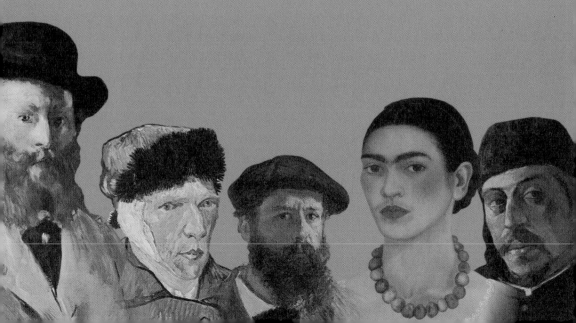

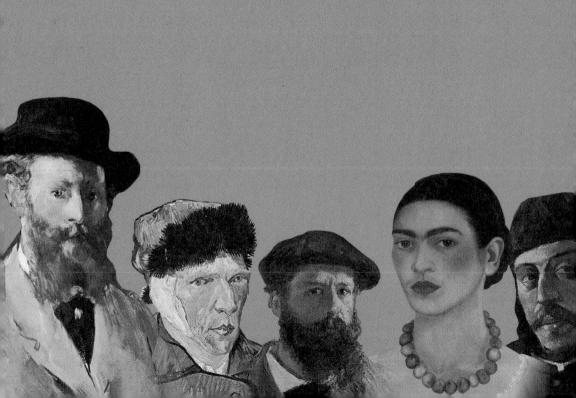

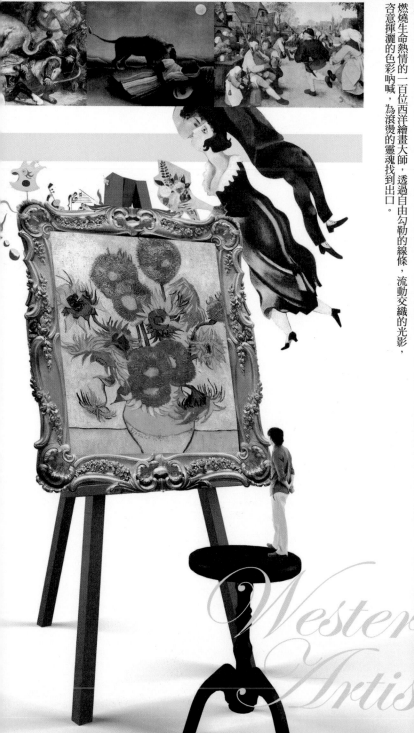

盡情瀏覽

100位西洋畫家及其作品

100 Western Artists and Their Works

燃燒生命熱情的一百位西洋繪畫大師，透過自由勾勒的線條，流動交織的光影，恣意揮灑的色彩吶喊，為滾燙的靈魂找到出口。

許汝紘暨編輯企劃小組——著

Western Artist

Contents

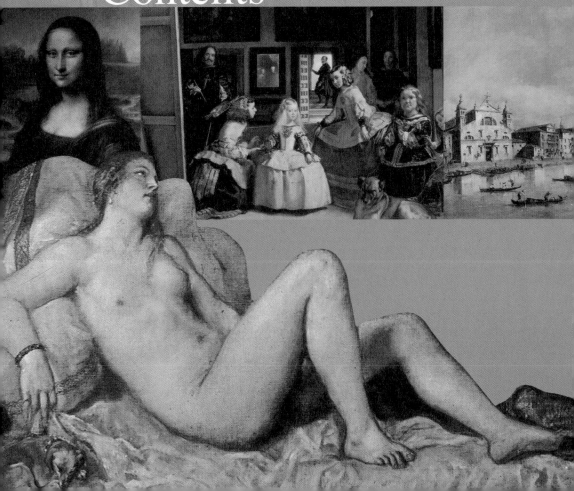

出版序

100位繪畫大師，200幅經典名作，
邀您盡情瀏覽瑰麗雄奇、百花齊放的藝術殿堂。

藝術史上偉大的畫家何其多，除非我們能進入每一個時代，細細觀察、體會每一位大師，如何用心經營出如此瑰麗的創作世界，否則，我們很難掌握那些驚天動地的歷史轉折點，去發現他們究竟以何等的思維與力度，轟然一聲巨響，瞬間扭轉了人類對藝術美學的觀看角度。

或許我們會問，是畫家賦予了作品的價值，還是作品成就了畫家的一生？

米開朗基羅畫自己扭曲的臉，證明自己在精神上飽受折磨；梵谷將自己畫得嚴肅悲愴，彷彿胸中有股無法燃燒的鬱結之火，即將噴發而出。被譽為美的化身《維納斯的誕生》，在今天無人不知、無人不曉，但當時，波提且利卻因以自己的情人作為畫中的女神形象，而飽受無情的抨擊，最後抑鬱而終；但塔馬尤在自己的國家卻備受尊重，人們還將一條大街以他為名。你既可以從這200幅作品中讀出許許多多的驚歎號，也可以聽見無數的嘆息聲。

《盡情瀏覽100位西洋畫家及其創作》。以年代為縱軸，畫家為橫軸，精選出100位影響西洋繪畫史的巨擘，並羅列

200幅精彩的代表作品，時代縱跨了從中世紀、十七到十九世紀，以至近現代，全面性呈現名家輩出、多樣風格的完整藝術風貌，讓在藝術史上成就非凡的大師，以他們的精采作品與創新思維，帶領讀者，審視由傳統到現代的發展脈絡。

藝術書系的出版，是華滋出版公司的重要出版方針。質優、精緻，兼具入門賞析，可以輕鬆讀的藝術書籍，更是我們對讀者的重要承諾。《盡情瀏覽100位西洋畫家及其創作》紀錄著我們在藝術書籍領域中，孜孜耕耘、努力累積的成果與企圖。期待您與我們共同分享生命中不能缺少的種種藝術經典與美好經驗，好幾個世紀以來，這些藝術大師及其經典作品，交錯發展成豐富人類心靈的偉大成就。

藉著閱讀、傾聽、經驗交換，我們承接前人的智慧，形成你、我的共同經驗與美學認知。感謝您長期以來對華滋出版的支持，您的鼓勵與指正，才是我們堅持出版理想、不斷精益求精的最大動力。

華滋出版 總編輯

許汝紘

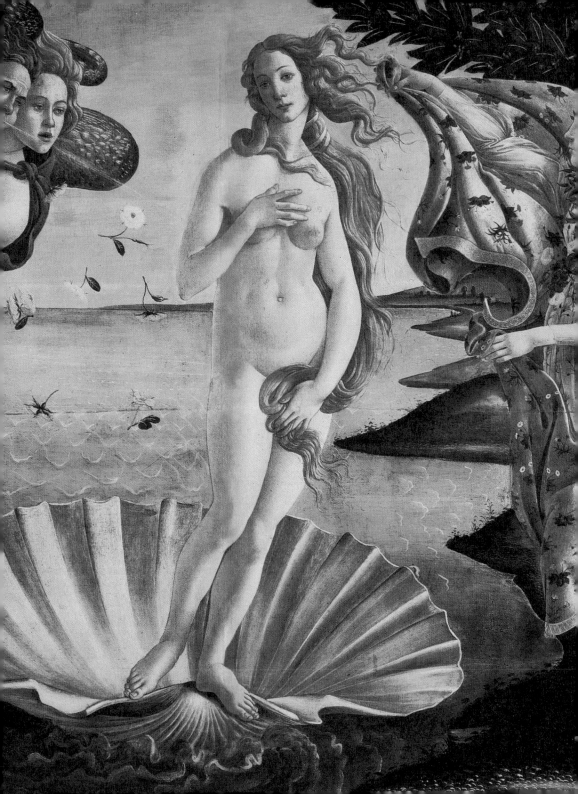

Ⅰ

第一章 文藝復興的氣息

　　十五世紀初的歐洲，歷經中世紀基督教的漫長黑暗統治後，以位居地中海樞紐地帶的義大利為中心，掀起一股新文化思想改革運動，力圖復興古希臘、羅馬的藝術榮光，稱為文藝復興運動。

　　文藝復興時期，以人為本的人文主義抬頭，逐漸突破了中世紀藝術的僵化形式，藝術家們不再關注宗教與死後世界，開始關心人和現實世界，新興的資產階級與貴族階層，競相追逐生活享受，成為推動藝術的力量。

　　遍及全歐洲的文藝復興運動，因應社會、政治的差異，各個地域的興盛時期略有差異，大致可以分成三個階段，以義大利佛羅倫斯為藝術中心的開創時期，以羅馬為中心的鼎盛時期，最後藝術中心逐漸轉移至威尼斯。

　　文藝復興運動，讓藝術從擺脫中古歐洲的宗教形式，從平面趨向立體、從簡樸轉入繁複，不斷探究視覺的真實性，是對中世紀美術的反動，也是古典藝術的再生，結束了歐洲的黑暗時期，揭開了近代歐洲歷史的序幕。

法蘭德斯畫派
范艾克 Jan van Eyck, 1395～1441

《瑪格麗特·范艾克》范艾克
1493年 油彩、木板 32.5×26公分
布魯日·公共藝術博物館

　　范艾克出生、活躍於尼德蘭地區，是法蘭德斯畫派的創始人，更是北方文藝復興的先聲，他揚棄國際哥德式的裝飾主義，不再熱衷描繪富麗堂皇的宮廷生活細節，而是透過寫實的細膩描摹和微妙的光線刻畫，忠實呈現日常生活中人事物的原貌。

　　儘管，范艾克既不懂透視法、也不知解剖學，卻能通過對光線投射的透徹研究，賦予畫面深刻的真實感，他以豐富的視覺經驗，描繪出最貼近真實的細節與質感，是西洋繪畫史上描繪真實環境光影的第一人。

　　專為權貴作畫的范艾克，與同為畫家的兄長希伯特，研發了油彩的溶劑調製與運用技巧，別於當時盛行的濕壁畫與蛋彩畫，不僅沒有乾得太快、濃淡不易拿捏的缺點，反而具有色彩豐富鮮麗、方便推疊潤飾的優點。在藝術史上，范艾克兄弟是否為油畫技術的發明者，或許有待商榷，然而，范艾克作品鮮明如昔、毫無斑剝或褪色，卻是不爭的事實。

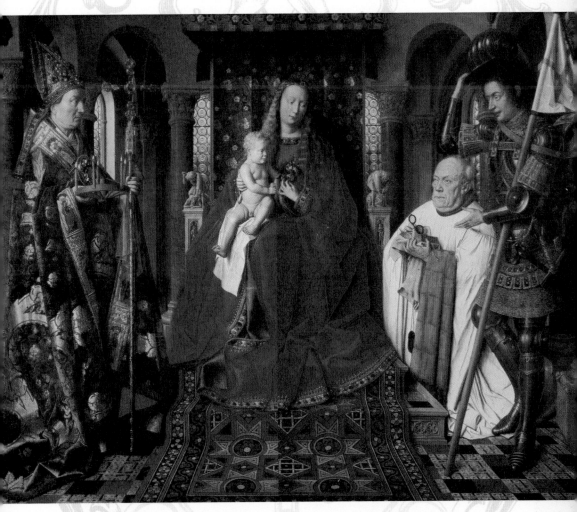

《卡農的聖母》范艾克 1436年 油彩、木板 122×157公分 布魯日美術館

披著紅色長袍的聖母，抱著聖嬰坐在寶座上，聆聽聖·喬治介紹捐贈聖物的范·德·
巴爾教士，另一旁則是神情嚴肅的聖·多納基。寶座後方的繡花圍幕將牆壁區隔出
來，然而又與寶座下方的幾何地毯前後呼應，展現了空間延伸的連續性。無論是服飾
花紋、地磚花色、建築細部，完整而精細地描繪每個微小細節，讓人彷彿置身其中。

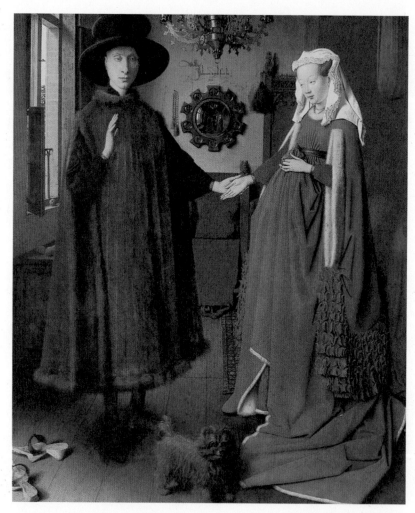

《阿諾菲尼夫婦》范艾克 1434年 油彩、木板 81.8×59.7公分 英國倫敦國立肖像畫廊

阿諾菲尼輕執妻子的手，神情莊重地許諾此生不渝，范艾克以畫筆紀錄這婚禮的一刻，以腳邊小狗象徵忠貞、床邊木雕象徵婚姻、白色蠟燭象徵上帝的見證，透過牆上鏡子反射，可以發現還有牧師與范艾克在場見證，而鏡子上方的字跡，昭顯了范艾克在場，這幅畫就像一張結婚證書。

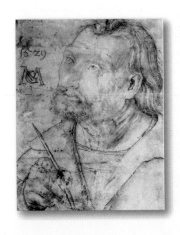

法蘭德斯畫派
格林勒華特 Grunewald
1470～1480

《自畫像》格林勒華特
鉛筆速描 20.6×15.2公分
埃朗根大學圖書館

格林勒華特與杜勒、小霍爾班同為德國文藝復興的重要人物，但畫作仍保有哥德式繪畫風格，不嚴格限制光線的方向和來源，也不講究色彩的寫實和自然，隨心所欲地運用光線與色彩，深具撼動人心的感染力。

當熱愛藝術、思想開明的亞爾貝特‧德‧勃蘭德布格主掌布蘭登堡之時，延請格林勒華特擔當宮廷御用畫師。在貧窮痛苦之下，反動宗教箝制的改革運動四起，厭惡權貴養尊處優的格林勒華特，以行動表示悲憫百姓與支持改革。1512到1516年，格林勒華特繪出為群眾發聲的伊森海恩祭壇畫，達到創作巔峰。

篤信基督的格林勒華特，經常採用宗教性的繪畫主題，冀望受苦民眾獲得信仰的慰藉。由於受到神祕主義的影響，他擅長運用暗喻、隱晦的手法，表達內心的想法，並以誇張強烈的繪畫風格，描繪人物的情緒。在格林勒華特的畫作中，一再呈現社會陰暗面，反叛風骨強烈鮮明，無法受到王公貴族的青睞，最後受到農民戰爭牽連而遭辭退。

《耶穌復活》格林勒華特 1512～1516年 油彩、畫板 269 × 143公分
科耳馬‧安特林登美術館

眾人沮喪、哀傷之時，耶穌實現了死後復活的預言。祂從墓穴中復活，雙手上的釘痕與身體上的傷痕仍在，但是神情在平靜中透著淡淡喜悅，圍繞耶穌四周的閃耀金光，光明透亮像是靈氣匯聚所在，充滿神聖的氣氛，總能輕易感動飽受苦難的人心。

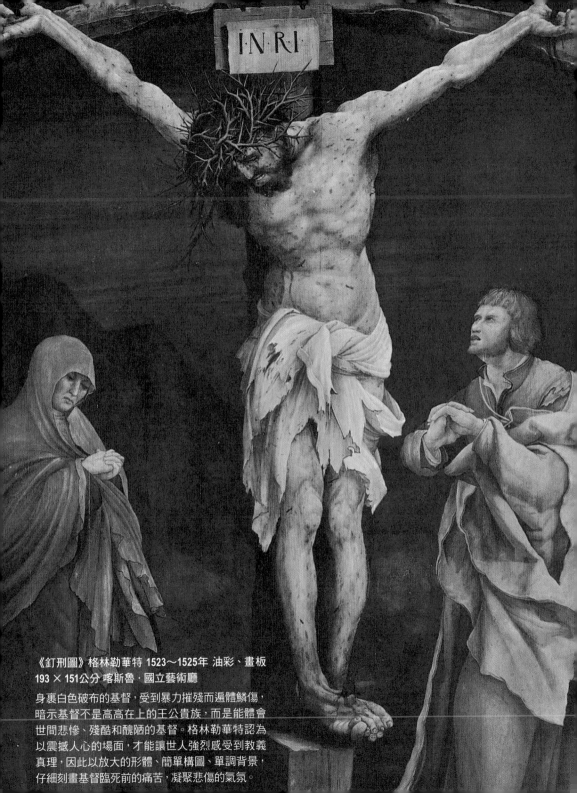

《釘刑圖》格林勒華特 1523～1525年 油彩、畫板
193 × 151公分 喀斯魯・國立藝術廳

身裹白色破布的基督，受到暴力摧殘而遍體鱗傷，
暗示基督不是高高在上的王公貴族，而是能體會
世間悲慘、殘酷和醜陋的基督。格林勒華特認為
以震撼人心的場面，才能讓世人強烈感受到教義
真理，因此以放大的形體、簡單構圖、單調背景，
仔細刻畫基督臨死前的痛苦，凝聚悲傷的氣氛。

法蘭德斯畫派
杜勒 Albrecht Durer, 1471～1528

《手持刺薊花的自畫像》杜勒
1493年 油彩、羊皮紙、木板 56.5×44.5公分
巴黎・羅浮宮

　　杜勒出生於德國紐倫堡，13歲即以與眾不同的技巧，繪製精密的《自畫像》，隨後到文藝復興重鎮——義大利，學習研究文藝復興的構圖、透視技巧，並將文藝復興的理論和形式推展到北歐，開創史上「北歐文藝復興」。

　　致力藝術研究的杜勒，作品中不僅展現純熟功力，背後更蘊含深沉的思想和豐富的內涵。年輕就享受盛名的杜勒，一生之中創作了大量版畫，取材包羅萬象，舉凡宗教畫、民族故事、靜物畫和風景畫皆有，此外，他所繪製的肖像和動植物，同樣展現無比精湛的畫功。他的筆風纖柔、線條精準，一絲不苟地描繪細節，並以透視技巧構成景深，畫作充滿豐富的層次和特殊的潔淨感。

　　對人事物觀察入微的杜勒，不僅技藝超群，更擁有豐富的知識，筆下的各種形象都栩栩如生，他創作的一系列動植物描繪，既生動有趣又不失真實。他精準掌握人體比例，還撰寫了《人體比例研究》，傳授透視學和人體解剖。在繪畫上，始終求新求變的杜勒，無疑是歐洲藝術史上首屈一指的人物。

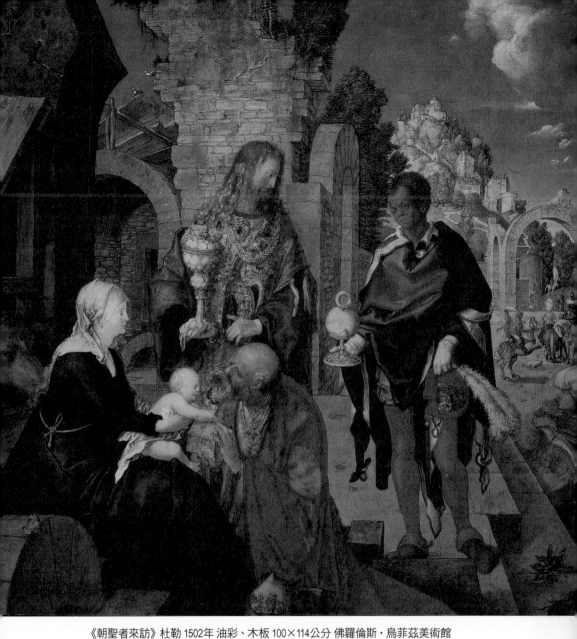

《朝聖者來訪》杜勒 1502年 油彩、木板 100×114公分 佛羅倫斯‧烏菲茲美術館

以細膩寫實手法見長的杜勒，對於畫面結構同樣追求臻至完美，畫中以石砌拱門或正面或側面，創造空間的節奏感，以傾斜的屋頂與支撐的大柱，烘托聖母與聖嬰，並以透視法配置人與物的位置。杜勒經常化身為畫中一角，披著綠色披風的金法男子，畫的正是杜勒自己。

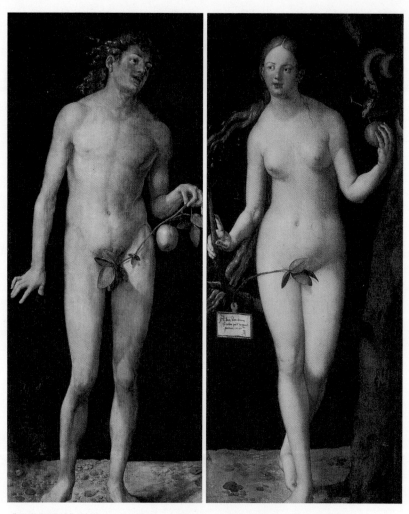

《亞當與夏娃》杜勒 1507年 油彩、木板 209×81公分 馬德里‧普拉多博物館

這是德國繪畫史上，首次以人體自然比例作畫，杜勒採用祭壇屏風的樣式，分別將亞當與夏娃畫在兩塊木版上。亞當右手微微向後擺，左手拿著禁果，正輕輕抬起右腳；夏娃左手接住蛇給的禁果，右手扶住一旁枝幹，正準備往前行走，兩人的姿態優雅、表情甜蜜，似乎渾然不覺即將步入凡間。

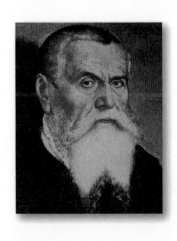

法蘭德斯畫派
克爾阿那赫 Lucas Cranach,
1472～1553

《自畫像》克爾阿那赫 1550年
油彩、畫板 64×49公分
佛羅倫斯・烏菲茲美術館

　　克爾阿那赫的一生與歐洲政治歷史緊緊相扣，他的每幅畫作都是時代縮影、歷史見證。他生於德國克羅納赫，1503年在慕尼黑創作一幅構圖前衛的《釘刑圖》，1505年受聘成為宮廷畫師，前後跟隨了三位德意志皇帝，從此人生一路順遂、名利雙收。

　　克爾阿赫那的畫風獨特、構圖新穎，以充滿隱喻情感的自然美景襯托主角，然而這些烘托氣氛的背景，毫無景深可言，使得他筆下的人物，猶如框架中的靜物一般，彷彿凝結在靜止的時空中。這寄情於景的克爾阿赫那風格，最後發展成多瑙河畫派。

　　在十六世紀，裸體畫是大膽的藝術嘗試，在杜勒創造亞當與夏娃圖組之後，克爾阿那赫以相同題材畫了一幅《亞當與夏娃》，以及多幅置身自然、體態輕盈的裸女圖，將他的聲名推向高峰。然而，隨著身分地位提高，畫作品質大幅滑落、題材缺乏新意，一昧迎合高層喜惡，再也不曾出現突破性的畫作。

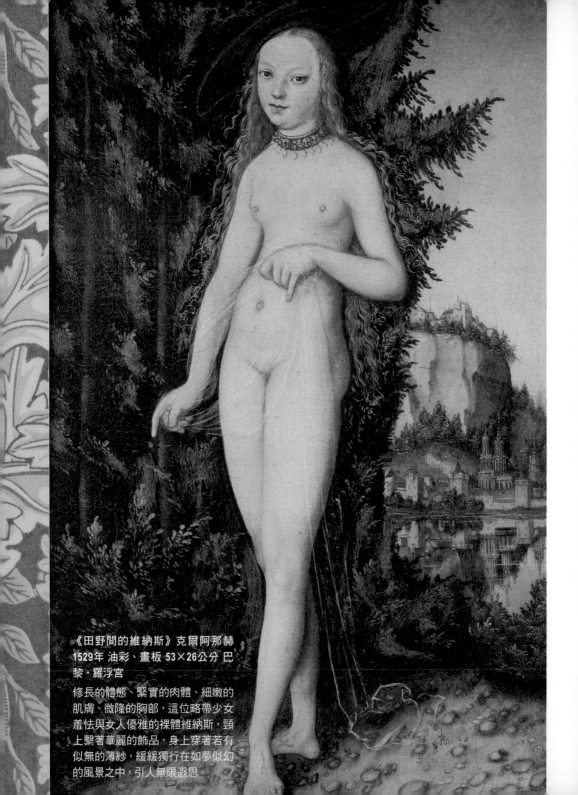

《田野間的維納斯》克爾阿那赫
1529年 油彩、畫板 53×26公分 巴
黎・羅浮宮

修長的體態、緊實的肉體、細嫩的
肌膚、微隆的胸部，這位略帶少女
羞怯與女人優雅的裸體維納斯，頸
上繫著華麗的飾品，身上穿著若有
似無的薄紗，緩緩獨行在如夢似幻
的風景之中，引人無限遐思。

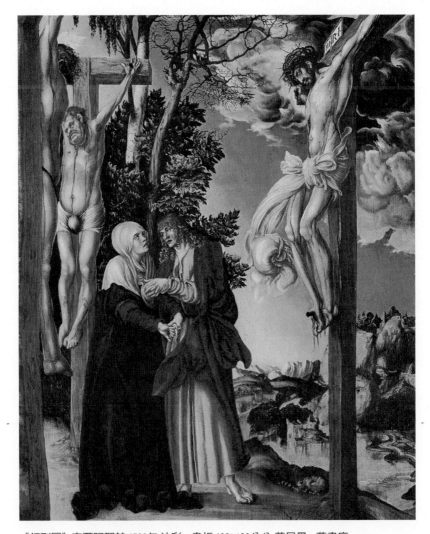

《釘刑圖》克爾阿那赫 1503年 油彩、畫板 138×99公分 慕尼黑・舊畫廊

有別於以往將耶穌放置畫面中央的慣例，釘於十字架上的耶穌，以側身出現在畫面右上方，而畫面左側鋪排釘於十字架的海盜，強化耶穌無辜受苦的形象，隨風飄動的布巾、滾滾湧動的烏雲、沈鬱濃重的景物，營造出悲傷難抑的氛圍。

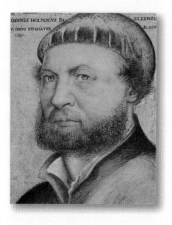

法蘭德斯畫派
漢斯‧霍爾班 Hans Holbein,
1497～1543

《自畫像》霍爾班 1542年
在粉紅色紙上的黑色與彩色粉筆畫 32×26公分
佛羅倫斯‧烏菲茲美術館

　　漢斯‧霍爾班生於德國南部的奧格斯堡市，他父親的名字也叫漢斯‧霍爾班，是當時德國南部的重要畫家，後人稱之為老霍爾班。16歲左右，霍爾班前往當時歐洲學術、出版中心——瑞士巴塞爾進修，旋即贏得巴塞爾的知識分子和政經階層青睞，爭相邀請他繪製肖像。

　　繪畫功力精細、高超的霍爾班，是歷史上最擅長刻畫人物心理的寫實肖像畫家。他不僅觀察人物特性的敏銳度十足，對於美感與和諧的感受度強烈，同時擁有刻畫人物神韻的天賦，他的肖像畫沒有德國畫家一貫的自我懷疑和拘謹，呈現媲美法蘭德斯與義大利大師們的霍爾班風格。

　　當巴塞爾陷入混亂的宗教戰爭，霍爾班毅然決定前往英國發展，他的天才技藝讓英國當政者大為傾心。1537年，霍爾班成為英王亨利八世的御用畫家，一改以往的嚴格寫實手法，他為都鐸王室所繪的肖像畫，總是顯露超凡入聖之感。霍爾班揉合本土藝術傳統與各地藝術精華，開創無地域、無國界的藝術風格，成為屬於整個歐洲的偉大藝術家。

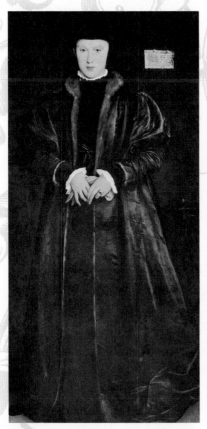

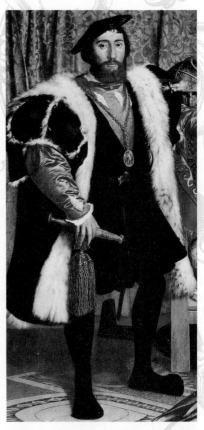

《丹麥的克里斯蒂娜公主肖像》霍爾班
1538年 油彩、木板 178×81公分 倫敦‧國
家畫廊

年方十六的克里斯蒂娜公主，身穿黑天
鵝絨長袍，一臉沈鬱、蒼白地注視前方，
依然不掩稚氣未脫的少女神態。這是亨
利八世的待選皇后畫像之一，霍爾班僅
僅花了三個小時，畫了一幅簡單速寫的
肖像，即便在倉促之間，依舊精細細膩地
捕捉人物神韻。

《使節》局部 霍爾班 1533年 油彩、木板
206×209公分 倫敦‧國家畫廊

擔任過大使的波利西勳爵身穿華服，姿
態挺立、神情傲然，在在彰顯了身分地
位的尊貴。

法蘭德斯畫派

波希 Bosch, 1450～1516

《自畫像》波希 鉛筆速描 41×28公分

阿拉斯‧圖書館

　　波希生於荷蘭的哈特根波希鎮，原名希羅尼穆斯‧范‧愛肯，畫作上卻經常署名為波希，是法蘭德斯史上最奇特的畫家。波希的祖父與父親都是畫家，一般認為他的繪畫技法來自家人傳授，早期作品平淡內斂、乾淨分明，之後逐漸趨向奇異誇張、充滿暗喻。

　　1478年，波希與領主的女兒阿莉‧范德‧梅爾費恩結婚，1488年，波希進入「聖母善會」領導階層，在當時社會屬於統治階級的人物。波希是一名十足狂熱的教徒，他經常以宗教作為繪畫主題，並在風格自由、獨特的畫作中，表達出強烈的道德勸說。

　　波希的創作靈感，來自諺語、詩篇、傳說、風俗，甚至塔羅牌，他以天馬行空的想像力，創造出詭絕多變的異想世界，以獨具魅力的誇張形象，彩繪出不可思議的視覺效果，人們認為他是超現實主義的先驅。

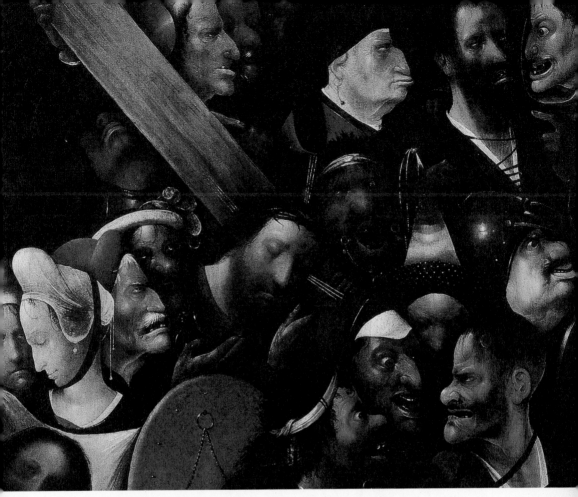

《基督荷著十字架》波希 1515年 油彩、畫板 74×81公分 根特美術館

負著十字架的耶穌，安祥地閉著雙眼，潛伏四周的，不再是匪夷所思的惡魔與怪物，而是一張張猙獰醜陋的臉孔。這些齜牙咧嘴、兇態畢露的人，比妖魔鬼怪更令人喪膽，嘴角扭曲變形、眼神散發仇恨，與緊箍在中間的耶穌，形成極端強烈的對比，充溢著令人窒息的壓迫感。

下頁圖《樂園》波希 1500-1510年 油彩、畫板 中間200×195公分 兩側220×97公分
馬德里・普拉多美術館

在這充滿瑰麗幻想的大型三聯畫中，左邊描繪在動物、植物一派和諧的伊甸園，神創造了亞當和夏娃。中間勾勒亞當和夏娃繁衍的子孫們，成為人間受欲望支配的裸身男女，並以蟲魚鳥獸、花果樹木隱喻著性的放縱與幻想。右邊刻畫惡魔充斥的地獄景象，因為縱情欲望之後的結果，就是落入惡魔之手、接受懲罰。

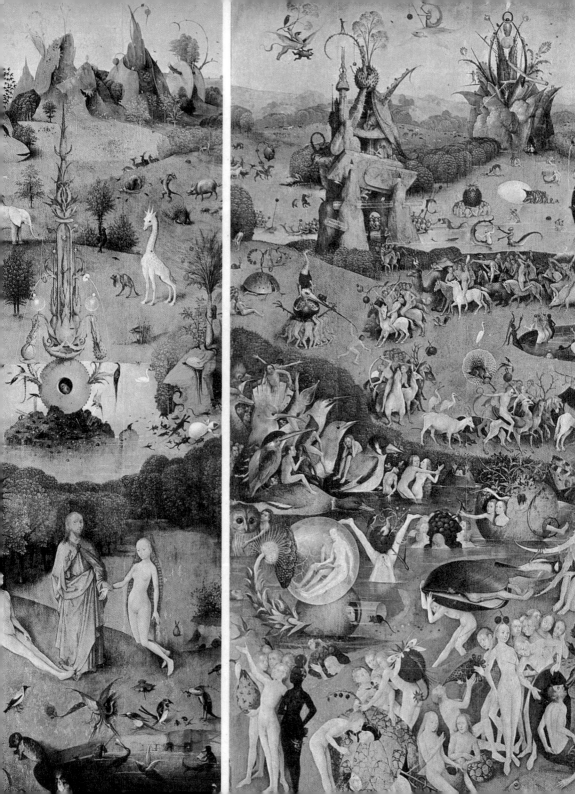

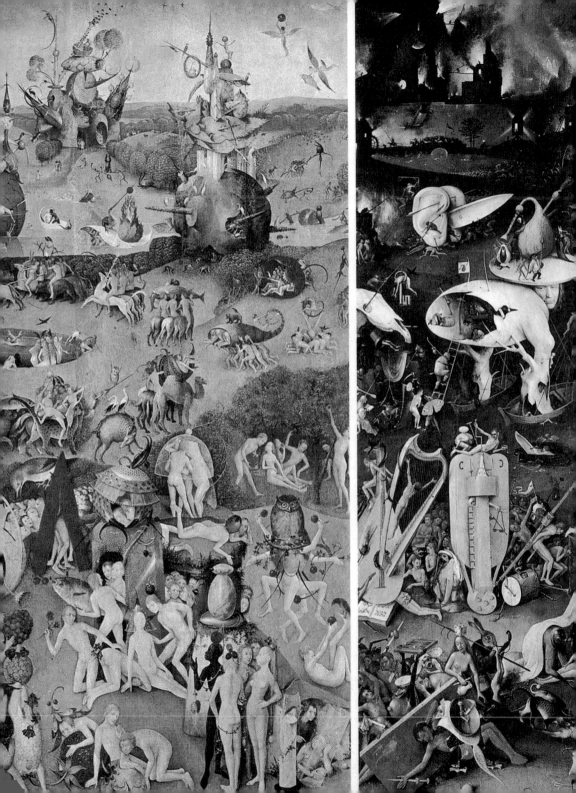

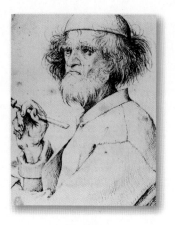

法蘭德斯畫派
布勒哲爾 Pieter Bruegel, 1525～1569
《自畫像》局部 布勒哲爾 約1565年
鵝毛筆畫 維也納・阿爾貝提那學院

　　　　　布勒哲爾生平資料少之又少，僅見於1604年加勒・范・曼德爾撰寫的《畫家傳》。

　　布勒哲爾師承皮耶特・庫克・范・阿爾斯特，阿爾斯特是法蘭德斯的藝術大師，曾經遊歷過義大利、土耳其，擔任過布魯塞爾的宮廷畫師，對布勒哲爾具有深遠影響很大。

　　在布勒哲爾的時代，佛羅倫斯和羅馬的畫家致力追求比例均衡，全心詮釋神話故事、宗教議題時，布勒哲爾卻不媚俗地打破成規，以濃厚的鄉土氣息為題材，捕捉小人物的詼諧與趣味，紀錄十六世紀歐洲鄉間生活的片段，開創一個嶄新的繪畫境界。

　　布勒哲爾熱衷描繪現實生活的殘酷，筆下的樸拙農夫和中產階級，既不高貴又不神聖，卻充滿感染力十足的生活氣息，因此受封為「農夫畫家」。其實，細細探究他刻畫入微的畫作，不難發現蘊藏其中的尖銳諷刺與深刻寓意，格外發人醒思。

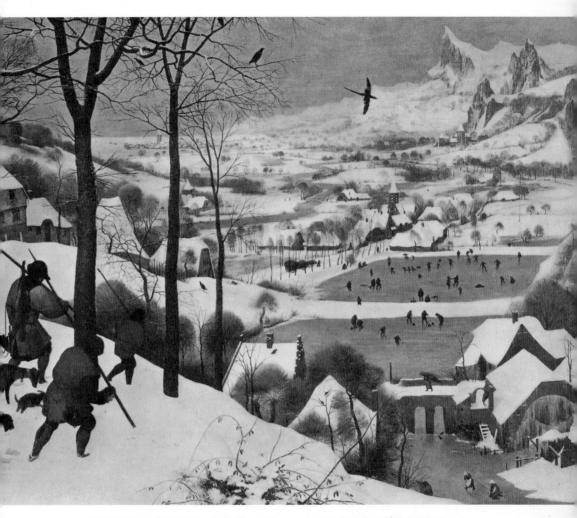

《雪中獵者》布勒哲爾 1565年 油彩、木板 117×162公分 維也納・藝術史博物館

布勒哲爾以鄉間生活為題材，完成《月令圖》風景連作，贏得「風景大師」的稱號，如今僅剩五幅傳世。在這幅畫是其中一幅，白色調的谷地與山峰、綠色系的樹木與冰塘，色彩搭配均衡精妙，散落其間的紅磚屋、鳥禽、獵人與獵狗，讓死寂的冬天，依舊顯現生生不息的活力。

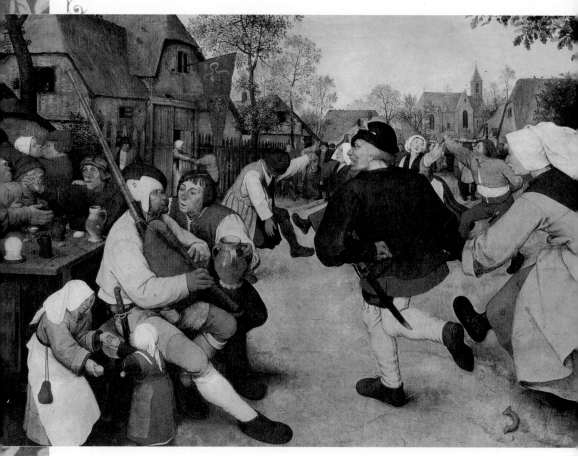

《農民舞會》布勒哲爾 1568年 油彩、木板 114×164公分 維也納・藝術史博物館

沿著對角線,畫面一分為二,看似雜亂無章的場面,其實是精心有序的陳列。腰配短劍、頭插湯匙的男子,以跑跳步引導人們進入舞會現場,而左邊的風笛手與崇拜者,無聲地吸引人們細覽桌邊的人物群像,這費心佈局的畫面,充滿協調性與韻律感。

佛羅倫斯畫派
波提且利 Sandro Botticelli, 1445～1510

《自畫像》（取自《崇拜聖者細部》）波提且利 約1475年 蛋彩、木板 111×134公分 佛羅倫斯·烏菲茲美術館

　　波提且利誕生於佛羅倫斯，是義大利文藝復興初期的畫家，曾經拜僧侶畫家菲利浦‧利比為師，接觸了注重細節的哥德式繪畫手法。波提且利的作品精緻明淨，構圖清晰華麗、曲線流暢優美，揉合哥德式和希臘、羅馬的風格，又略帶一點點神祕之感，他筆下人物常顯露迷惘、憂愁及渴望的神態。

　　1469年，羅倫佐‧德‧麥第奇成為佛羅倫斯的政治領袖，熱愛藝術、贊助畫家的他，偏好新柏拉圖主義，相信聖經、柏拉圖與古典神話可融為一體，宗教、愛與美異教的題材也可以合而為一，因此，以異教神話為題材的作品，再度引領風騷。

　　波提且利為麥第奇家族的城堡別墅，畫了一幅以異教神話為題材的裝飾畫——《春》，突破以男性為主角的傳統，首次以巨幅畫作頌揚女性，從此聲名大噪、名利兼收。然而，1494年，薩沃納羅拉修士成為新的領導者，強力批判藝術是彰顯赤身裸體的無恥之作，波提且利大受影響，畫作大量銳減，晚景悽涼。

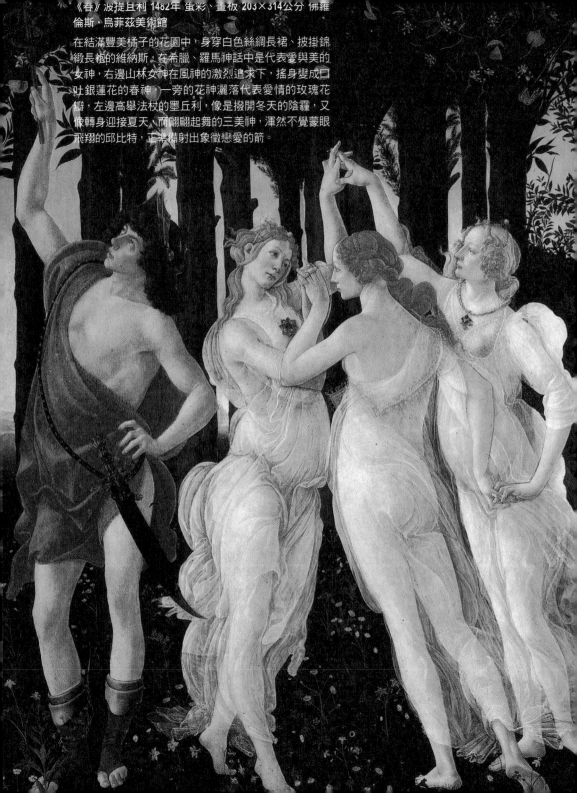

《春》波提且利 1482年 蛋彩、畫板 203×314公分 佛羅倫斯・鳥菲茲美術館

在結滿豐美橘子的花園中，身穿白色絲綢長裙、披掛錦緞長袍的維納斯。在希臘、羅馬神話中是代表愛與美的女神，右邊山林女神在風神的激烈追求下，搖身變成口吐銀蓮花的春神，一旁的花神灑落代表愛情的玫瑰花瓣，左邊高舉法杖的墨丘利，像是撥開冬天的陰霾，又像轉身迎接夏天，而翩翩起舞的三美神，渾然不覺蒙眼飛翔的邱比特，正準備射出象徵戀愛的箭。

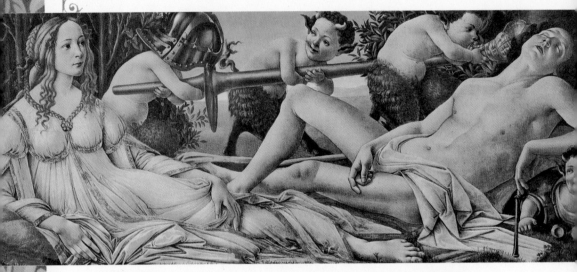

《維納斯和戰神》波提且利 1483-1486年 蛋彩、畫板 69×173公分 倫敦‧國家畫廊

掌管世間軍事與戰爭的戰神，戀上火神的妻子維納斯，這一段飽受火神干擾威脅的危險戀情，然而，此刻維納正溫柔凝視裸身酣睡的戰神，儘管森林之神與農牧神頑皮地玩弄卸下的胄甲，依舊無損於這片刻的寧靜、美好。當戰爭遇上愛，放下盔甲全然信賴，這象徵著愛與美可以戰勝衝突，帶來和平。

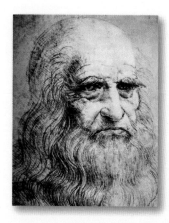

文藝復興三傑

達文西 Leonardo da Vinci, 1452～1519

《自畫像》約1510-1515年
紅色粉臘筆 33×21公分
杜林・皇家圖書館

達文西出生於佛羅倫市郊的一個小村落：「文西」（Vinci），從小就有「繪畫神童」的美稱，他的父親將他送往馳名當代的維洛及歐（Verrochio）畫室學畫。在繪畫上青出於藍的達文西，超越老師並離開畫室獨立，陸陸續續發展出一套見解獨到的繪畫理論。

達文西以光線與陰影互相映襯的明暗法，讓明亮的畫中人物從陰暗的背景中鮮明、立體起來，並借助色彩漸次融合的暈塗法，將人物與背景巧妙地融合，創造出一股柔和的質感與神祕的紛圍，他自己形容暈塗法是「如同煙霧般，無需線條或界限」。

達文西的學識廣泛而深刻，透過遺留下來的筆記和素描，曉得他解剖過人體、設計過飛行器、製造過戰車，對於光學、機械、天文、地質、植物也多所鑽研，此外，他還會演奏各種樂器，甚至自己動手製作樂器，是個「無所不知、無所不能」的全能天才。

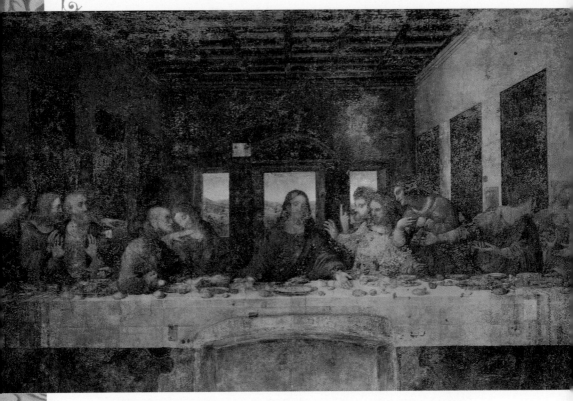

▲《最後的晚餐》達文西 1495-1497年 濕壁畫 460×880公分 米蘭‧葛拉吉埃修道院

最後的晚餐是福音故事中,一個關鍵性的時刻,達文西匠心獨運,成功掌握人物心理變化,畫出耶穌宣布有人出賣祂的那一刻,眾門徒驚慌失措的模樣。人物的情緒,不僅表露在臉部,更顯現在手部,而叛徒猶太則是雙手緊握錢袋、身體下意識地後仰,似乎準備逃離。

▶《蒙娜麗莎的微笑》達文西 1503-1506年 油畫、木板 77×53公分 巴黎‧羅浮宮美術館

這一抹謎樣的微笑,在優雅的姿態、細緻的肌膚、迷濛的風景、煙霧般的柔和色彩映襯之下,顯得寧靜、天真又神祕,成功征服人心五百年。據説,達文西為了使蒙娜麗莎保持愉悅的心情,四周植滿美麗的花草,聘請樂師彈唱動人旋律,並邀請喜劇演員帶來幽默逗趣的表演,整整花費了四年才完成這幅曠世巨作。

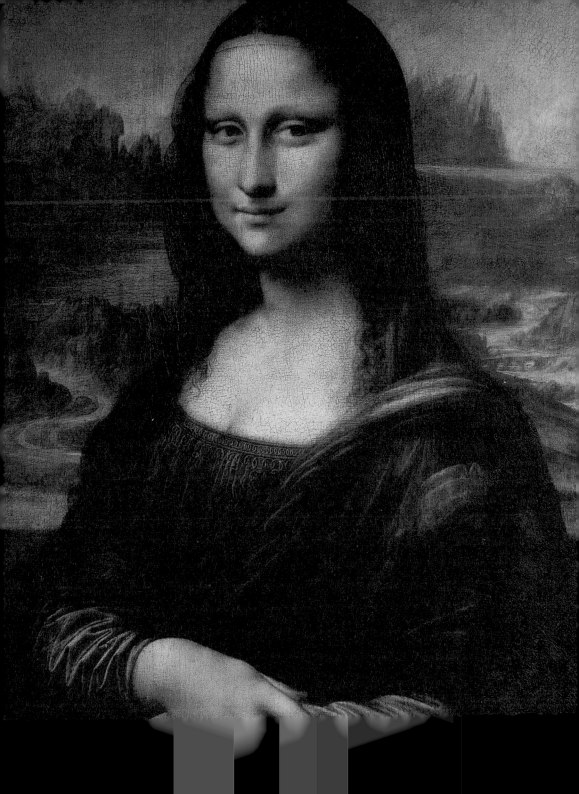

文藝復興三傑
米開朗基羅 Michelangelo Buonarroti, 1475～1564

《自畫像》(最後的審判中聖巴多托羅繆) 米開朗基羅 1536-1541 溼壁畫 1370×1220公分 羅馬・西斯汀禮拜堂

　　熱愛藝術的米開朗基羅，說服一心希望他從事政治、外交工作的父親，讓他拜入名畫家吉爾蘭戴歐的門下。後來，米開朗基羅轉入人文薈萃的「羅倫佐花園」學習，這是一所非正式的藝術學校，為統治佛羅倫斯的麥迪第家族所有，孕育無數頂尖的藝術家和前衛的詩人。

　　在時局動盪不安之下，米開朗基羅開始浪跡天涯，幾經輾轉威尼斯、波隆那等地，最後旅居羅馬。起初，米開朗基羅的雕像作品受到矚目，羅馬的「聖觴」雕像、佛羅倫斯的「大衛」雕像，讓他在藝術界闖出名號；之後，他完成宏偉的西斯汀禮拜堂頂篷壁畫，藝術聲望達到顛峰，受譽為「神聖的米開朗基羅」。

　　這位集雕刻家、畫家、建築師、詩人於一身的天才藝術家，是虔誠的天主教徒，宗教是重要的藝術靈感來源之一，幾乎重要畫作都是來自羅馬西斯汀禮拜堂的委託。終身未婚的米開朗基羅，全心全意地投入創作的世界，成就了感動世世代代人們的作品，成為地位不可動搖的藝術巨匠。

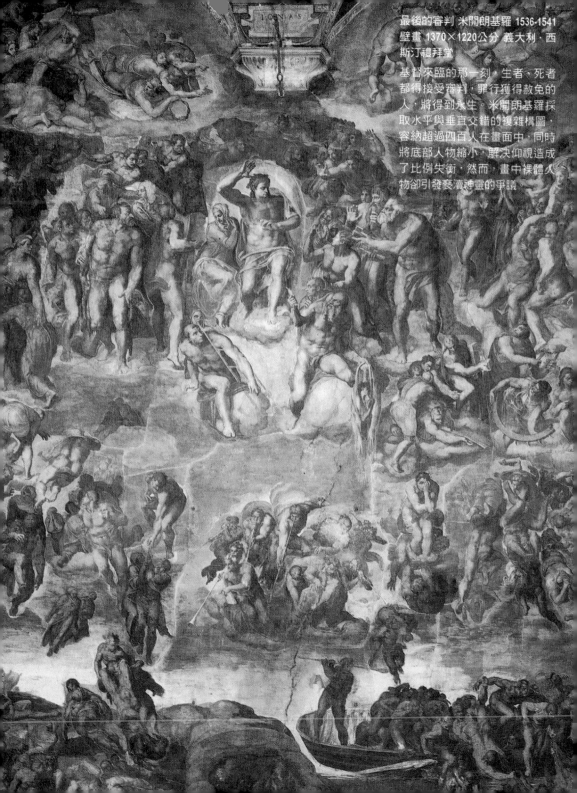

最後的審判 米開朗基羅 1536-1541
壁畫 1370×1220公分 義大利‧西
斯汀禮拜堂

基督來臨的那一刻，生者、死者
都得接受審判，罪行獲得赦免的
人，將得到永生。米開朗基羅採
取水平與垂直交錯的複雜構圖，
容納超過四百人在畫面中，同時
將底部人物縮小，解決仰視造成
了比例失衡。然而，畫中裸體人
物卻引發褻瀆神靈的爭議。

《創世紀中的三個片斷》米開朗
基羅 1510-1511年 濕壁畫 280×570
公分、155×270公分、280×570公
分 義大利‧西斯汀禮拜堂

西斯汀禮拜堂頂篷壁畫，以創
世紀中的九個神話為題，在《創
造亞當》中，描繪造物主指尖即
將輕觸亞當的瞬間；在《分開海
水與陸地》裡，造物主以勢不可
擋之姿推開海與陸；在《創造眾
星》間，一正一反的造物主，前
者令太陽、月亮發光，後者使黑
夜、植物生成。

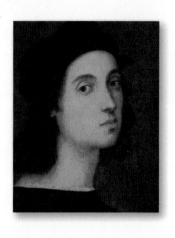

文藝復興三傑
拉斐爾 Raffaello Sanzia,
1483～1520

《自畫像》拉斐爾
1506年 油彩、木板 45×33公分
佛羅倫斯·烏菲茲美術館

　　拉斐爾·珊提誕生於義大利的烏爾畢諾，21歲前往藝術中心佛羅倫斯，汲取達文西的空間構圖和米開朗基羅的人物畫法，獨創筆觸圓潤柔和的拉斐爾風格，與達文西、米開朗基羅並列為文藝復興三大巨匠。然而，拉斐爾與米開朗基羅的藝術精髓形成強烈對比，一生辛苦、坎坷的米開朗基羅，將內心的苦悶投射創作之中，而拉斐爾一生順遂，作品瀰漫著恬靜典雅的氣氛，充分體現和諧、對稱的秩序感。

　　在拉斐爾所處的時代，線條的描繪更甚於用色的技巧，駕馭線條是知性的訓練，而色彩僅作為裝飾之用。拉斐爾力求突破，不斷嘗試先打草稿的創作方式，後來成為十九世紀末以前畫室與學院訓練的基礎與標準。

　　其實，人稱「畫聖」的拉斐爾，以力求完美、堅持不懈的工作態度，才創造出超凡的作品，而擁有貴族與知識分子雙重特質的拉斐爾，才華洋溢又慷慨無私，不僅深受王宮貴族的喜愛，也廣獲競爭同業的認可。令人惋惜的是，拉斐爾在37歲生日當天高燒猝死，在4月6日耶穌受難日結束了傳奇的一生。

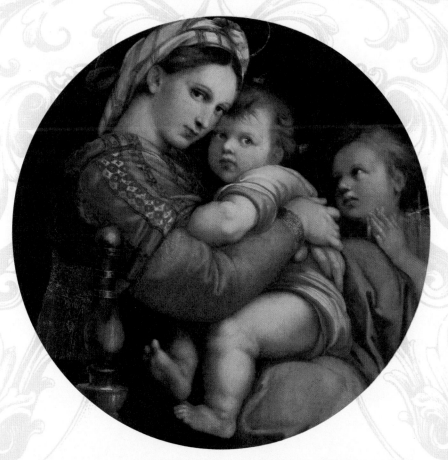

▲《寶座上的聖母》拉斐爾 1514-1515年 油彩、畫板 直徑71公分 佛羅倫斯・碧提美術館

拉斐爾一生中畫了五十幅聖母像，他擅長以世俗化的描寫方式處理宗教題材，筆下的聖母年輕、美麗、慈愛，充滿母性光輝，此幅是公認的顛峰之作，採取盛行一時的圓形繪畫，聖母穿著羅馬民間服飾，一如人間母親般溫柔摟抱聖嬰，幸福之情溢於言表。

下頁圖《主顯聖容》拉斐爾 1518-1520年 油彩、木板 405×278公分 梵諦岡美術館

這是拉斐爾的最後之作，在病魔纏身的同時，他摒棄透視學與對稱法，採取光明與黑暗的強烈對比，以刺眼亮光突顯人物形象，並將細節隱藏在陰影之中。翹首企盼的人們，激動地高舉手指，主顯聖容不僅是故事傳說而已，是靈魂得救、追求真理與生命永恆的途徑。

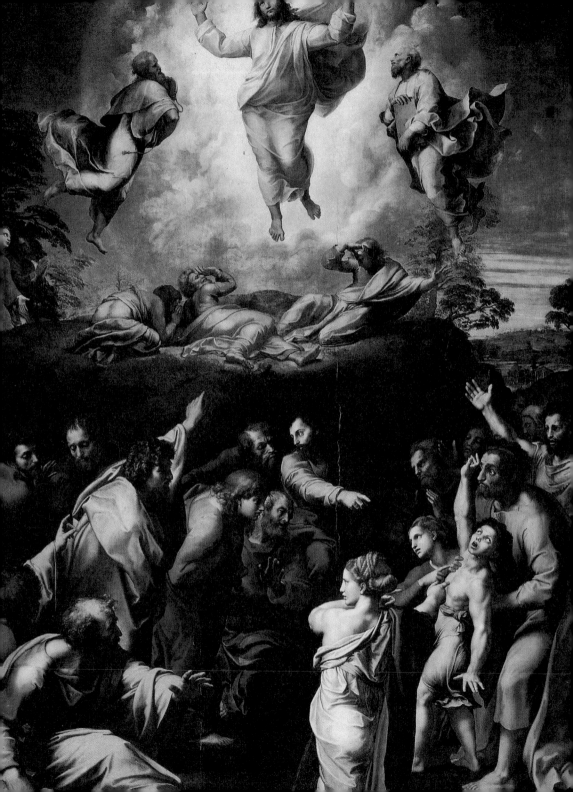

威尼斯畫派
吉奧喬尼 Giorgio Barbarelli,
約1477～1510

《自畫像》吉奧喬尼 1562年
油彩、畫布 52×43公分
布藍茲維，赫佐格·安瑞·烏瑞奇博物館

　　吉奧喬尼出身微寒，十歲左右遷居威尼斯，進入貝里尼的畫室學習。對於色彩具有天生敏銳度的吉奧喬尼，熱衷鑽研提高明亮度與柔和感的油畫技法，擅長表現大自然和生命內在的神祕感。他的繪畫風格獨樹一幟，以光線和色彩調和出憂鬱氛圍，總是透散著詩意般的淡淡哀愁，使畫中人物內在性格益發鮮明，成就遠遠超越他的老師貝里尼。

　　在當時的繪畫藝術中，風景仍是人物的陪襯物或附屬品，吉奧喬尼受達文西「暈塗法」影響，開創「氣氛式風景畫」的嶄新風景畫法。他的風景畫如詩如歌，和諧中帶著抒情夢幻的韻味，對於威尼斯藝術是一項最偉大的貢獻。

　　1510年，蔓延整個威尼斯的鼠疫，奪走了吉奧喬尼的生命，當時他年僅32歲。然而，吉奧喬尼短短數十年間，已經成為威尼斯最受歡迎的畫家，他的作品供不應求，甚至出現許多魚目混珠的仿畫。儘管，吉奧喬尼的畫作與他的生平一樣神祕難解，仍無損他是威尼斯文藝復興鼎盛時期的大師地位，他的英年早逝，讓威尼斯藝壇失去一塊瑰寶。

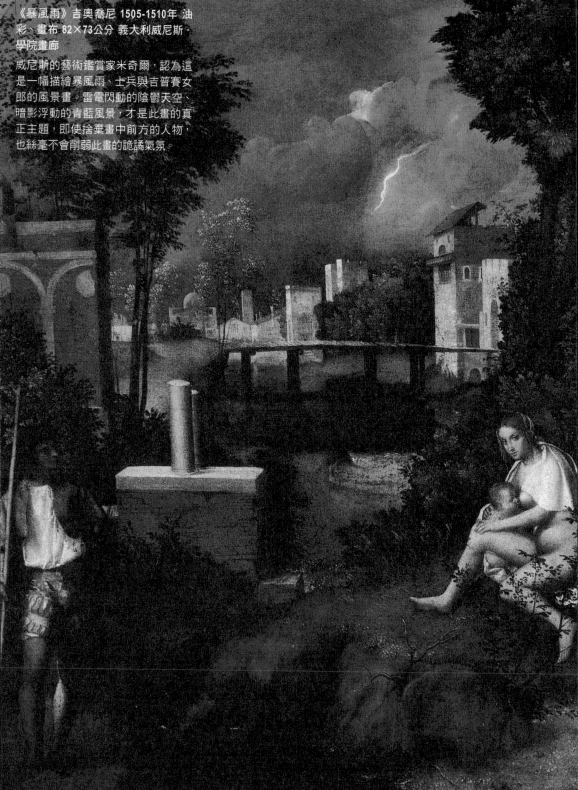

《暴風雨》吉奧喬尼 1505-1510年 油彩、畫布 82×73公分 義大利威尼斯‧學院畫廊

威尼斯的藝術鑑賞家米奇爾，認為這是一幅描繪暴風雨、士兵與吉普賽女郎的風景畫。雷電閃動的陰鬱天空、暗影浮動的青藍風景，才是此畫的真正主題，即使捨棄畫中前方的人物，也絲毫不會削弱此畫的詭譎氣氛。

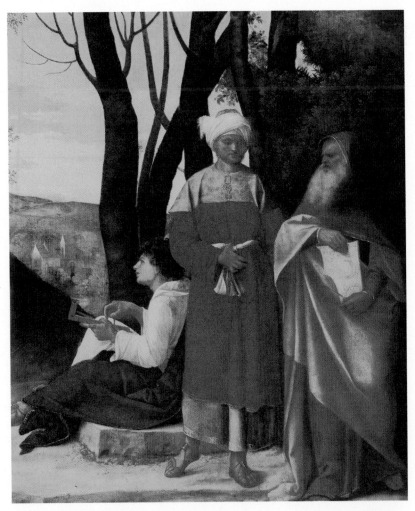

《三哲人》吉奧喬尼 約1509年 油彩、畫布 123.5×144.5公分 維也納·藝術史博物館

吉奧喬尼以暈塗法模糊輪廓界限，造就隱約朦朧之美，他所描繪的風景，不僅是背景
而已，大自然中的樹木、天空、大地、空氣及陽光，與畫中人物、城市及建築物渾然
融合成為一體。遠方寬闊的村落、近處墨綠的枝幹，充滿和諧、靜謐的氛圍，彷彿一
靠近就可以聽見哲人們的嘆息與對談。

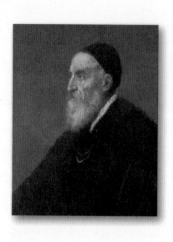

威尼斯畫派

提香 Tiziano Vecelli Titian,
1490～1576

《自畫像》油彩、畫布 86×65公分
馬德里·普拉多美術館

　　貝里尼門下習畫，最後拜吉奧喬尼為師，兩人的風格、筆觸皆像是一人之手，吉奧喬尼的早逝，讓提香的才華受到矚目。之後他廣泛吸取文藝復興初期畫家的精萃，對於空間、形象的描繪與光線和色彩的應用，揮灑自如。

　　技法精湛的提香，擅長裝飾性神話故事詮釋和肖像畫，總能巧妙地融合寫實與理想，讓王宮貴族們趨之若鶩。提香以靈活的社交手腕，將自己的藝術事業推向巔峰，然而，他追求財富、聲望的同時，也捍衛藝術創作的自由，更贏得世人的敬重與權貴的友誼。在查理五世加冕時，提香為皇帝畫了一幅肖像畫，因此獲得宮廷畫師的任命，以及「皇宮公爵」、「金花騎士」的冊封。

　　時值中年的提香，畫風細緻、穩健有力、色彩明亮，到了晚年，筆勢豪放、色調單純且富於變化，達到出神入化的極致境界。在藝術史上，提香打破以往構圖限制，淋漓盡致地表現空氣與光線，更獨創運用色彩力量的表現手法，成為藝術史上，第一位賦予大自然「情感」的畫家。

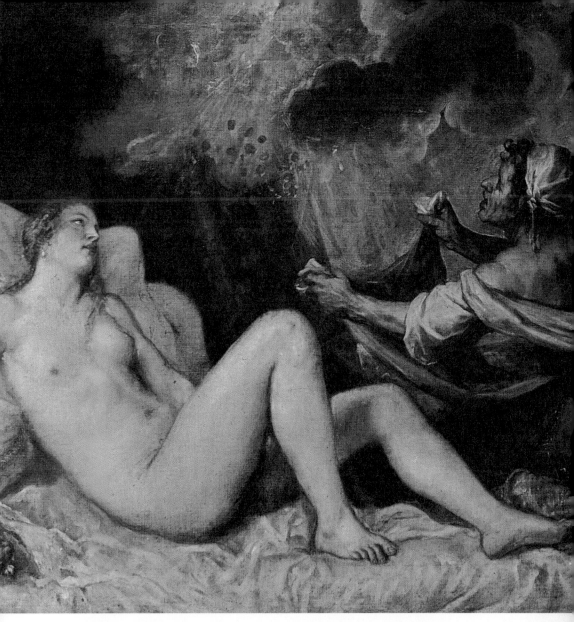

《達娜厄》提香 553-1554年 油彩、畫布 128×178公分 馬德里‧普拉多美術館。

對達娜厄一見傾心的宙斯，化作一陣黃金雨降臨，裸身慵懶斜倚的達娜厄，沐浴在愛的金光中，在白色床單與紅色帷幕襯托下，顯得純潔與光明，而陰暗處的老嫗一臉貪婪地拉起圍裙，焦急等待金幣的降落，，與達娜厄形成強烈的明暗對比，也讓整幅畫戲劇性十足。

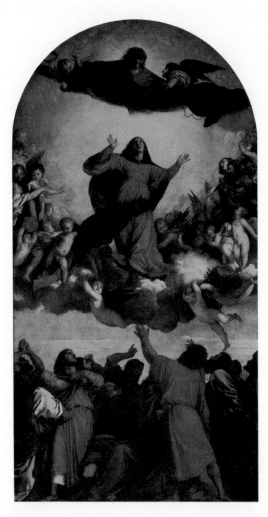

《聖母升天圖》提香 1516-1518年 油彩、木板 690×360公分 威尼斯‧聖母之光教堂（佛拉里）

聖母升天的瞬間，在天使簇擁下緩緩升空，高處有展開雙臂歡迎的上帝，低處有仰天激動歡送的信徒，氣勢恢宏的構圖與豐富和諧的色彩，格外震人心魄。畫中展現了米開朗基羅的雄渾、拉斐爾的歡愉，更以戲劇性手法，將不同情境拉到同一時空，更添莊嚴、肅穆之感。

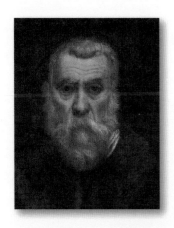

威尼斯畫派
丁多列托 Jacopo Tintoretto,
1518～1594

《自畫像》1588年
油彩、畫布 巴黎·羅浮宮

　　雅克伯·羅布斯蒂，別名丁多列托，從小就顯露與眾不同的繪畫才能，房間牆壁總是貼滿自己所繪的精美圖畫。丁多列托對於繪畫充滿自信，20歲出頭就曾在公開文件上，署名「聖卡香諾畫家雅克伯先生」。後來，因為擅於利用鏡子反射效果，贏得「光的畫家」美譽。

　　在威尼斯長大的丁多列托，接觸了人物扭曲誇張、色彩鮮豔多變的矯飾主義，著迷於米開朗基羅、拉斐爾等大師的技法，崇拜用色優雅、柔和的提香。丁多列托的畫作，採取米開朗基羅般戲劇張力的線條、提香般出神入化的色彩，並以動作激烈、表情豐富的人物，描繪世間種種。

　　丁多列托作畫時，不打草稿就直接一氣呵成揮灑，以穩健、迅速的筆觸構成完整的形體，利用光影的對比增添畫面的優美，成功捕捉事件發生瞬間的奇妙感覺，創作速度之快令人難以致信。他特別鍾愛巨幅畫，在寬闊空間可以盡情鋪排場景，增添畫面的感染力，讓觀眾更貼近畫中人的情緒。

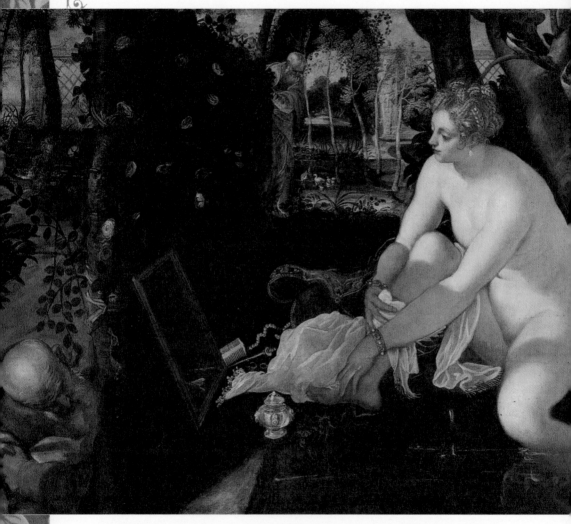

《蘇珊娜和老人》丁多列托 1560-1562年 油彩、畫布 146.6×93.6公分 維也納·藝術史
博物館

在長滿玫瑰花藤的圍籬兩端，純潔天真的蘇珊娜與偷窺猥褻的老人，形成情與欲的強烈
對比。光線是此畫的主角，前方鏡子反射的太陽光線，讓蘇珊娜明亮耀眼、光彩照人。

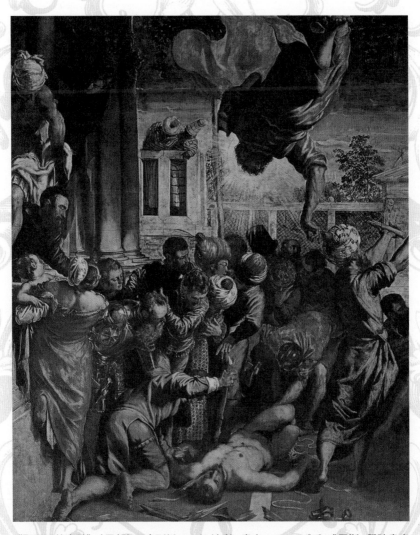

《聖馬可的奇蹟》（局部）丁多列托 1548年 油彩、畫布 415×541公分 威尼斯‧學院畫廊
這幅畫又名《奴隸的奇蹟》，奴隸在憑弔聖馬可遺體後，遭到主人刑罰時卻奇蹟般獲
得聖徒拯救，在聖徒降臨、神光乍現的剎那，一道察覺不到的光籠罩整個畫面，彷彿
所有人物瞬間活絡起來。

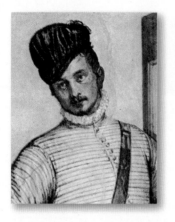

威尼斯畫派

維洛內些Paolo Veronese, 1528～1588

《自畫像》馬塞爾・巴巴羅別墅

　　維洛內些生於義大利威洛納，原名是巴歐羅・卡里阿利，深受義大利各畫派風格影響，從平靜寫實風格到矯飾主義不一而足，他在融會貫通眾藝術風格之後，發展了超前的創作技巧，以及獨特的自我風格。維洛內些與提香、丁多列托並列十六世紀威尼斯畫派三傑，在25歲左右受邀為公爵宮的議會廳創作裝飾畫，便迅速在威尼斯打開知名度。

　　對藝術充滿狂熱的維洛內些，捨棄遮掩、漸層的色彩變化技巧，避免鮮豔亮麗的大膽色調，拒絕激烈刺眼的視覺效果，僅以恰如其分的色彩布局和簡單通透的明亮感，創造出一種空前絕後的情調。維洛內些以流動的色彩，創造出一個不存在卻又逼真的境界，令人無可置信卻又深深著迷。

　　長期以來，維洛內些經常被工作壓得喘不過氣，他希望晚年可以過著退隱般的生活，遠離城市的喧囂、逃避權貴的要求，於是在特雷維賈諾購買了別墅和農莊，但他已然積勞成疾，最後罹患熱病驟然逝於鄉間別墅。

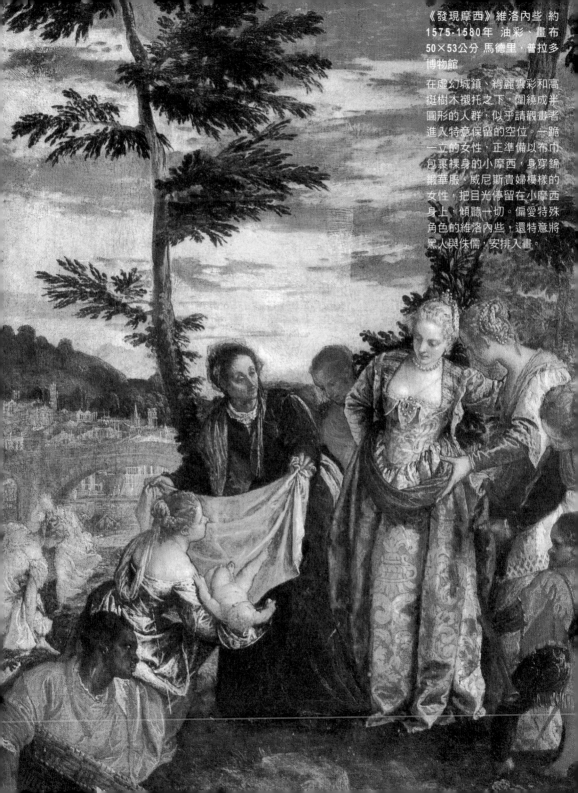

《發現摩西》維洛內些 約
1575-1580年 油彩·畫布
50×53公分 馬德里·普拉多
博物館

在虛幻城鎮、絢麗雲彩和高
挺樹木襯托之下，圍繞成半
圓形的人群，似乎請觀畫者
進入特意保留的空位。一跪
一立的女性，正準備以布巾
包裹裸身的小摩西，身穿錦
緞華服、威尼斯貴婦模樣的
女性，把目光停留在小摩西
身上，傾聽一切。偏愛特殊
角色的維洛內些，還特意將
黑人與侏儒，安排入畫。

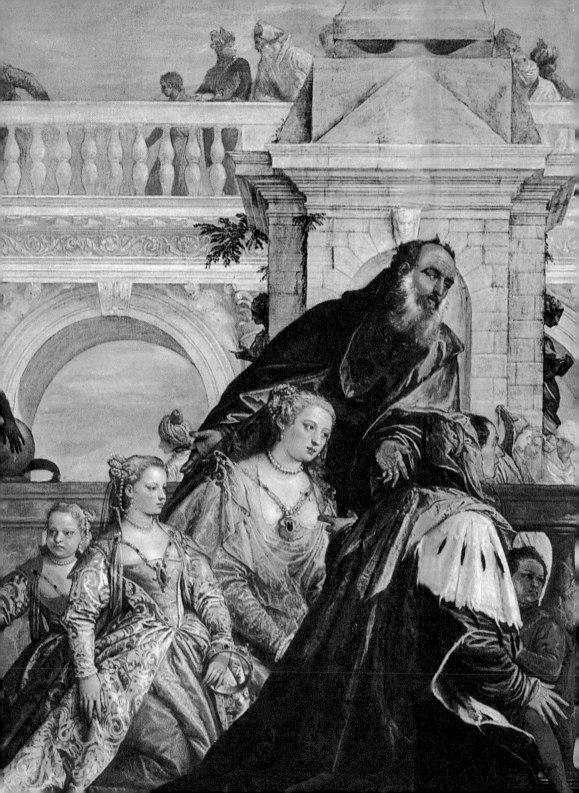

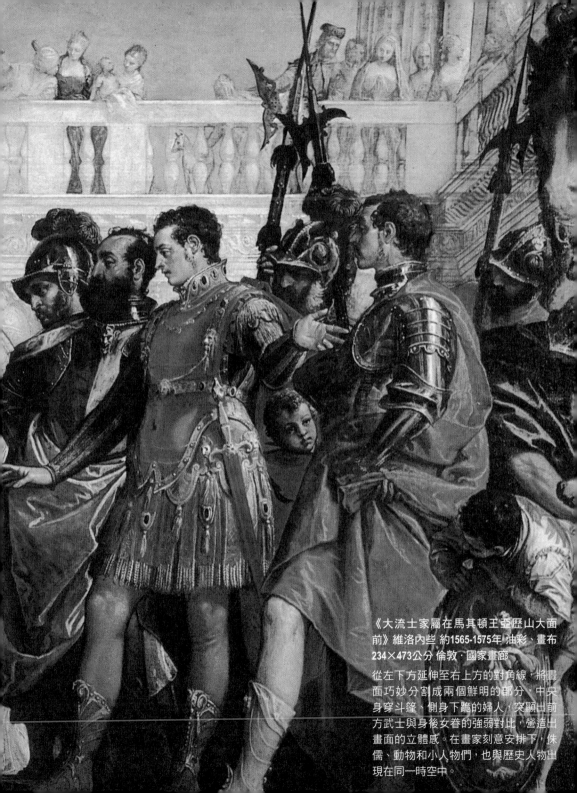

《大流士家屬在馬其頓王亞歷山大面前》維洛內些 約1565-1575年 油彩‧畫布 234×473公分 倫敦‧國家畫廊

從左下方延伸至右上方的對角線，將畫面巧妙分割成兩個鮮明的部分，中央身穿斗篷、側身下跪的婦人，突顯出前方武士與身後女眷的強弱對比，營造出畫面的立體感。在畫家刻意安排下，侏儒、動物和小人物們，也與歷史人物出現在同一時空中。

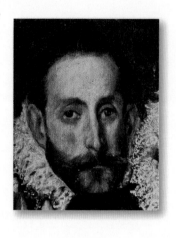

威尼斯畫派

葛雷柯 El Greco, 1541～1614

《自畫像》（取自《歐貴茲伯爵的葬禮》局部）
葛雷柯 1586-1588年 油彩、畫布 460×360公分 托
利多‧聖托梅教堂

葛雷柯誕生於希臘克里特島
首府甘地亞，原名是多明尼科士‧
底歐多科普洛斯，艾爾‧葛雷柯是希臘人之意。年輕的葛雷
柯，接受良好的人文科學訓練，嚮往希臘和羅馬的經典藝
術，深受拜占庭的聖像繪畫風格影響，25歲左右就被封為
「藝術大師」。

具有繪畫實力的葛雷柯，前往人文薈萃的威尼斯，汲取大
師提香、丁多列托、維洛內些和巴沙諾的藝術精神，而盛行一
時的矯飾主義對他多所影響。隨著人脈開闊，他得以一探早期
基督教的墓窖，激起他對宗教迫害和殉難者題材的興趣，同時
興起前往西班牙的念頭，35歲如願定居於西班牙托利多。

葛雷柯終其一生，沒有創造任何畫派或畫風，他的作品
充滿令人心悸的逼視感，格外修長的人物洋溢著文藝復興氣
息，延伸到天際的前景不再逼真，非世俗化的色彩運用，這
些專屬於他的繪畫風格，隨著他消逝而湮滅，卻絲毫無損他
藝術史上的地位。

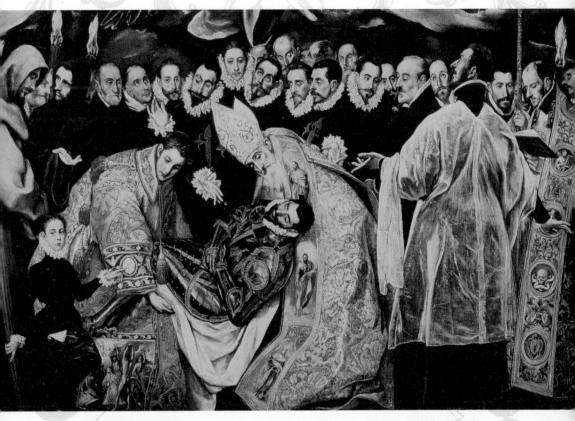

《歐貴茲伯爵的葬禮》葛雷柯 1586-1588年 油彩、畫布 460×360公分 托利多．聖托梅
教堂

葛雷柯成功擺脫矯飾主義的影響，將現實事件與超自然景象融為一體。穿戴華麗盔甲
的伯爵遺體，由從天而降的聖人抱入墓穴，而迎接伯爵靈魂的天國，在一字排開觀禮
貴族的映襯下，令人產生從人間仰望天堂的錯覺。

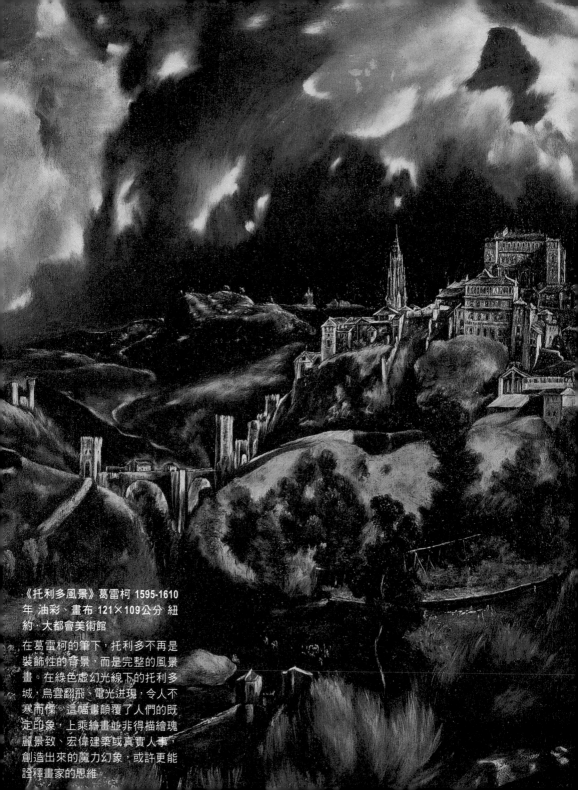

《托利多風景》葛雷柯 1595-1610
年 油彩・畫布 121×109公分 紐
約・大都會美術館

在葛雷柯的筆下，托利多不再是
裝飾性的背景，而是完整的風景
畫。在綠色虛幻光線下的托利多
城，烏雲翻飛、電光迸現，令人不
寒而慄。這幅畫顛覆了人們的既
定印象，上乘繪畫並非得描繪瑰
麗景致、宏偉建築或真實人事，
創造出來的魔力幻象，或許更能
詮釋畫家的思維。

矯飾主義
布隆及諾 Agnolo Bronzino, 1503-1572

《拿詩琴的年輕人畫像》（局部）約1530-1532年
蛋彩、畫板 94×79公分
佛羅倫斯・烏菲茲美術館

布隆及諾生於佛羅倫斯的屠戶家庭，即便出身低微仍受到良好教育，並接受彭托莫指導繪畫。在亦師亦友的彭托莫啟蒙之下，其畫風與技法逐漸成熟，畫中人物洋溢著矯飾主義特有的疏離感，迴異於深具親和力的文藝復興鼎盛時期人物形象，成為矯飾主義全盛時期的代表人物。

以筆法精緻、感情冷漠、色彩刺目見長的布隆及諾，擅長賦予肖像畫鮮明的社會形象，突顯筆下人物應有的涵養與地位，同時十分細膩地描繪人物的臉部特徵、服裝、姿勢，例如憂鬱的目光、顫抖的嘴角、衣服布料、手的擺放等等，逼真而完美。

1536年，擅長表現人物地位與內涵的布隆吉諾，受聘為麥第奇家族的御用畫家，負起為公爵增添光芒氣勢、樹立政治形象的責任，同時也為麥第奇家族當權者畫下一系列肖像畫，不僅鮮明地紀錄下這個家族鼎盛時期，也將自己的藝術成就推向高峰。然而，1557年彭托莫過世之後，布隆吉諾大受打擊，從此一蹶不振。

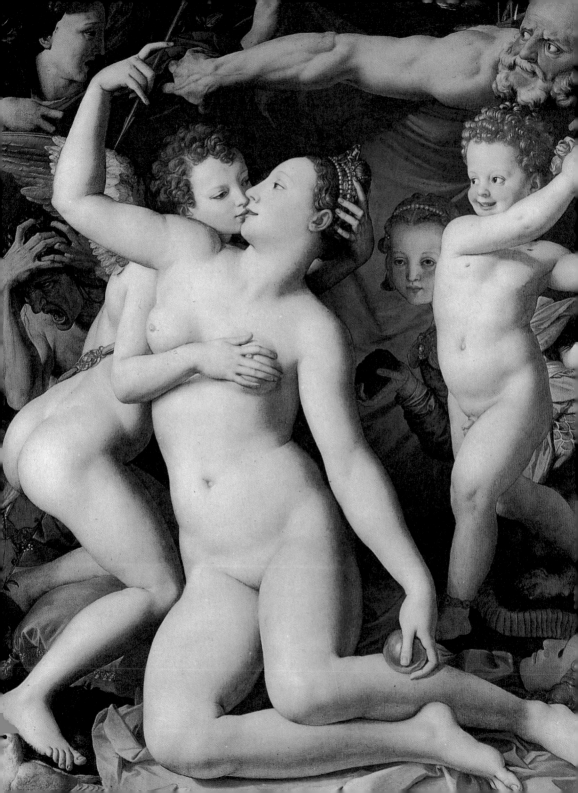

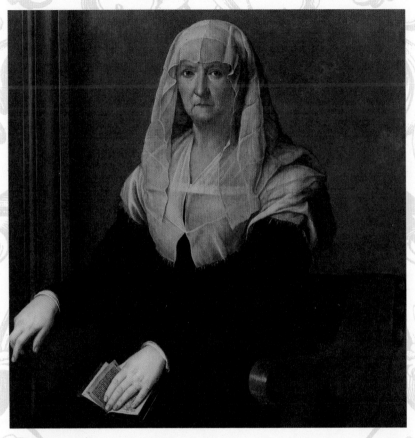

▲《巴爾托洛梅奧‧麥第奇的肖像》布隆及諾 1540年 油彩、畫板 104 x 85 公分 佛羅倫斯‧烏菲茲美術館

◀《維納斯的勝利寓意畫》布隆及諾 1540～1545年 油彩、畫板 146×116公分 倫敦‧國家畫廊

裸體維納斯贏得女神選美的冠軍，一手拿著戰利品金蘋果、一手拿著愛情的金箭，接受邱比特的觸碰與輕撫。畫面的左邊代表痛苦、忌妒的罪惡之神抱頭吶喊，右邊則是充滿歡樂與天真的孩童，而上方的時間之神與女兒正拉起藍色圍幔，象徵隨著時間流逝，隱藏在美好情欲中的痛苦，將一一顯現。

II

第二章 巴洛克的力道

「巴洛克」的原義是「歪曲的珍珠」，充滿獨特叛逆、不守規矩的意思，藝術史家將十七世紀的歐洲藝術稱為「巴洛克風格」，這時期的藝術一反文藝復興的平靜、含蓄和平衡，極盡所能地表現戲劇效果、豪華生動與誇張熱情。

巴洛克藝術，承襲了文藝復興後期的矯飾主義，並開啟十八世紀的洛可可藝術，忽略現實法則、充滿綺麗幻想，大膽地融合各種藝術形式，忠實反映了當時歐洲動盪、不安而豐裕的局勢。

以浮誇為取向的巴洛克藝術，是一種打破理性、寧靜、和諧的激情藝術，藝術家以活潑的律動感、鮮豔的色彩、自由的筆觸，營造出激昂的情緒與戲劇化的效果，並大膽運用光線明暗的強烈變化，增加畫面的立體感、層次感。

活力與變動是巴洛克藝術的靈魂，藝術家追求堆砌、雕琢之美，竭力展現畫面的立體感與空間感，奢華繁複而深具節奏的畫面，經常陷入眼花撩亂、目眩神迷的境地。

巴洛克風格

魯本斯 Sir Peter Paul Rubens, 1577～1640

《自畫像》魯斯本 1638-1639年
油彩·畫布 109.5×85公分
維也納·藝術博物館

　　魯本斯生於動盪的年代，為了躲避戰爭，舉家遷移到德國，直到戰火平息才遷回安特衛普。魯本斯曾擔任伯爵家侍童，接受過正統貴族教育、學習多國語言，讓他往後得以活躍於各國權貴之間。21歲就自創畫室的魯斯本，23歲成為義大利宮廷畫師，並兼任外交大使往來各國，31歲時因母親病危回到故鄉安特衛普，擔任布魯塞爾的宮廷畫家。

　　一生美滿順遂的魯本斯，無論神話、風景、宗教或肖像畫，在他筆下都能化為不落俗套、優美易懂的傑作。他師法各個流派，早期是色彩細膩、清晰流暢的威尼斯派風格，中期是動感十足、壯麗幻化的巴洛克風格，到了晚期，跳脫以往畫風，勾勒大自然寧靜幽遠的意境。

　　魯本斯作品色彩飽滿、流暢生動、氣勢不凡，又充滿生命美好與人生熱情的氛圍，讓上流社會趨之若鶩。受盛名之累的他，為了應付龐大的訂單，只好採取自己先畫草圖，交給夥伴和學生繪製，魯本斯再做最後的修訂，因此他傳世的作品數量相當龐大。

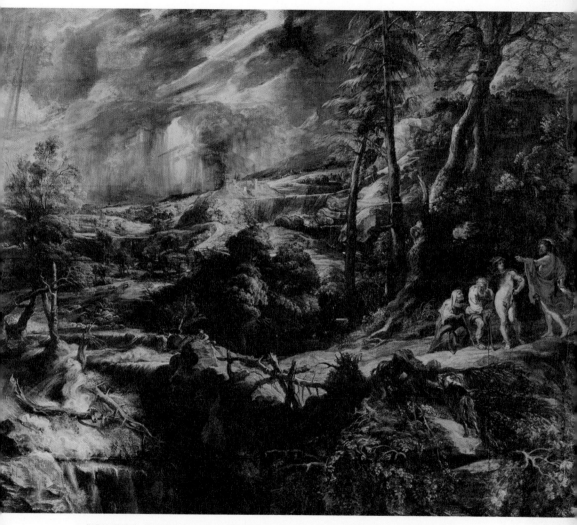

《愛的花園》魯本斯 1632-1634年 油彩、畫布 198×283公分 馬德里‧普拉多博物館

魯本斯以強勁洗鍊的一貫筆觸，完成這幅色彩柔和、構圖流暢的溫馨之作，照亮每張臉的金光，彷彿揭示著生命的燦爛、美好，卻又惋惜著一切美好終究會消逝，快樂的氛圍中，夾雜著些許的惆悵之感。

《有菲萊莫內的風景》魯本斯 1625年 油彩、木板 146×208.5公分 維也納‧藝術博物館

暴風雨剛剛遠離，一道道金色陽光穿透烏雲灑落，在溪流旁映射出一彎美麗彩虹。魯本斯打破當時繪畫的不成文規定，將人物融入風景畫之中，安排四個神態各異的人，綴點在畫面右側，讓風景變成大場景。

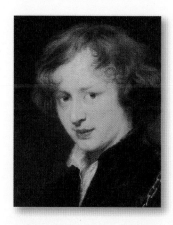

巴洛克風格
范戴克 Van Dyck, 1599～1641

《自畫像》范戴克 1621-1622
油彩、畫布 81×69.5公分
慕尼黑・舊畫廊

范戴克生於和平時期的安特衛普，年少時綻放藝術光采，十六歲就獨當一面地經營畫室。1618年，范戴克與聲望如日中天的魯斯本合作，兩個人是亦師亦友的夥伴，又是旗鼓相當的對手。

剛嶄露頭角的范戴克，以宗教、世俗和歷史為題材的作品，色彩豐富、氣勢逼人、戲劇效果十足，明顯受到魯本斯的巴洛克風格影響。1632年，范戴克赴英拜見英王查理一世，大獲青睞，不僅冊封他為騎士，還任命他為「首席畫家」。從此之後，為上流社會繪製的肖像畫，成為范戴克的主要創作。

注重整體氣氛的范戴克，以細膩生動的人物描繪，色彩柔和的中間色調，經過精心設計的背景空間，突顯屬於畫中人物特有的氣質，並營造出適合畫中人物的氛圍。為了烘托這些上流社會的地位，他經常運用拉長身體比例的技法，修飾出體態優美、氣質出眾的美好形象。

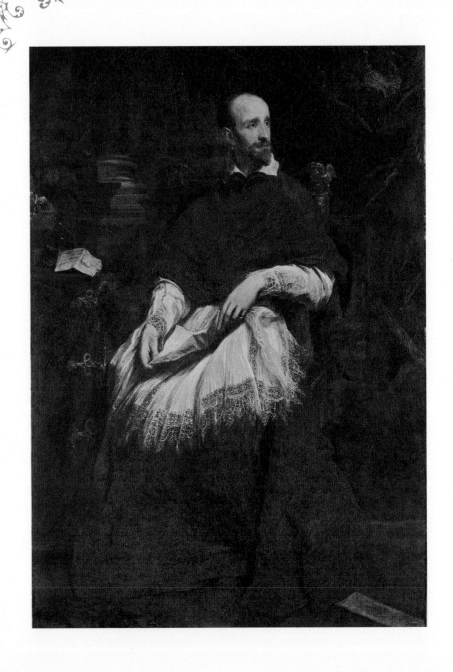

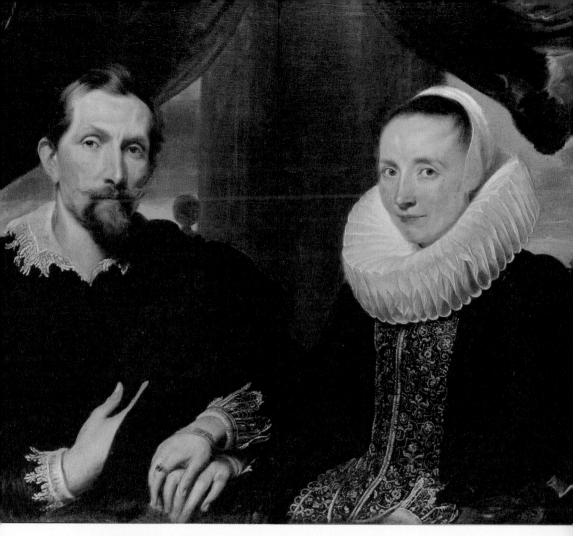

▲《畫家佛蘭斯·史奈德和夫人》范戴克 1620-1621年 油彩、畫布 82×110公分 卡塞耳·國立藝術館

這幅肖像畫的構圖簡潔而嚴謹，是夫妻肖像畫的典範，典雅、闊氣的兩人幾乎占滿整個畫面，上下交疊的手、微微上揚的嘴角，在在顯露鶼鰈情深，飄盪在兩人間的甜蜜、幸福氛圍，滲透到背景之中，更躍然於畫布之上。

◀《樞機教主賓提沃利奧》范戴克 1623年 油彩、畫布 196×146公分 佛羅倫斯·碧提宮

氣宇軒昂的樞機主教，體態修長、氣質出眾，凝望遠方的目光，透露著堅毅與睿智的光芒，簡單精緻的衣著，勾勒出高貴與典雅的品味，自然流露一股令人崇拜敬仰的威嚴，溫暖而安定的色調，卻又巧妙緩和了樞機主教的嚴肅感。

巴洛克風格
林布蘭 Rembrandt van Rijn, 1606～1669

《自畫像》林布蘭 1634年
油彩、畫布 67×54公分
佛羅倫斯‧烏菲茲美術館

　　　　　　林布蘭生於荷蘭萊登城，當時戰爭結束、社會繁榮，新興資產階級熱衷收藏小幅繪畫，荷蘭美術公會因此成立。醉心於繪畫的林布蘭，1632年定居阿姆斯特丹並開辦畫室，作品《杜爾普博士的解剖學課》，讓林布蘭知名度瞬間大增。

　　年輕時期的林布蘭，筆下洋溢著熱鬧華麗、色彩鮮明、充滿戲劇性的巴洛克風格，光影的轉換突兀顯明，畫中人物猶如舞台上的演員般誇張生動。之後，他逐漸師法自然，降低戲劇性、消弱光影對比、統一色彩調性、追求真實原貌，創造出絲絨般的柔軟氛圍，讓畫中人物在質樸中散發雋永氣息。

　　具有「光的畫家」之稱的林布蘭，1642年人生急轉直下，曾經是荷蘭最負盛名的畫家，卻走入窮苦潦倒的窘境，最後一無所有地離開人世。在林布蘭的一生之中，畫下高達百幅的自畫像，從這些令人充滿好奇的自畫像，不難發現晚年孤寂的林布蘭，醉心於探索內心世界。

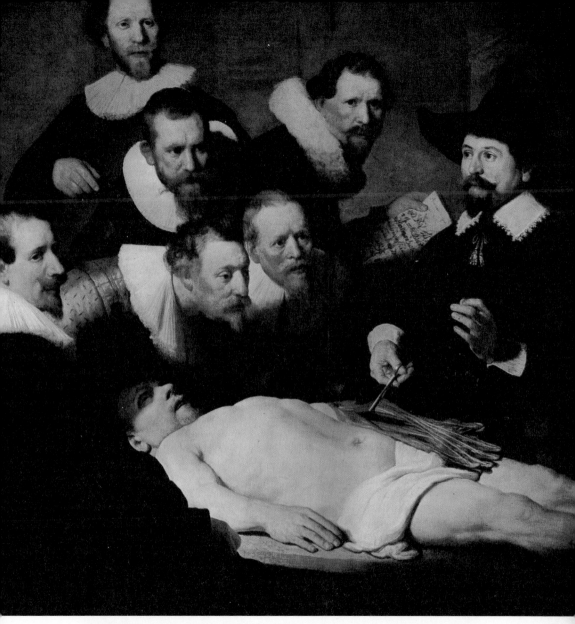

《杜爾普博士的解剖學課》林布蘭 1632年 油彩、畫布 169.5×216.5公分 海牙‧莫瑞修斯博物館

在林布蘭所處的時代，荷蘭盛行邀請藝術家繪製團體「群像畫」，通常以羅於一列的方式呈現，直到這幅畫才出現決定性的變化，所有人似乎成為舞台上的演員，各具獨特的位置與引導作用，使整體情緒基調趨於統一，畫面呈現浮雕般的層次感。

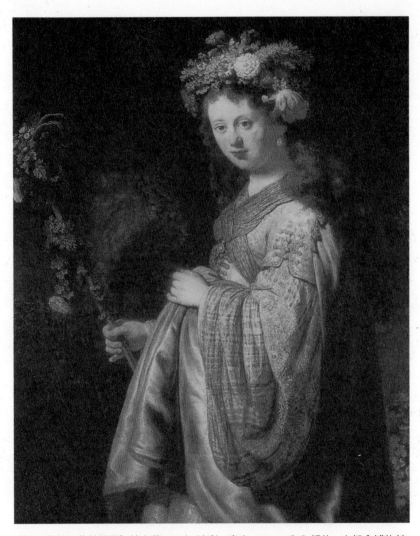

《扮作花神的莎絲姬亞》林布蘭 1657年 油彩、畫布 100×92公分 紐約‧大都會博物館

女性是林布蘭創作中不可或缺的題材，他讓嬌妻莎絲姬亞入畫，頭戴花冠、手持樹杖，儼然是象徵女性之美的花神代言人。左手輕覆微隆的腹部，溫柔的臉上掛著寧靜的微笑，在林布蘭眼中，懷著身孕的妻子，是個幸福又滿足的花之女王。

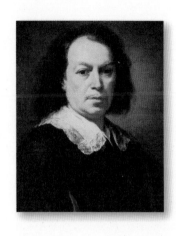

巴洛克風格
慕里歐 Bartolom Esteban Murillo, 1617～1682

《自畫像》慕里歐 1675年
油彩、畫布 119×107公分
倫敦·國家畫廊

　　慕里歐生於塞維爾，幼年時父母雙逝成為孤兒，在表姐照顧培育下，成為年輕有為的畫家。身為虔誠教徒的慕里歐，跳脫以悲劇手法描繪宗教題材的習慣，改以不矯柔造作、不刻意鋪陳的畫風詮釋，表露他對世間的誠摯關懷。1646年，慕里歐為方濟會繪製組圖，立刻以溫馨真誠的清新畫風，擊敗卡拉瓦喬的旋風般熱潮。

　　藝術盛名歷久不衰的慕里歐，擅用色彩和光線營造溫暖氛圍，並以精細寫實的筆觸、靈活生動的人物、柔和寧靜的畫面，描繪不涉社會批判又充滿人情味的故事，作品淺顯易懂、雅俗共賞，不僅撼動了藝術風潮，也撫慰了身處動盪時代、充滿愁苦鬱悶的西班牙人民。

　　在慕里歐的筆下，總是隱隱閃動人性光輝，十分容易打動人心，他畫的聖母溫柔慈悲、美麗動人而令人信服，贏得當時與以後幾個世紀的人認同讚揚。宗教題材之外，慕里歐對純真的孩童情有獨鍾，即便是街頭的丐童也顯得淳樸可愛，帶有一絲甜蜜的恬靜。

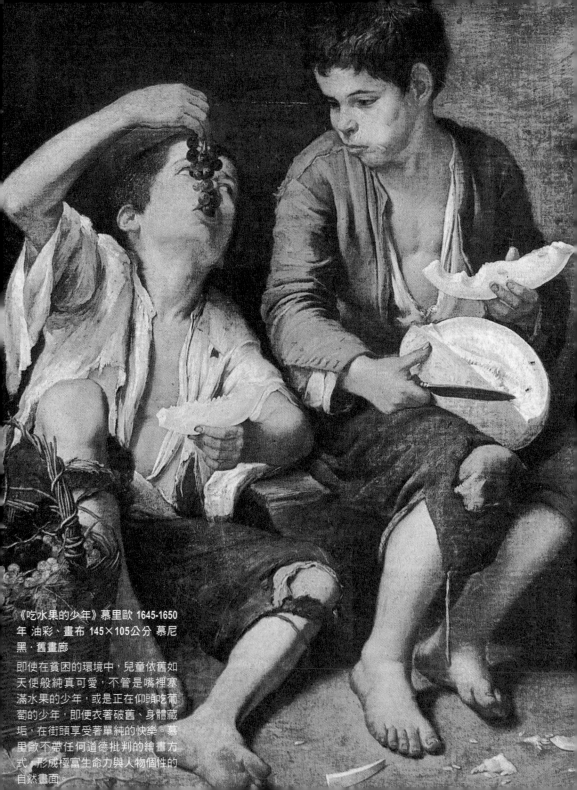

《吃水果的少年》慕里歐 1645-1650
年 油彩、畫布 145×105公分 慕尼
黑・舊畫廊

即使在貧困的環境中，兒童依舊如
天使般純真可愛，不管是嘴裡塞
滿水果的少年，或是正在仰頭吃葡
萄的少年，即便衣著破舊、身體藏
垢，在街頭享受著單純的快樂。慕
里歐不帶任何道德批判的繪畫方
式，形成極富生命力與人物個性的
自然畫面。

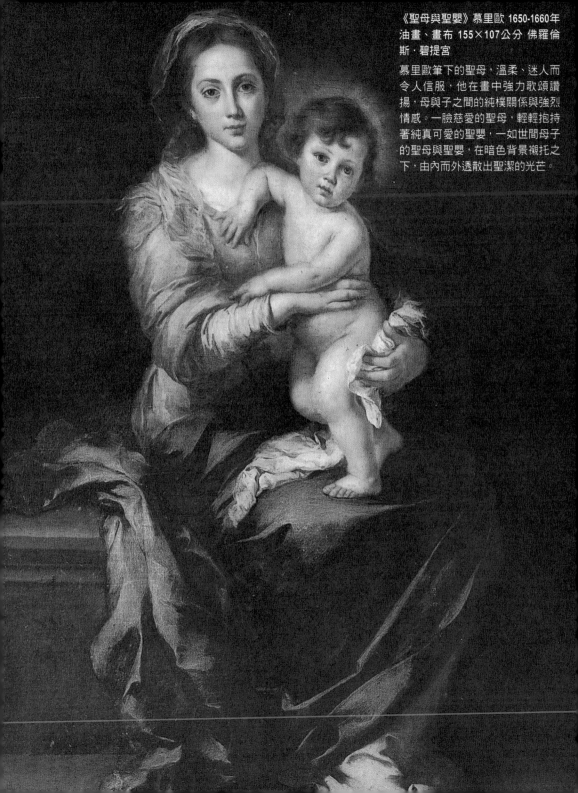

《聖母與聖嬰》慕里歐 1650-1660年
油畫、畫布 155×107公分 佛羅倫
斯·碧提宮

慕里歐筆下的聖母，溫柔、迷人而
令人信服，他在畫中強力歌頌讚
揚，母與子之間的純樸關係與強烈
情感。一臉慈愛的聖母，輕輕抱持
著純真可愛的聖嬰，一如世間母子
的聖母與聖嬰，在暗色背景襯托之
下，由內而外透散出聖潔的光芒。

巴洛克風格

維梅爾 Jan Vermeer, 1632～1675

《自畫像》(取自《畫室裡的畫家》局部)
維梅爾 1665-1670年
油彩、畫布 120×100公分
維也納·美術史博物館

　　維梅爾生於荷蘭台夫特，屬於家境富裕的中產階級家庭，21歲就成為台夫特的首席畫師，31歲就擔任畫家公會會長。根據留存於世的作品，人們發現維梅爾的畫擁有相似特徵，例如背景一定是牆壁、光源總是來自左方，似乎都是在同一個畫室完成，因此稱之為「畫室裡的畫家」。

　　據說，維梅爾曾向林布蘭門徒法比妥斯學畫，因此多少受到林布蘭技法影響。然而，他的畫風偏向清幽冷寂，以清晰簡約的構圖、近似靜物的形態、無聲灑落的光線、晶瑩剔透的色彩，將平淡無味的生活即景，化為流動、優雅的瞬間永恆，畫作中還帶著若有似無的寓意。

　　維梅爾創作速度非常緩慢，總是以一絲不苟、追求完美的嚴謹態度，將畫作一再修改到恰如其分為止。他還喜歡在上色之後，塗布具有反光效果的油彩，這耗費時日的高難度技法，不僅呈現光彩奪目的效果，還會隨著角度和光線改變而幻化。1672年，法國入侵荷蘭帶來連綿戰火，維梅爾也從此陷入困境、一蹶不振。

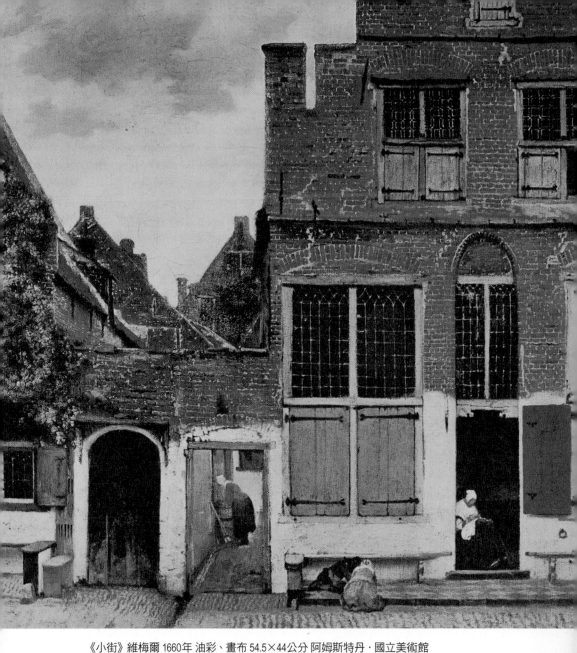

《小街》維梅爾 1660年 油彩、畫布 54.5×44公分 阿姆斯特丹·國立美術館

彷彿由畫室一隅望向窗外的景致，婦女們坐在門前縫補、站在巷道內刷洗，寧靜淳樸、悠閒平實，一派怡然自得，彷彿可以感受到微風輕輕撫過，甚至嗅聞到飄散在空氣裡的氣味。

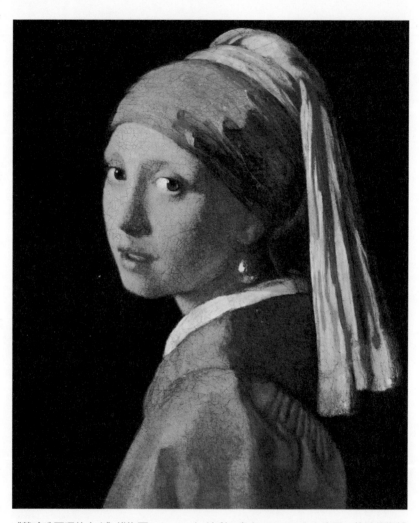

《戴珍珠耳環的少女》維梅爾 1660-1665年 油彩、畫布 46.5×40公分 海牙·莫瑞修斯博物館

在濃重沈暗背景的襯托之下，回眸凝望的少女，顯得如此亮麗而孤寂，既寫實又貼近心靈的反差，贏得「北方的蒙娜麗莎」美名。朱唇輕啟、欲言又止的花樣少女，明亮的水靈大眼中隱含熱情，躑躅於明暗之間，令人產生無限瑰麗的遐想。

寫實主義
卡拉瓦喬 Michelangelo Merisi da Caravaggio, 1571～1528

《自畫像》(手提哥利亞人頭的大衛)
卡拉瓦喬 1609-1610年 油彩、畫布 125×100公分
羅馬‧博爾蓋塞美術館

　　卡拉瓦喬生於米蘭近郊，20歲左右搬遷至羅馬，身處新、舊宗教戰爭動盪的卡拉瓦喬，認同宗教清貧的教義，筆下的宗教人物化身粗鄙庶民，令宗教人士認為他蔑視宗教、醜化聖人。但是，當時羅馬畫家卻盛讚他是矯飾主義的反動，是唯一真實、自然的模仿者，甚至爭相仿效。

　　憑藉光和影的明暗對比，捕捉真情流露的瞬間動態，贏得不妥協的寫實主義者之名。卡拉瓦喬的畫風流暢、敘事明確，人物形象、情緒、動作鮮明，構圖充滿戲劇張力，即使是普羅大眾也能輕易產生共鳴，被稱為「卡拉瓦喬式樣」，影響拿波里、西班牙、荷蘭等地的藝術發展。

　　然而，少年得志的卡拉瓦喬，脾氣暴躁、任性妄為，是藝術史上最叛逆的火爆浪子，1606年在爭吵之後憤而殺人，為了逃避死刑四處流亡。亡命天涯時的畫作，一改光線主導的調性，變成暗影包圍的畫面，充滿恐懼與罪惡感，反映他渴望獲得赦免與救贖。終於等到一紙赦免書，卡拉瓦喬卻病逝歸途，年僅39歲。

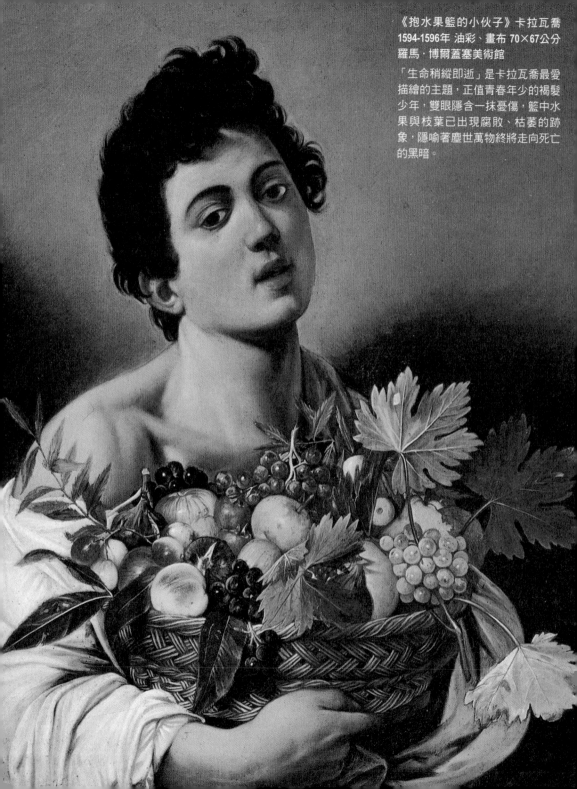

《抱水果籃的小伙子》卡拉瓦喬
1594-1596年 油彩、畫布 70×67公分
羅馬‧博爾蓋塞美術館

「生命稍縱即逝」是卡拉瓦喬最愛
描繪的主題，正值青春年少的褐髮
少年，雙眼隱含一抹憂傷，籃中水
果與枝葉已出現腐敗、枯萎的跡
象，隱喻著塵世萬物終將走向死亡
的黑暗。

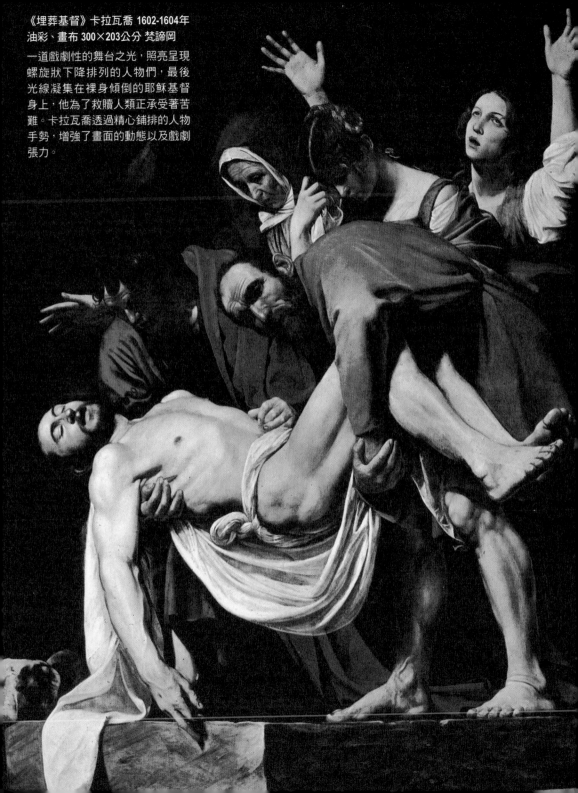

《埋葬基督》卡拉瓦喬 1602-1604年
油彩、畫布 300×203公分 梵諦岡

一道戲劇性的舞台之光,照亮呈現
螺旋狀下降排列的人物們,最後
光線凝集在裸身傾倒的耶穌基督
身上,他為了救贖人類正承受著苦
難。卡拉瓦喬透過精心鋪排的人物
手勢,增強了畫面的動態以及戲劇
張力。

寫實主義
拉突爾 Georges de La Tour）
1593～1652

《樂師的爭吵》（局部）
油彩、畫布 83×136公分
尚貝里美術館

　　　　　在藝術史中，生於戰亂年代的拉突爾，是一個異常神祕的畫家，生前名利雙收、死後默默無聞，直到二十世紀才又再度浮現檯面。拉突爾的藝術生涯充滿不解之謎，人們始終想探究他是否去過義大利，他以寫實筆法描繪人物、採用色彩明暗強調對比的藝術風格，顯然受到卡拉瓦喬的影響。

　　拉突爾創作題材主要是宗教畫和風俗畫，兩者往往彼此揉合，作品帶著含蓄、靜謐的神祕氣氛，無論是人物或環境都自然樸素、細膩生動，顯露對社會現象的憐憫之心。拉突爾筆下的普通人，流露高貴、典雅的氣質，而聖者卻又一如農民般質樸，展現一種端莊自然之美。

　　擅長描繪光影的拉突爾，偏好以燭光的光影變幻，創造神祕情境創與神聖感。然而，十七世紀中葉，巴黎的藝術品味轉向凡爾賽式的宮廷風格，生動含蓄的古典風格不再受到注目，以寫實主義手法著稱的拉突爾，湮沒在這股潮流中。

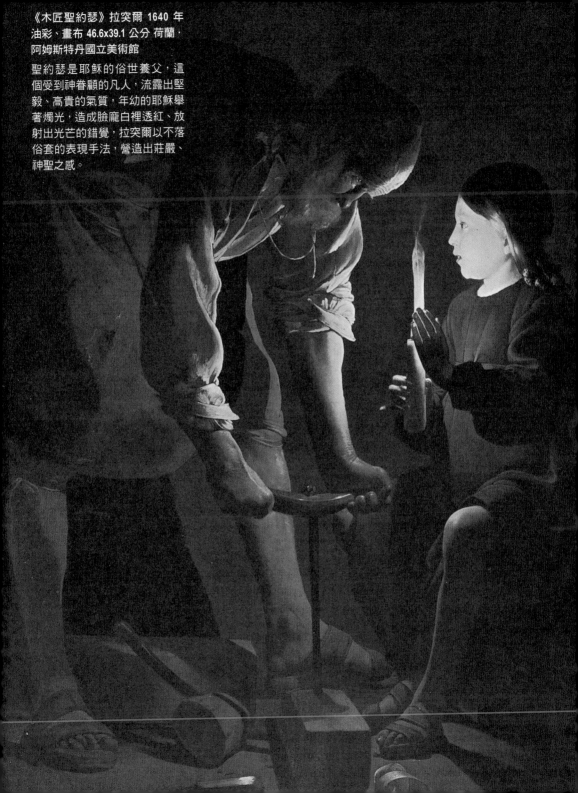

《木匠聖約瑟》拉突爾 1640 年
油彩、畫布 46.6x39.1 公分 荷蘭·
阿姆斯特丹國立美術館

聖約瑟是耶穌的俗世養父，這
個受到神眷顧的凡人，流露出堅
毅、高貴的氣質，年幼的耶穌舉
著燭光，造成臉龐白裡透紅、放
射出光芒的錯覺，拉突爾以不落
俗套的表現手法，營造出莊嚴、
神聖之感。

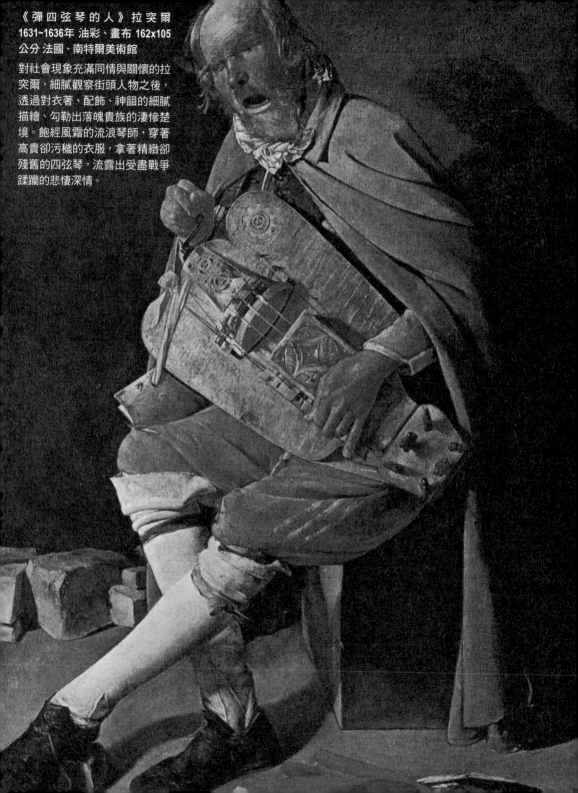

《彈四弦琴的人》拉突爾
1631~1636年 油彩、畫布 162x105
公分 法國·南特爾美術館

對社會現象充滿同情與關懷的拉
突爾，細膩觀察街頭人物之後，
透過對衣著、配飾、神韻的細膩
描繪、勾勒出落魄貴族的淒慘楚
境。飽經風霜的流浪琴師，穿著
高貴卻污穢的衣服，拿著精緻卻
殘舊的四弦琴，流露出受盡戰爭
蹂躪的悲悽深情。

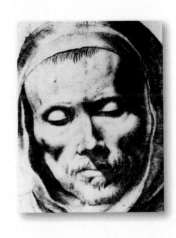

寫實主義

蘇魯巴爾 Francisco de Zurbaran, 1598－1664

《僧侶頭像》1629年
炭筆 素描 28×19公分
倫敦‧大英博物館

　　蘇魯巴爾生於西班牙富商家庭，是信仰虔誠的天主教徒，專注於宗教題材的創作，經常受到修士及修道院委託作畫。他的宗教題材繪畫充滿生活氣息，描繪僧侶生活片段和宗教傳說故事，無論僧侶或聖徒都是一派自然樸實、溫和恬靜，毫無宗教禁慾主義的味道。

　　素描功力紮實的蘇魯巴爾，依照真人畫出立體逼真、魅力十足的人物形象，畫中背景與擺設更是各有寓意，他在宗教畫、肖像畫之外，還以抒情筆法畫下許多優秀的靜物畫。蘇魯巴爾匠心獨運，以濃重背景襯托明亮靜物，呈現出超脫世俗之感，讓靜物畫與傳統聖像畫平起平坐。

　　當時，卡拉瓦喬旋風橫掃西班牙，蘇魯巴爾汲取卡拉瓦喬的技法，以光和影的明暗對比烘托氣氛，經常在幽暗空間中注入燦爛光芒，彷彿突然開燈驅走一室黑暗，讓人眼睛為之一亮。然而，蘇魯巴爾晚年卻陷入一片黑暗，瘟疫幾乎帶走全家人的生命，令他飽受孤寂與貧病之苦，還得承受新秀慕里歐帶來的壓力，晚景悽涼。

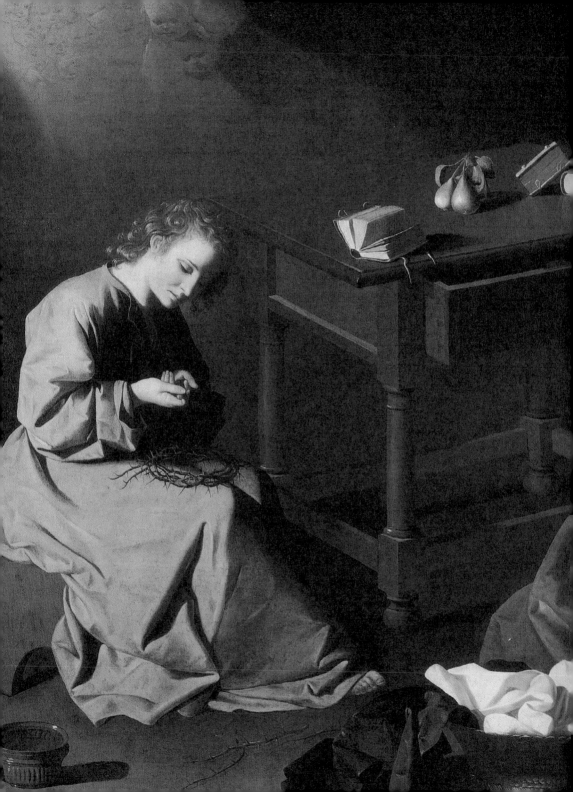

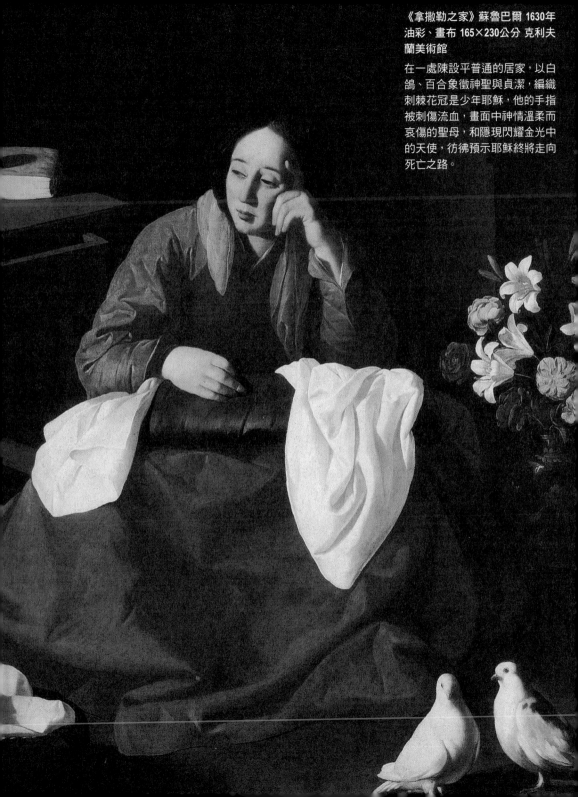

《拿撒勒之家》蘇魯巴爾 1630年
油彩、畫布 165×230公分 克利夫
蘭美術館

在一處陳設平普通的居家，以白
鴿、百合象徵神聖與貞潔，編織
刺棘花冠是少年耶穌，他的手指
被刺傷流血，畫面中神情溫柔而
哀傷的聖母，和隱現閃耀金光中
的天使，彷彿預示耶穌終將走向
死亡之路。

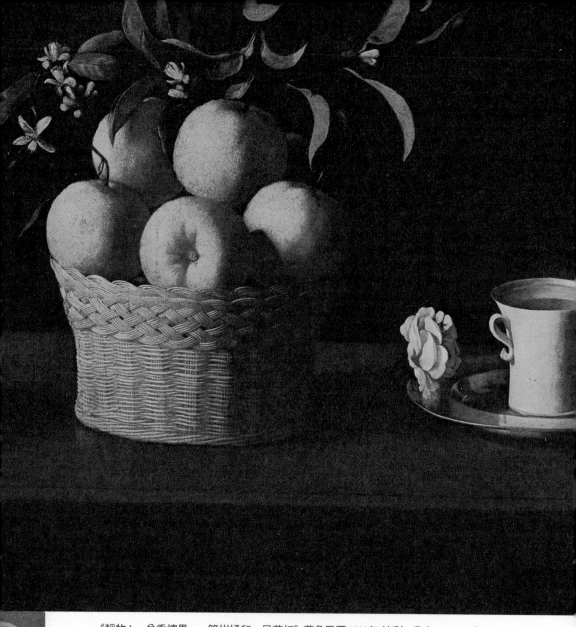

《靜物：一盆香檳果、一籃柑橘和一只茶杯》蘇魯巴爾 1633年 油彩、畫布 60×107公分
洛杉磯‧諾爾通西蒙基金會

一室幽暗中，明亮生輝的飽滿水果、新鮮葉子和盛開花朵，顯得燦爛奪目、超凡脫
俗，彷彿是祭壇上的莊嚴獻禮。蘇魯巴爾匠心獨運的表現手法，讓靜物畫達到和傳統
聖像畫平起平坐的地位。

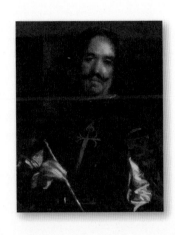

寫實主義
委拉斯蓋茲 Diego Velazquez, 1599～1660

《自畫像》（取自《侍女》局部）
委拉斯蓋茲 1656年 油彩、畫布 318×276公分
馬德里・普拉多美術館

　　委拉斯蓋茲生於西班牙名城塞維爾，身為當地貴族的父親，全力支持他的繪畫夢想。在畫家帕切科的調教之下，委拉斯蓋茲展現獨特的個人風采，並透過帕切科結識奧里瓦斯伯爵，伯爵又引薦他進入宮廷。1623年，他受邀為西班牙國王、貴族們繪製肖像，展開宮廷畫師的生涯，確立了肖像繪畫史上的地位。

　　在進入宮廷之前，委拉斯蓋茲的繪畫風格，明顯有卡拉瓦喬的影子，進入宮廷之後，筆觸益顯輕盈暢快、布局更加巧妙和諧、明暗越發調配得宜、畫作趨向自然逼真、寧靜穩重。長期繪製皇室奢華生活與成員肖像的委拉斯蓋茲，擅於觀察人物特質、透視人性內在，他筆下人物的外表唯妙唯肖、氣質高雅非凡，突顯皇族們端莊肅穆的神態、高貴典雅的血統。

　　委拉斯蓋茲進入宮廷後，與年紀相仿的國王菲利浦四世，建立起一生深厚的友誼。1660年，委拉斯蓋茲過度勞累而病逝，然而，宮廷裡的競爭者與嫉妒他的人，卻在他死後不擇手段加以誣陷、詆毀。

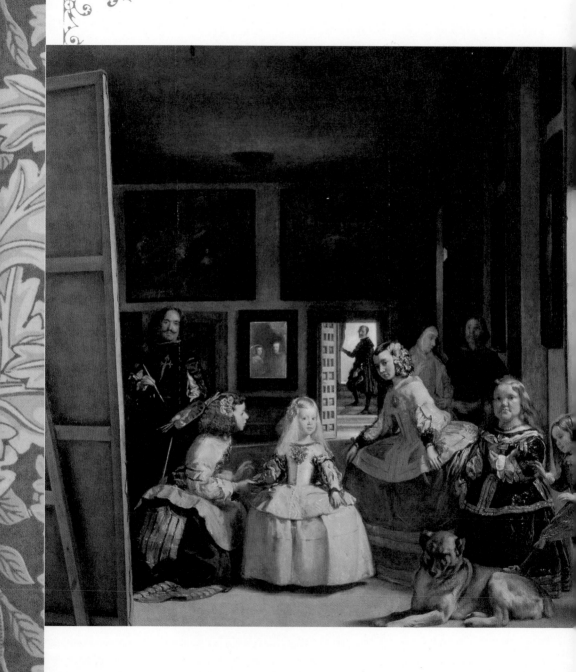

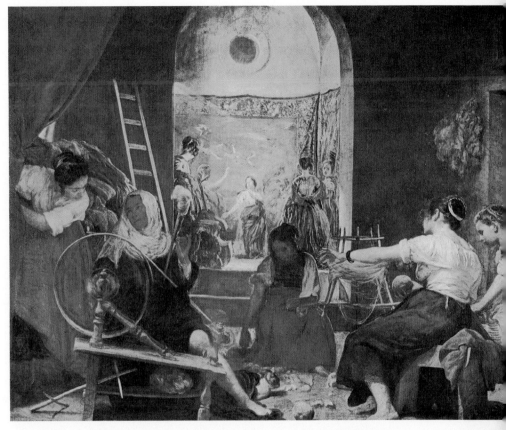

▲《紡織女》委拉斯蓋茲 1657年 油彩、畫布 220×289公分 馬德里‧普拉多美術館

前端是紡織工廠的女工，後方也許是舞台，也許是一張壁畫，講述關於紡織術的發明，融合古今時空的虛實不定鋪排，造成視覺上的撲朔迷離，開創了印象派的先河。

◀《侍女》委拉斯蓋茲 1656年 油彩、畫布 318×276公分 馬德里‧普拉多美術館

委拉斯蓋茲以牆壁延伸的線條，營造出深邃真實的空間，並透過鏡子倒影，將想像延伸到畫布之外。在侍女們圍繞服侍之下，中間的瑪格麗特小公主顯得尊貴耀眼，左邊站在大畫架前的畫家，正為眼前的人描繪肖像畫，而牆上鏡中的人物，正是畫家筆下描繪的人物，也就是站在畫框外觀察這一切的菲利浦四世夫婦。

寫實主義
隆基 Longhi, 1702～1785

自畫像 (取自《犀牛》局部)
隆基 1751年 油彩、畫布 62×50公分
威尼斯‧卡‧雷佐尼科

　　隆基生於威尼斯，原名皮也特洛‧法爾卡，30歲左右開始改用「隆基」發表作品。一開始，隆基以繪製傳統歷史畫和濕壁畫為主，直到1734年在波隆那結識左傑倍‧馬利亞‧克雷斯比，才捨棄濕壁畫改以風俗畫為主。

　　返回故鄉後，隆基創作許多小幅家庭畫、肖像畫及回憶畫。他用畫筆紀錄所見的一切，精確呈現當時社會的背景與氣氛，讓人一眼就認出畫中地點與人物，彷彿以畫編寫威尼斯的編年史。他捨棄不合潮流的新古典主義色彩，以精緻細膩的線條，對社會現象提出尖銳而深刻的批判，並強調深深撼動他的人類價值。

　　1775年，隆基穩坐寫實主義畫派重要畫家之一，當時他的作品風靡義大利，出現大量發行的版畫及仿製品，形成一股所謂的「隆基風格」。聲勢如日中天的隆基，成為藝術團體競相邀約的對象，開始投身於繪畫的教學工作，一生獲得許多殊榮及財富。

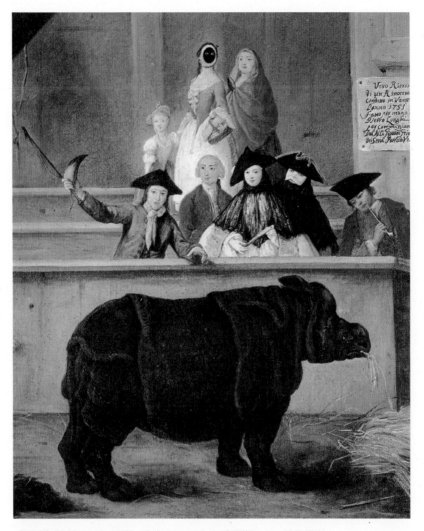

《犀牛》隆基 1751年 油彩、畫布 62×50公分 威尼斯‧卡‧雷佐尼科

犀牛運抵威尼斯，是空前轟動的大事件，隆基傳神地表現出人們好奇、驚訝的各種神態，同時成功描繪眾所陌生的犀牛特徵，體型龐大、身體黝黑的犀牛，與欄杆後方穿著鮮艷明亮的人們，形成極度強烈的對比。

《貴族家庭》隆基 約1752年 油彩、畫布 62×50公分 威尼斯‧卡‧雷佐尼科

畫中人物神情、姿態各異,呈現迥然不同的性格,運用墨綠色調的牆面,讓人物益發
顯明突出。畫面中央身穿一白、一黃的仕女,和身穿一粉紅、一水藍的兒童,是畫中
明亮耀眼的視覺中心。

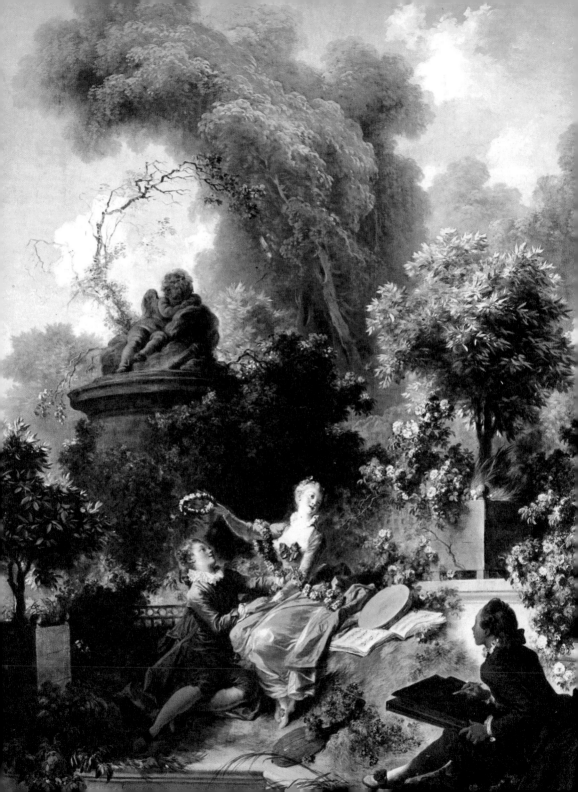

III

第三章 洛可可的情調

　　洛可可藝術始於十八世紀法國，是巴洛克藝術的延伸，同樣洋溢著繁複、華麗、律動、多變的感覺，但是巴洛克是獻給王權的藝術，而洛可可則是致力於現實快樂的追求。

　　洛可可藝術是一種表現裝飾性風格的藝術，「洛可可」的原意是「貝殼上的螺紋」，因此在崇尚柔美氣氛的洛可可藝術中，經常可見優美的弧形、漩渦狀線條，畫風輕快華麗、小巧精緻。

　　當時，人們不再熱衷嚴肅的藝術風格，轉而追求趣味輕鬆的親切現實，因此，許多洛可可藝術以風俗畫為主，許多畫家轉而為腐朽沒落的封建貴族服務，忠實描繪輕浮而逸樂的貴族生活，並畫下許多肖像、風景、神話和平民生活。

　　洛可可一改巴洛克藝術的嚴肅、陰暗，以清淡、甜美、自然的法式優雅，取代巴洛克藝術的宗教氣息和誇張情感，呈現輕快、奔放、平易近人之感。然而，洛可可藝術流傳不廣，到了十八世紀中就逐漸走向式微。

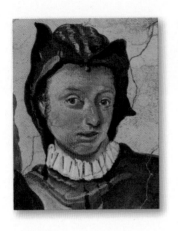

洛可可風格
提也波洛 Giovanni Battista Tiepolo
1696年～1770年

《自畫像》（拉結藏匿神像）提也波洛
1726-1728年 濕壁畫 400×500公分
烏第納總主教宮

　　提也波洛1725年開始遊走各地繪製教堂藝術品，畫風輕快洗鍊、色彩鮮豔繽紛，優雅的洛可可風格，讓貴族和教會大為傾心。1761年，受邀前往西班牙裝飾宮廷的提也波洛，接受查理三世的挽留，繼續留在西班牙。

　　作品充滿戲劇效果的提也波洛，巧妙運用前縮法、高仰角的構圖方式，烘托超凡脫俗的氣勢，畫中人物由下而上推疊，產生一氣呵成的連續效果，並創造仰之彌高的視覺效果。他以流暢如光的線條、鮮麗如虹的色彩，勾勒如幻似真的景物、栩栩如生的人物，營造晶瑩剔透的動人畫面。戲劇張力十足的畫面，散發聖潔、深邃的感覺，輕易地虜獲了眾人的目光。

　　查理三世的賞識，卻讓提也波洛陷入派系之爭與宮廷角力，遭到前所未有的敵視。新古典主義一派的宮廷畫家猛烈抨擊提也波洛，並嘲諷他的洛可可畫風不合時宜，既誇大輕浮又了無新意。而對他妒恨交加的寵臣埃雷克塔神父，利用各種手段切斷他與王室的關係，直到1770年提也波洛逝世後仍不得平息，神父還下令撤掉他所繪的祭壇畫。

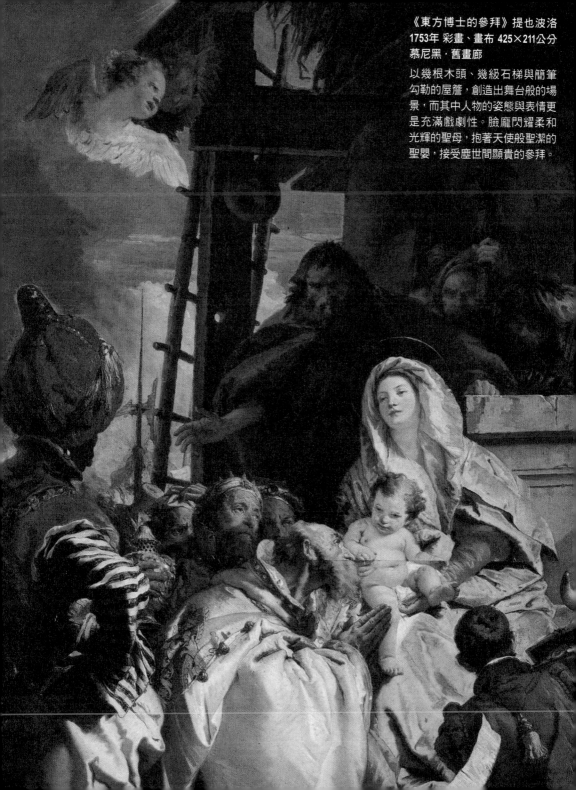

《東方博士的參拜》提也波洛
1753年 彩畫、畫布 425×211公分
慕尼黑・舊畫廊

以幾根木頭、幾級石梯與簡筆
勾勒的屋簷，創造出舞台般的場
景，而其中人物的姿態與表情更
是充滿戲劇性。臉龐閃耀柔和
光輝的聖母，抱著天使般聖潔的
聖嬰，接受塵世間顯貴的參拜。

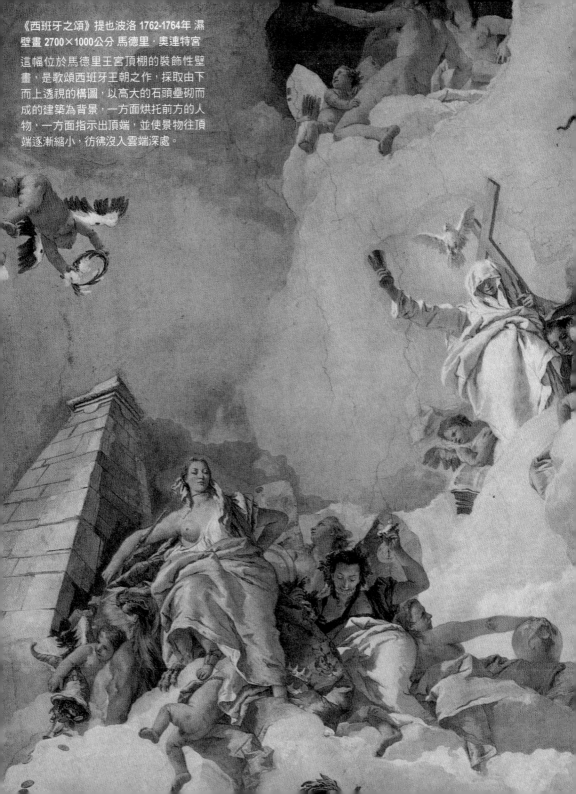

《西班牙之頌》提也波洛 1762-1764年 濕壁畫 2700×1000公分 馬德里·奧連特宮
這幅位於馬德里王宮頂棚的裝飾性壁畫，是歌頌西班牙王朝之作，採取由下而上透視的構圖，以高大的石頭疊砌而成的建築為背景，一方面烘托前方的人物，一方面指示出頂端，並使景物往頂端逐漸縮小，彷彿沒入雲端深處。

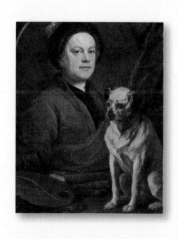

洛可可風格
霍加斯 William Hogarth
1697年～1764年

《自畫像》（自畫像和狗）
霍加斯 1745年 油彩、畫布
90×70公分 倫敦‧泰德畫廊

　　霍加斯生於倫敦，1720年左右開始接觸版畫製作，他擅長以嘻笑怒罵的方式，描繪社會和政治的黑暗層面，表達自己對社會問題的犀利看法，引發大眾的共鳴和喜愛。將藝術平民化的霍加斯，彷彿是位劇作家，在畫中創造舞台劇的一幕，讓明亮光線聚焦在主要人物上，創造出淺顯易懂的作品。

　　當時，倫敦思想自由，出現一批經商致富的新知識分子，這些具有文化素養的市民，讓知識不再是貴族的權利。霍加斯利用新興的媒體——報紙，讓自己充滿都市氣息、尖銳諷刺的作品大量曝光，迅速在市民階層累積知名度。

　　霍加斯經常運用連環組圖說故事，透過漫畫般的構圖、舞台般的場景、演員般的人物，有條不紊地以畫敘事，所有細節都帶著某種象徵、嘲諷和批評，充滿了道德寓意。霍加斯不僅是開創連環畫的先河，更是保護智慧財產權的第一人，在他的努力奔走之下，1736年英國議會通過「霍加斯法」，保護版權，禁止仿冒。

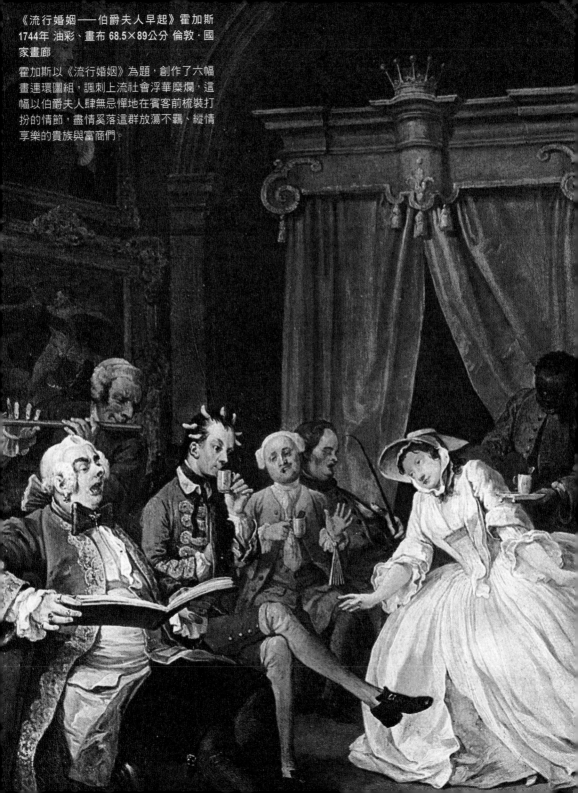

《流行婚姻——伯爵夫人早起》霍加斯
1744年 油彩、畫布 68.5×89公分 倫敦·國家畫廊

霍加斯以《流行婚姻》為題,創作了六幅畫連環圖組,諷刺上流社會浮華糜爛,這幅以伯爵夫人肆無忌憚地在賓客前梳裝打扮的情節,盡情奚落這群放蕩不羈、縱情享樂的貴族與富商們。

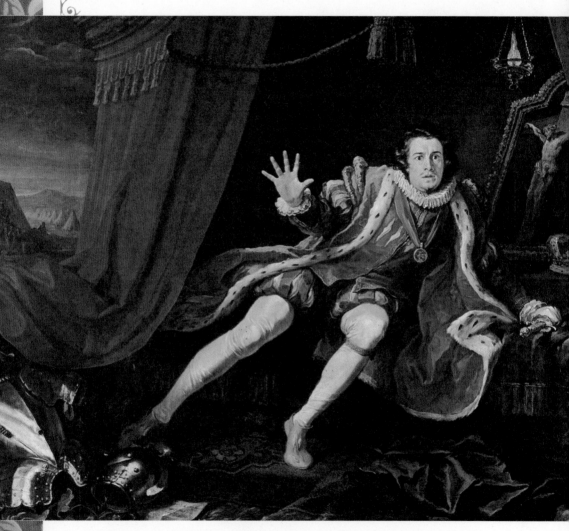

《演員加里克飾演查理三世》霍加斯 1745年 油彩、畫布 190.5×250公分 利物浦中心 · 華克藝術

以寫實風格見長的霍加斯，畫下正在舞台上表演莎士比亞名劇「查理三世」的演員加里克，這不僅是幅充滿戲劇張力的歷史畫，更忠實紀錄了當時藝術表演的精采片段。

洛可可風格
**卡那雷托 Antonio Canaletto,
1697～1768**

《卡那雷托畫像》畫家不詳 18世紀

　　卡那雷托生於威尼斯，原名叫喬凡尼・安東尼奧・康納爾，卡那雷托是自己取的藝名。他跟著專畫舞台布景的父親學畫，並幫父親繪製一些舞台劇的布景，1719年跟隨父親同遊羅馬，發現羅馬正流行風景畫，回到威尼斯後，他也開始畫風景畫。

　　威尼斯的獨特城市魅力，為卡那雷托提供了理想的景致，他也忠實反映眼中的景觀。為了獲得最接近真實的透視感，卡那雷托運用投影儀，精準描繪自然景致與建築，並透過自己的觀察，保留住生活的豐富細節，為威尼斯這座城市的歷史面貌，留下無數珍貴的「文獻資料」。

　　在創作之前，卡那雷托總會前往選中的地點速寫，從不同視點、不同角度畫勾畫一系列場景；返回畫室後，再以大量速寫拼湊出完整空間與場景細節，完成一幅幅令人有身歷其境之感的風景畫。然而，隨著威尼斯的衰敗，卡那雷托的藝術也每況愈下。

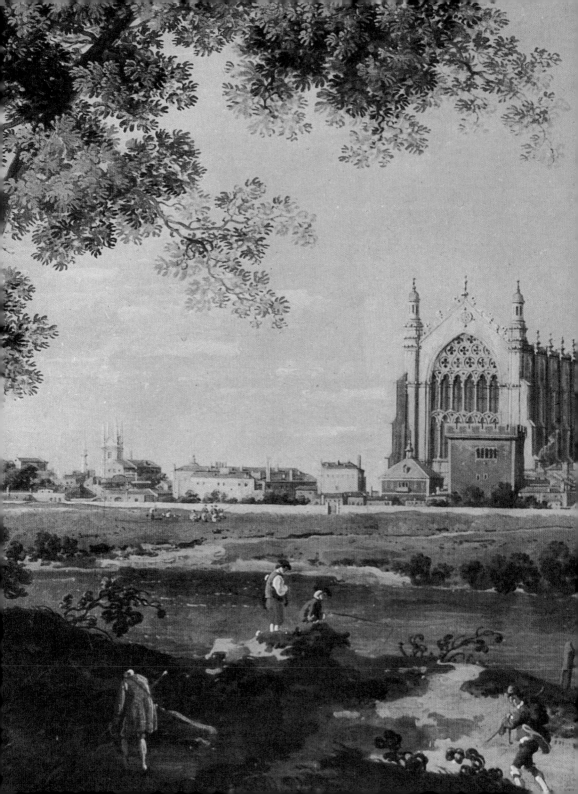

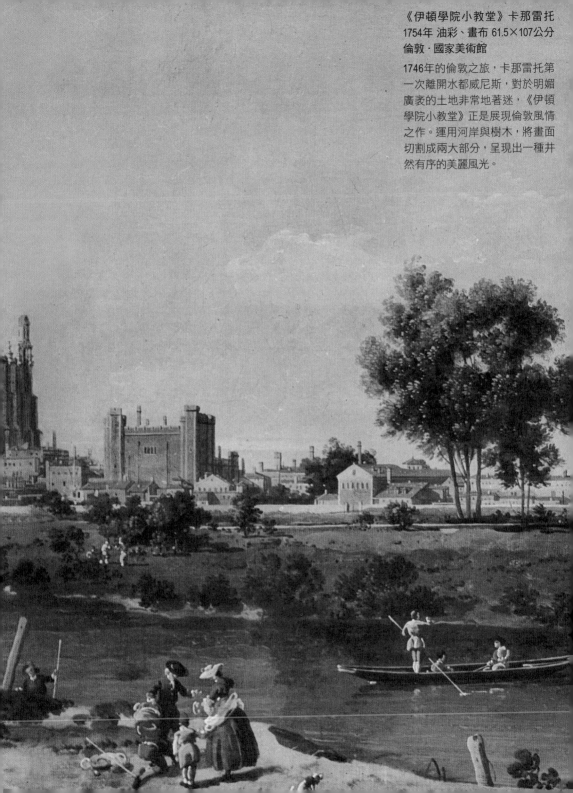

《伊頓學院小教堂》卡那雷托
1754年 油彩、畫布 61.5×107公分
倫敦·國家美術館

1746年的倫敦之旅，卡那雷托第一次離開水都威尼斯，對於明媚廣袤的土地非常地著迷，《伊頓學院小教堂》正是展現倫敦風情之作。運用河岸與樹木，將畫面切割成兩大部分，呈現出一種井然有序的美麗風光。

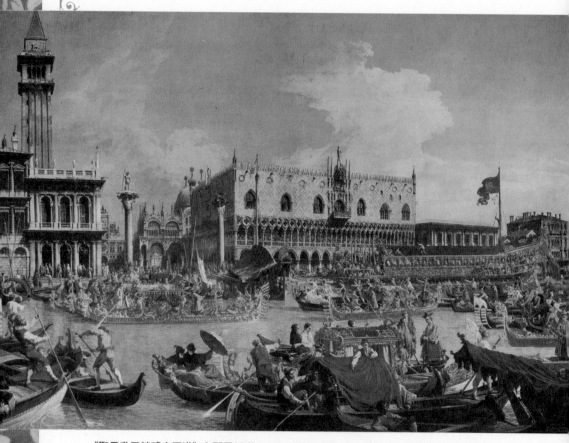

《聖母升天節禮舟回港》卡那雷托 約1729年 油彩、畫布 182×259公分 米蘭·私人收藏

這幅畫紀錄了聖母升天節禮舟回港的一刻，卡那雷托細膩地描繪任何一個小細節，碧波粼粼的水面上，精雕細琢的小船簇擁著富麗堂皇的禮舟，禮舟和小船上的人姿態生動，呈現出歡欣鼓舞的節慶氣氛。

洛可可風格
夏丹 Simeon Chardin, 1699~1779

《自畫像》夏丹 1771年 粉彩
46×37.5公分 巴黎·羅浮宮

　　夏丹生於巴黎，曾經拜過兩個畫家為師，但都因理念不合而告終，最後他靠著自學成功。夏丹是有史以來最有成就的靜物畫家，取材自生活中隨手可得的物品，以簡單、嚴謹、自然的畫風，展現無比的感染力。據說，夏丹是在一隻死去的兔子啟發下，踏入靜物畫的領域，並將忠實呈現物體成為一生追尋的課題。

　　1728年，夏丹發表一幅靜物畫《鰩魚》，為藝術界帶來無比震撼，受邀成為皇家藝術學院院士，後世畫家塞尚、馬諦斯等人對他也推崇備至，都曾臨摹過這幅作品。儘管，夏丹的靜物畫獲得藝術界高度評價，可惜社會大眾的購買意願始終不高，礙於經濟壓力，夏丹只好改畫取材室內景物和中產家庭寫照的風俗畫，但是人們依舊認為他不像宗教畫家般高尚，又不如風景畫和肖像畫家隨俗。

　　當經濟狀況逐漸好轉，夏丹重新以靜物畫為主題，到了晚年，腎結石導致視力衰退，夏丹無法繼續使用油彩，改繪粉彩畫，創造出數幅展現創新直率、簡樸自然的肖像畫。

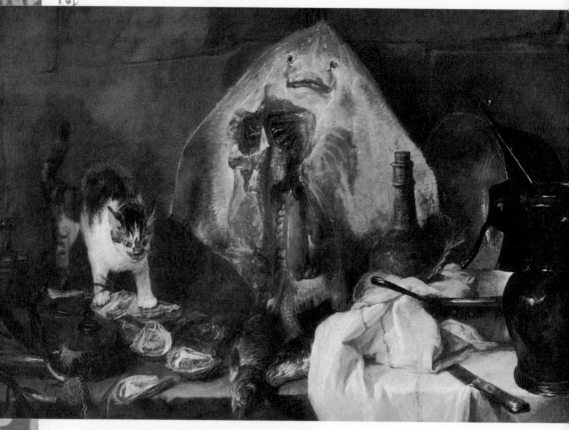

▲《鰩魚》夏丹 1725-1726年 油彩、畫布 114×146公分 巴黎·羅浮宮

血淋淋的鰩魚高掛牆上，幾乎佔據整個畫面的中心，外露的內臟閃閃發亮，陰森淺笑的嘴巴，無不透散出令人屏息的鬼魅氛圍。至於，左方拱起身子、神情驚恐的貓，為畫增添了些許的動感與趣味。

▶《玩陀螺的兒童》夏丹 約1738年 油彩、畫布67×76公分 巴黎·羅浮宮

這是一幅肖像畫，也是一幅風俗畫，以簡單清晰的色彩，完美描繪出真摯的童心。儘管桌上擺放書和筆，暗示他是先完成課業再玩陀螺，卻毫無道德說教意味，夏丹只是忠實、超然地表現真實景象。

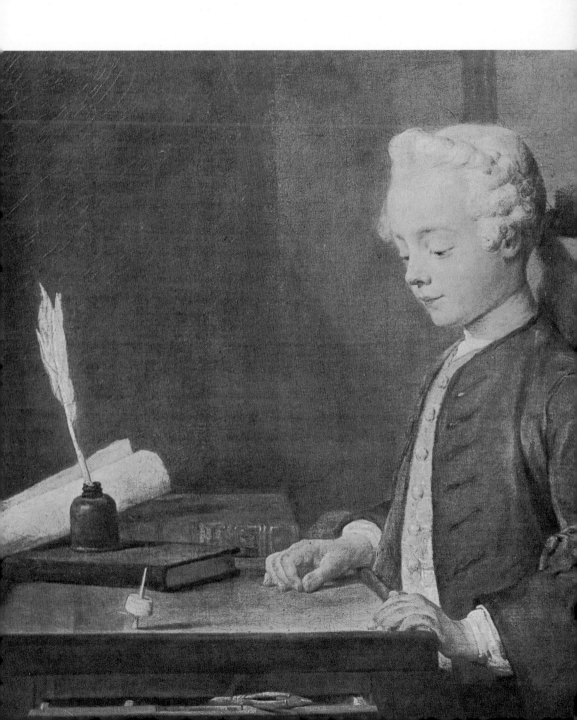

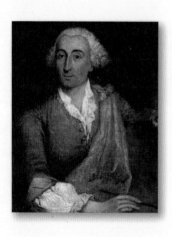

洛可可風格
瓜第 Francesco Guardi, 1712～1793年

《瓜第畫像》隆基（Pietro Longhi）1764年
油彩、畫布 132×100公分
威尼斯·雷佐尼可宮

　　瓜第生於威尼斯，瓜第家族一個多世紀以來都是畫家家族，瓜第家的畫室以複製名畫、歷史畫和裝飾畫為主，儘管他想成為風景畫和想像畫畫家，可惜為了謀生無法如願，不過在家族畫室幫忙期間，培養了寫實主義的技巧和知識。1760年，瓜第接掌家族畫室的事業之後，以風景畫取代裝飾畫的業務，當時威尼斯貴族及海外僑民爭相蒐購。

　　然而，瓜第終其一生都處於卡那雷托的陰影之下，兩者經常被相提並論，但是他筆下的威尼斯焦躁不安，彷彿這座城市眼前的繁華即將成為過往雲煙，始終無法獲得藝術界的贊同。其實，心思細膩的瓜第，作品中不僅展現卡那雷托的精確性，還會根據自己的想像和感受，打破人物和背景的真實比例，突顯大器的深度和明亮度。

　　當時，威尼斯的藝術、文化和音樂揚譽國際，英國貴族對威尼斯充滿浪漫遐想，讓瓜第的風景畫更蔚為風行。以威尼斯為感情與繪畫全部的瓜第，終於在1784年，以72歲高齡獲得藝術界肯定，成為威尼斯藝術學院院士。

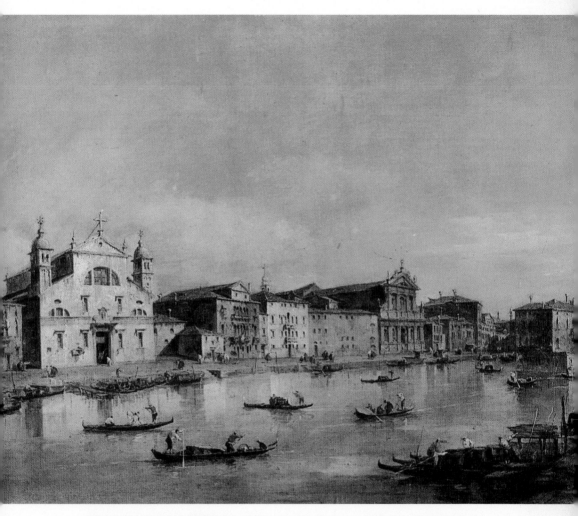

《聖盧西亞教堂和斯卡爾齊教堂》瓜第 年代不詳 畫布 48.7×78公分 卡斯塔諾拉（盧加諾）．蒂森－博內米沙畫廊

威尼斯是瓜第感情與繪畫的全部，屹立河畔的古老建築，大運河中來往擺渡的輕舟，不僅是現實的視覺反映，更運用灑落四方的陽光，寬闊大器的藍天白雲，映現天空光影的粼粼波光，營造出飄蕩其間的靜謐氛圍。

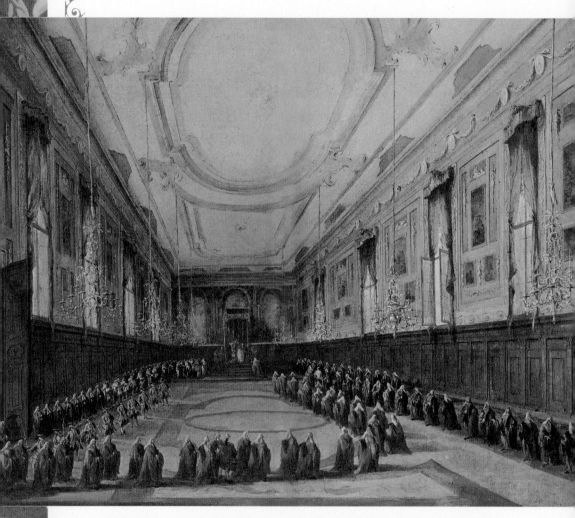

《教皇庇護六世在聖札尼波洛修道院向總督告別》瓜第 1782年 畫布 71×82公分 米蘭・邁爾收藏

為了歡迎教皇庇護六世訪問威尼斯，瓜第受命繪製一系列畫作，讓人們永遠記住這件大事。他透過感受與想像，違反人物與背景的真實比例，創造出一個不真實的宏偉空間，將告別場面處理成傳奇、莊嚴的一刻。

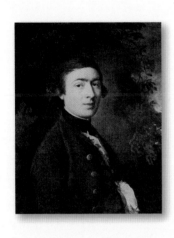

洛可可風格
根茲巴羅 Thomas Gainsborough, 1727～1788

《自畫像》根茲巴羅 1758-1759年
倫敦‧國立肖像畫廊

　　根茲巴羅生於英國索夫克，1740年到倫敦向洛可可畫派的格弗路學畫，又跟隨肖像畫家法蘭西斯‧海曼學習，之後在倫敦開設專門繪製風景畫的畫室，可惜當時風景畫屬於低層次的繪畫類型，工作室經營慘淡。1746年父親去逝，根茲巴羅返回故鄉結婚，為了謀生餬口，轉而繪製受歡迎的肖像畫。

　　1759年他移居富商雲集的礦泉療養地──巴斯，獲得意想不到的名利，鄉紳貴族都排著隊等他畫肖像；1744年又移居倫敦，之後應皇室邀請前往溫莎宮，為皇室成員繪製肖像畫。然而，根茲巴羅終其一生，對於讓他名利雙收的肖像畫，不曾產生真正的熱情。

　　個性主觀的根茲巴羅，即使畫室工作繁忙，依然創作不輟，以自由奔放、不拘泥形式的技法，巧妙結合人物神韻和景致氛圍。晚年更挾著盛名，無拘無束地實驗各種繪畫技巧，他在兩次的寫生之旅後，以感傷的田園生活為題材獨創「幻想畫」，一推出就大受歡迎，再造事業高峰。

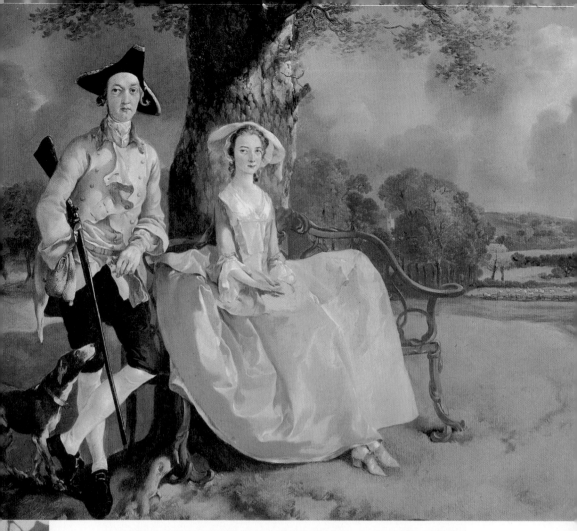

▲《安德魯斯夫婦》根茲巴羅 約1750年 油彩、畫布 70×118公分 倫敦·國家畫廊

志在描繪大自然寧靜、美好的根茲巴羅，卻是藉著肖像畫成名與謀生，由於他的肖像畫總是多帶一分高貴、華麗之感，深獲貴族們的青睞。這幅畫中，根茲巴羅不著痕跡地讓風景躍升成主角，而恩愛出遊打獵的安德魯夫婦，則成為角落中的配角。

▶《兩位牧羊少年看狗鬥毆》根茲巴羅 油彩、畫布 220×155公分 倫敦·肯伍德宮 艾弗遺贈

根茲巴羅獨創「幻想畫」，以感傷的田園生活為題材，這幅畫是最重要的作品之一，在人們偏愛鮮活的鄉村情調風潮下，甫推出就大受歡迎。逞兇鬥狠的狗，本性調皮的小男孩，以及背後優美的風景，在歡愉中略帶感傷。

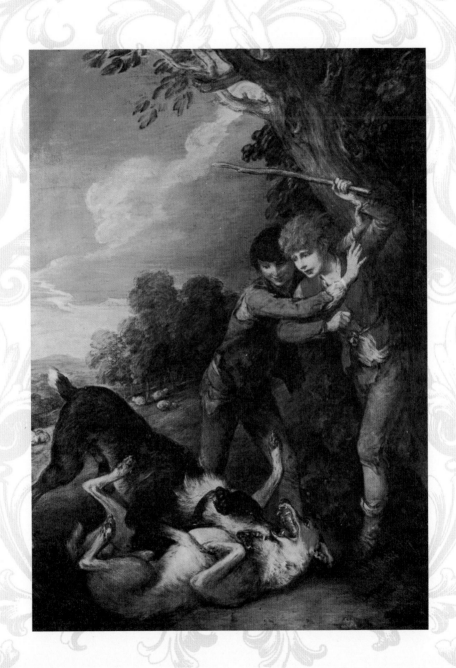

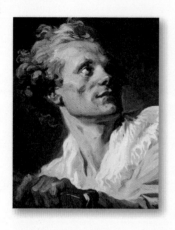

洛可可風格
福拉哥納爾 Jean-Honoré Fragonard, 1732～1806

《一位藝術家的肖像》（局部）1765-1770年
油彩、畫布 80×64公分
巴黎・羅浮宮

　　福拉哥納爾生於法國南部製作香水聞名於世的格拉斯，6歲時全家遷居巴黎，15歲到夏丹畫室習畫，半年後受名畫家布雪賞識收為弟子，並成為路易十五情婦龐巴度夫人最喜愛的畫師。20歲的福拉哥納爾獲得羅馬獎的榮耀，並赴羅馬留學習畫，認識了鼓勵他畫風景畫的畫家羅貝爾，以及一位收藏家、業餘版畫家兼贊助人珊－儂。

　　在珊－儂戰贊助下，福拉哥納爾遊歷了北義大利的藝術重鎮，返回巴黎後，全心衝刺事業，並改為收藏家繪製溫馨親密，或具田園風景的作品。他的作品豔麗、輕挑而愉悅，深得洛可可風格的精髓，令貴族、社交界名人和富商大為風靡而致富，但是有人批評他屈服於金錢的誘惑，放棄了崇高的理想。

　　福拉哥納爾是個多才多藝的畫家，以宗教畫和歷史畫獲得官方賞識，同時擅長肖像畫、風景畫，更是個多產的素描畫家。他是最後一位洛可可風格的繪畫大師，更以獨立創作的精神自成一家。可惜，晚年時逢法國大革命，崇拜英雄的新古典主義崛起，作品乏人問津、風光不再。

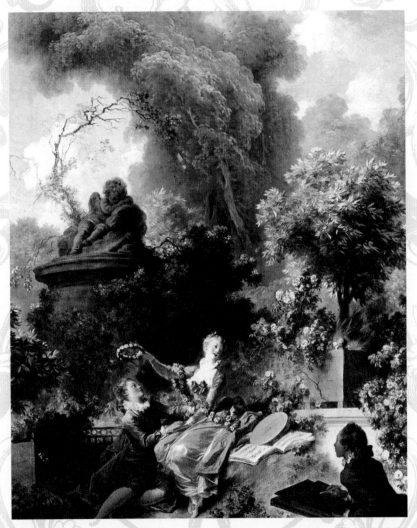

《為情人戴花冠》福拉哥納爾 1771年 油彩、畫布 318×243公分 紐約‧弗利克美術館
年邁的路易十五，為了追求巴利伯爵夫人，請福拉哥納爾畫一幅象徵「追求愛情」的
畫，然而不知何種緣故，這幅畫最後遭到退件。不過，這幅畫風精緻的作品，無疑是
福拉哥納爾最佳的代表作。

《愛之泉》福拉哥納爾 1784-1785年 油彩、
畫布 45×36公分 倫敦·私人收藏

在新古典主義興起、洛可可藝術沒落的年
代，福拉哥納爾轉回繪製神話作品，儘管
呈現鮮明的光影對比，但畫風仍不脫洛可
可風格，終究無法贏得任何的讚可，因藝
術風格不合潮流，他逐漸淡出藝術舞台。

IV

第四章 浪漫時期的紛呈

在西方藝術史上，所謂「浪漫時期」，應該完整包含新古典主義、浪漫主義、寫實主義以及自然主義，因為它們追求真實、回歸自然的精神，是始終貫穿、綿延不斷的。

十八世紀末，歐洲歷經一連串社會變革，又適逢義大利的龐貝古城遺跡出土，社會上掀起反對巴洛克、洛可可藝術，重現古希臘、羅馬藝術的狂潮，開創了以和諧、單純、統一為美學理念的新古典主義。

然而，隨著社會的動盪不安，流於空洞與保守的新古典主義逐漸式微，藝術家們紛紛尋找新的藝術形式傳達時代精神。浪漫主義者擺脫學院派與新古典主義的羈絆，發揮自己的想像與創造，追求自由、野性與內在情感的表達。

法國巴比松地區，則興起描繪自然風景的「自然主義」，捕捉瞬息萬變的自然景象，追求光線和氣氛的極致表現，成為印象派的先驅。另外，受到科學實證的潮流影響，有群主張「寫實主義」藝術家致力於客觀、冷靜地描繪生活週遭的現實景況，反映真實的社會生活。

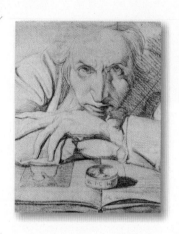

浪漫主義

佛謝利 Johann Heinrich Fussli,
1741～1825

《自畫像》佛謝利 1777年
黑白粉筆、畫紙 32.4×50.2公分
倫敦‧國立肖像畫廊

　　佛謝利生於瑞士蘇黎世，整個家族都從事藝術相關工作，自覺缺乏藝術天分的佛謝利，放棄藝術改習神學，後來因為揭露政治上的腐敗，不得不遷居英國倫敦，又從神學轉入研究文學，最後文學啟發了他的藝術靈感。當時，心理學正快速竄紅，潛意識逐漸受人了解，佛謝利以夢境般神祕的繪畫，詮釋充滿寓意的哲理。

　　透過對比強烈的明暗、詩般柔美的線條和詭異瘋狂的形象，佛謝利以視覺效果強烈的作品，呈現不合情理和反現實的風格。他擅長描繪夜晚和離經叛道題材，充滿隱喻與暗示的作品，彷彿還原了夢境，讓人無可自拔地受到畫中意境吸引，和心靈深處的自己對話，同時激發內心無限的想像力。

　　雖然才華洋溢的佛謝利，在藝術界備受肯定，但是他內心充滿絕望、悲觀，人生態度始終鬱鬱寡歡，經常把世俗、瘋狂、殘酷、可怕和情色入畫，腦海中的幻覺和惡夢也成為畫作主題，真正願意掏錢買畫者寥寥無幾。

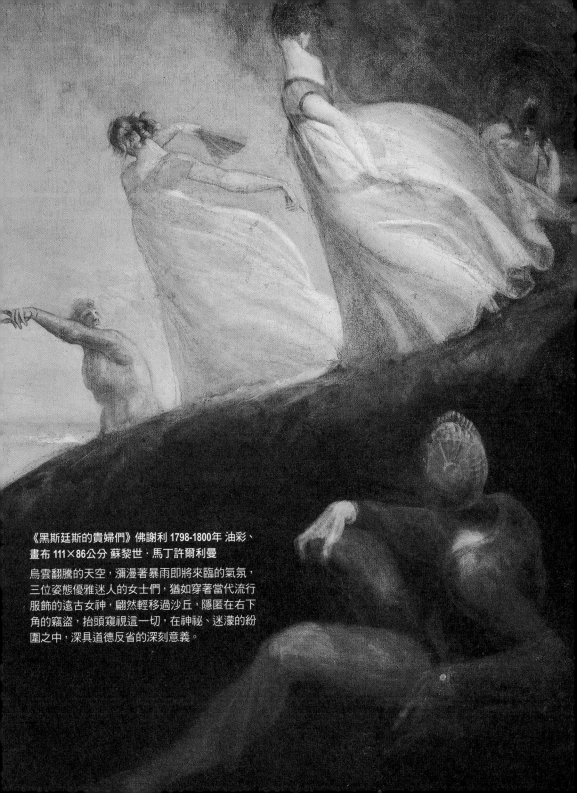

《黑斯廷斯的貴婦們》佛謝利 1798-1800年 油彩、
畫布 111×86公分 蘇黎世·馬丁許爾利曼

烏雲翻騰的天空，瀰漫著暴雨即將來臨的氣氛，
三位姿態優雅迷人的女士們，猶如穿著當代流行
服飾的遠古女神，翩然輕移過沙丘，隱匿在右下
角的竊盜，抬頭窺視這一切，在神祕、迷濛的紛
圍之中，深具道德反省的深刻意義。

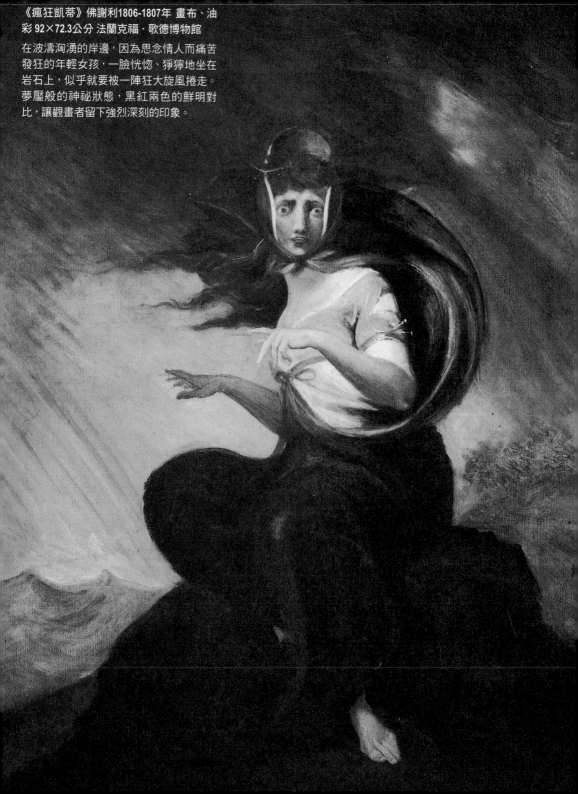

《瘋狂凱蒂》佛謝利1806-1807年 畫布、油彩 92×72.3公分 法蘭克福·歌德博物館

在波濤洶湧的岸邊,因為思念情人而痛苦發狂的年輕女孩,一臉恍惚、猙獰地坐在岩石上,似乎就要被一陣狂大旋風捲走。夢魘般的神祕狀態,黑紅兩色的鮮明對比,讓觀畫者留下強烈深刻的印象。

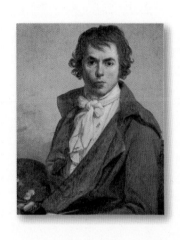

新古典主義
大衛 Jacques-Louis David, 1748～1825

《自畫像》大衛 1794年
油彩、畫布 81×64公分
巴黎・羅浮宮

　　大衛生於巴黎，從小顯現繪畫天分，教父送他前往羅浮宮學習，1775年又以羅馬獎金前往義大利深造。一幅《荷瑞希艾兄弟之誓》，讓大衛迅速竄起，一時之間風靡法國，不僅影響巴黎畫風，連服裝、髮式、裝飾品都受到影響，人人都以結識他為榮。

　　對自由共和充滿熱情的大衛，作品中帶有熱情奔放的理想色彩，讓歷史典故入畫，並創造神話人物和史詩般傳奇的戰役，樹立了新古典主義的典型。在有條不紊的嚴謹結構下，他以鮮豔色彩、完美線條，呈現精確傳神、動感十足的人物形象，至於精心設計的衣飾，更引領法國社會的流行。

　　擁有改革熱情的他，投入激進派的活動，並因此受到牽連鋃鐺入獄，所幸在多人奔走之下獲得釋放。重新回歸藝術的大衛，在拿破崙徵召下成為宮廷首席畫師，他深受拿破崙這位革命英雄所吸引，為拿破崙繪製了一系列的肖像和歷史畫。1815年滑鐵盧一役失敗後，厭倦政治的大衛，決定遠離法國避走布魯塞爾。

《瑪拉之死》大衛 1793年 油彩、畫布
162×125公分 布魯塞爾美術館

充滿改革熱情的馬拉，卻慘遭保皇派貴
族謀害，基於對馬拉的紀念與內心正義的
使命，大衛以哀痛之情作畫獻給馬拉。簡
潔而莊嚴的構圖與色彩，流露出毫無渲染
的深切情感，並以傾斜的頭部與下垂的右
手，突顯內心沉重的壓抑。

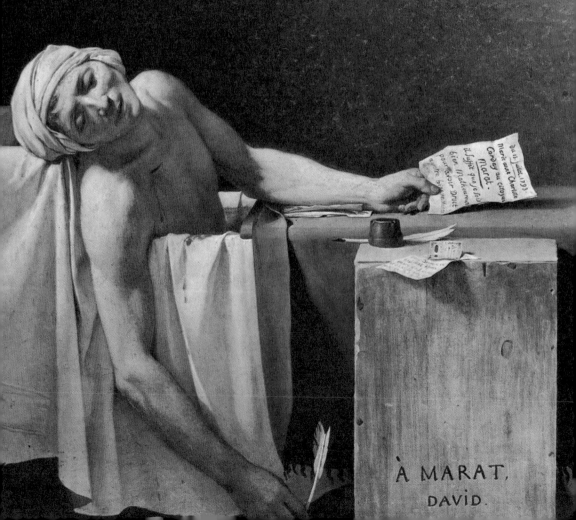

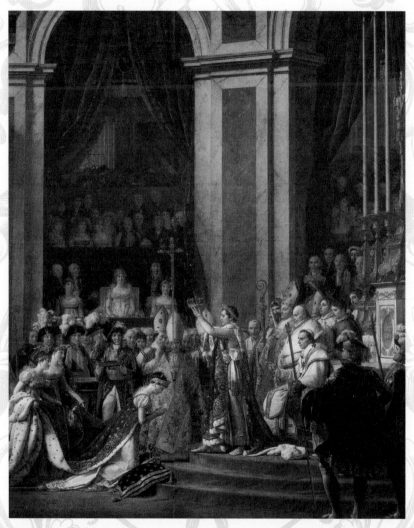

《加冕禮》（局部）大衛 1805-1807年 油彩、畫布 610×931公分 巴黎·羅浮宮
這幅畫描繪在聖母院舉行拿破崙加冕儀式的一剎那，戴著皇冠的拿破崙，正準備為皇
后約瑟芬戴上小皇冠。這多達百人的現場井然有序，莊嚴靜謐的宏偉場面，在金色光
線籠罩下，充滿無比肅穆神聖之感。

新古典主義
安格爾 Jean-Auguste-Dominique Ingres,
1780～1867

《自畫像》安格爾 1804年
油彩、畫布 78×61公分
香提區‧孔德博物館

　　安格爾生於蒙托班，在藝術家父親的薰陶下，從小熱愛繪畫和音樂。16歲赴巴黎向大衛學畫，在大衛教導之下，熟悉古典作品、擺脫學院派的困擾，1806年送往義大利深造。安格爾筆下人物，有時精確如寫實，有時又不合真實比例，他認為過度講究人體結構的正確性，將損及繪畫的美感和氣氛，迥異於大衛的精確風格。

　　一生反對浪漫主義，提倡新古典主義的安格爾，繼承了文藝復興時期大師們的筆法，尤其高度推崇拉斐爾，意圖恢復那種完美無暇的人體畫法，他特別擅長繪製體態圓潤的人物。對安格爾而言，青春美麗、結實豐滿的女性，無疑是他創作動力的泉源，尤其是筆下珠圓玉潤的女子裸體畫，格外引人遐思。

　　在大衛離開法國之後，安格爾迅速成為新古典主義的主要人物，1834年他成為美術院院長後，挾著院長之勢，強力打壓浪漫主義畫派的德拉克洛瓦，震驚了法國畫壇。此外，他運用學院的影響力，剷除理念相異的藝術家，逐漸形成學院派風格，新古典主義也走向終點。

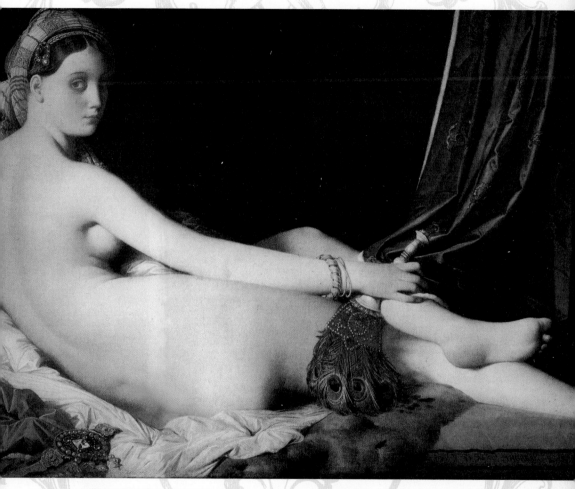

《宮女》安格爾 1814年 油彩、畫布 91×162公分 巴黎·羅浮宮
　擅長描繪女性裸體的安格爾，為了營造宮女柔弱乏力的感覺，拉長背脊、雙臂和大腿
的長度，讓人物比例顯得奇特誇張，然而輕解羅杉的絕美宮女，倚靠在柔軟舒適的被
褥，回眸凝望，依然散發著誘人性感。

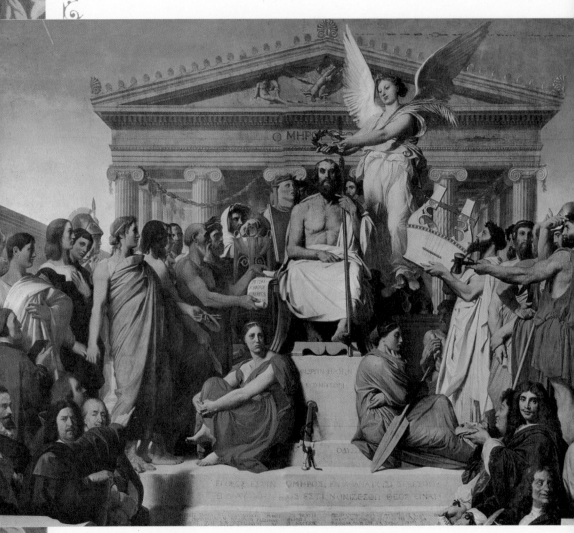

《荷馬的光榮》安格爾 1827年 油彩、畫布 386×515公分 巴黎·羅浮宮

1826年官方授命安格爾為查理十世博物館繪製天花板，以接受勝利女神加冕的荷馬為中心，向兩側延伸形成穩固的金字塔狀畫面，周圍人物的姿態與眼神，更讓畫面焦點聚集在荷馬身上，形成眾星拱月之氣勢。

浪漫主義
哥雅 Francisco de Goya, 1746～1828

《自畫像》哥雅 1794年
油彩、畫布 63×49公分
卡斯特‧哥雅博物館

　　哥雅出生於西班牙芬德托多斯，14歲到畫室學習，放蕩不羈的他，經常打架滋事，直到驚豔於新古典主義的唯美畫風，才重拾畫筆。最初，哥雅以平民男女活潑的形象，描繪出清新的西班牙風情，讓一心羨慕、景仰貴族的他，得以進入皇家織造廠繪製掛毯草圖，並活躍於貴族社交圈。

　　畫風清新自然的哥雅，以創新大膽的用色，營造和諧生動的色調，擅長刻畫人物個性與心理，彷彿有枝毫不留情的寫實之筆，讓所有美醜善惡都無所遁形。1799年，哥雅成為西班牙宮廷首席御用畫師，國王查理四世還賜予他「西班牙第一畫家」的頭銜。

　　不論作品題材是激情、寫實、幻想或史實，哥雅以敏銳感受描繪對頹廢人間的幻滅，透過畫作反映社會腐敗、指控異國侵略，儘管諷刺社會和宗教弊端的畫作，曾經遭到皇室嚴厲查禁，依然讓藝術從崇高殿堂深入平民百姓，是浪漫主義畫派的開端，更是現代繪畫之始。

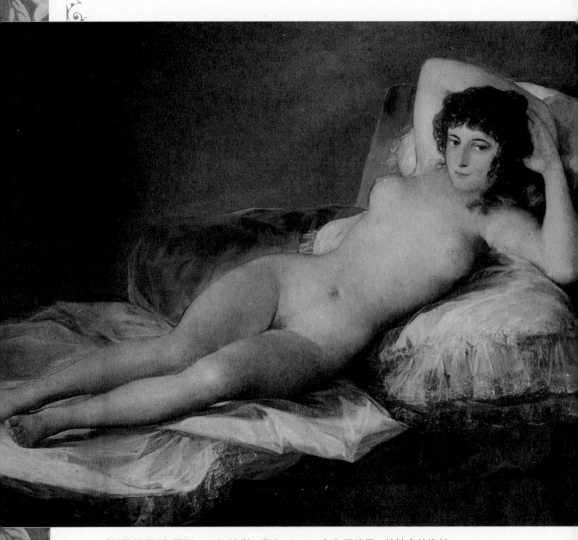

《裸體的瑪哈》哥雅 1800年 油彩、畫布 97×190公分 馬德里‧普拉多美術館

這是藝術史上最迷人的裸體畫之一，哥雅筆下的維納斯，是充滿挑逗的性感女性。肌膚雪白的女子橫臥在細緻寢具上，清晰細膩的床單皺褶與光滑透亮的肌膚，形成強烈對比，充分展現女人細緻柔軟的身體美感。

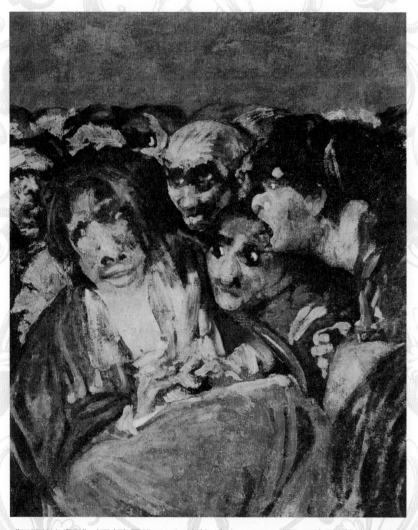

《巫婆的安息日》（局部）哥雅 1820年 油彩、畫布 140×438公分 馬德里。普拉多美術館
1792年哥雅失聰，頓時陷入無聲世界，格外能看透人心的醜陋與險惡，神情詭異、輪
廓扭曲的巫婆們，以猙獰、恐怖的可怕面貌，聚集在色調冷酷、濃重的奇幻異境，引
領觀畫者進入猶如惡夢般的幻想世界。

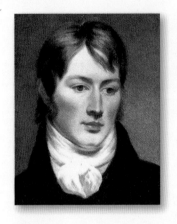

新古典主義
康斯塔伯 John Constable, 1776 ~ 1837

《約翰・庫斯塔伯肖像》
雷姆塞・理查・賴納格爾 1799年（局部）
油彩、畫布
倫敦・國立肖像畫廊

　　康斯塔伯生於英國索夫克，一生執著於描繪眼前「平凡的風景」，是抱持浪漫主義的自然風景畫家。他的題材十分簡單，都是故鄉或住家附近的平常景色，如藍天白雲、鄉間小路、吃草牛群或教堂建築等，以急促有力的大筆觸忠實傳達畫家與時間競賽的焦慮、悸動，作品淺顯易懂、恬淡雋永，閒適中見深意。

　　儘管當時流行聖經、歷史題材或人物肖像畫，但是康斯塔伯始終鍾情於風景畫。此外，當時一般風景畫家多半遵循著前景褐色、中景綠色、遠景藍色，這約定俗成的顏色配置法，然而康斯塔伯不順從時代潮流、不理會色彩公式，寧可相信自己眼睛所見的真實景象，以及當下對自然的感受。

　　康斯塔伯的樸素清新的表現技法、嫻熟完美的油畫技巧，在英國不受歡迎，卻令法國畫家為之傾倒。康斯塔伯的畫，讓浪漫主義畫家德拉克洛瓦得到啟示，讓風景畫家柯洛和其他自然主義畫家深深懾服，讓米勒、庫爾貝和馬奈等人習得觀察自然色彩的方法。

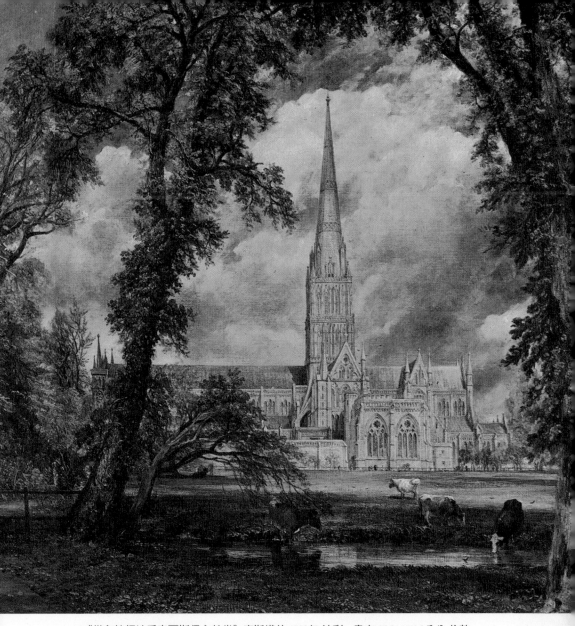

《從主教領地看索爾斯堡主教堂》康斯塔伯 1823年 油彩、畫布 87.6×111.8公分 倫敦‧
維多利亞和亞伯特博物館

康斯坦伯受費希爾主教之託，畫下索爾斯堡主教堂的景致，這座象徵英國國家教會的
典雅主教堂，在兩株彎曲榆樹和藍天白雲襯托下，與周圍英國的悠閒田園氣氛，和諧
神妙地結合。

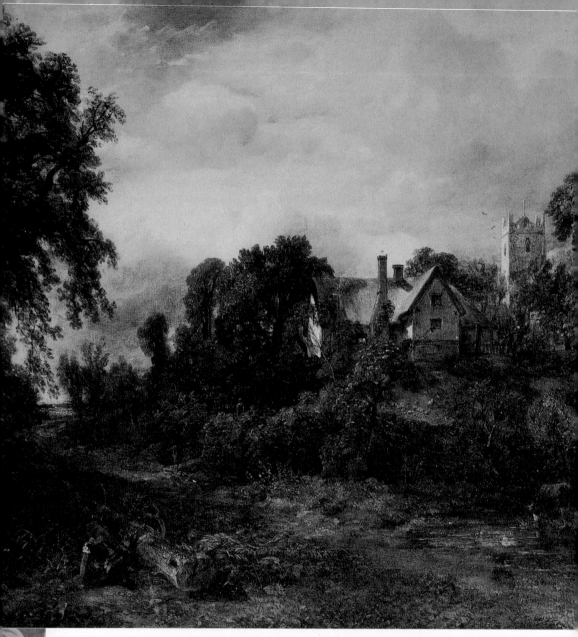

《教會農場》康斯塔伯 1824年 油彩、畫布 59.7×78.12公分 倫·泰德畫廊

為了紀念良師益友索爾斯堡主教費希爾，康斯坦伯畫下費希爾生前的俸祿之一，整幅
畫暗藏憂鬱落寞的情緒。在深沈陰暗的色調中，依然呈現層次分明、生機盎然的綠色
調，顯現英國教會與農場土地的緊密關聯。

浪漫主義
**傑利訶 Theodore Gericault,
1791～1824**

《自畫像》傑利訶1808年 油彩、紙板 21×14公分
巴黎・私人收藏

　　傑利訶生於盧昂，之後舉家遷往巴黎。家境富裕的傑利訶，在姨父、姨母的支持下於維爾內畫室學習，年少時經濟不虞匱乏、隨性而高傲。然而，為了掩蓋與姨母的一段不倫戀情，傑利訶遠走他鄉，1816年抵達義大利，迷上米開朗基羅的作品，並從義大利的藝術氣氛中獲得短暫平靜。

　　以浪漫主義表現情感的傑利訶，因為一幅描繪1816年梅杜薩號軍艦慘劇的《梅杜薩之筏》，讓他飽受官方強烈抨擊而避走英國。在英國期間，他以馬匹和窮人為主題創作石版畫，大眾的好評如潮，但是他違反潮流的藝術理念，卻遭到意見不同的藝術家嘲弄，說他不過是魯本斯的跟班。

　　事實上，傑利訶的戲劇性不似魯本斯誇張，色彩也偏向清淡溫暖的暖色調，追求更自由、更真實、更自然的動人作品。可惜，無法從愛情中解脫的傑利訶，脆弱心靈日夜受到痛苦吞噬，英國人的熱情似乎也無以挽回他對生命的漠視，返回法國之後，不久便墜馬身亡，年僅32歲。

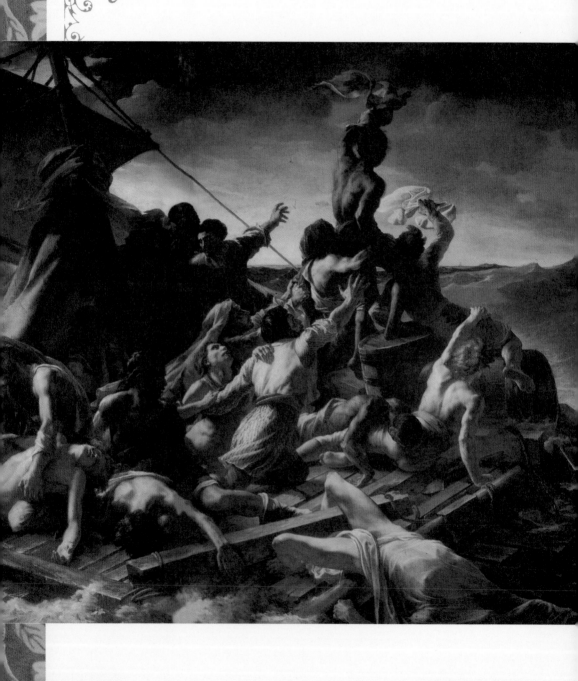

◀《梅杜薩之筏》傑利訶 1818-1819年 油彩、畫布 491×716公分 巴黎·羅浮宮

梅杜薩是一艘軍艦，1816年時觸礁沈沒，上不了救生艇的士兵與船員，搭上自製的木筏在海上漂流十多天，傑利訶以彩筆畫下這悲慘事件。氣力耗盡的人與竭力呼救的人相互襯托，營造出令人動容的悲情氣氛。

▼《埃普瑟姆德比馬賽》（局部）傑利訶 1821年 油彩、畫布 92×122.5公分 巴黎·羅浮宮

馬匹的優雅曲線和奔馳活力，是傑利訶創作不輟的主題，他以浪漫派追求完美的手法，讓一匹匹駿馬，在騎士駕馭之下，不合實際地騰空飛馳，並以陰雨綿綿的英國典型氣候，襯托出青青野草的鮮綠。

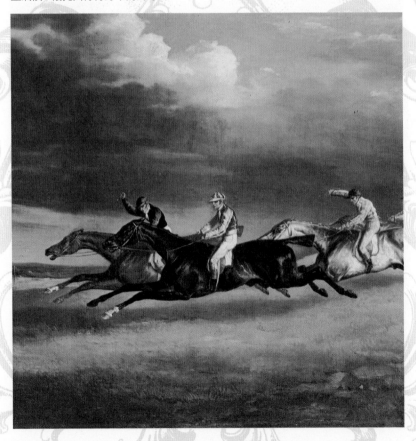

新古典主義

德拉克洛瓦 Delacroix, 1798～1863

《德拉克洛瓦》保羅·達納爾攝於1861年
巴黎·國立圖書館

　　德拉克洛瓦生於巴黎附近的夏朗東聖莫利斯，1806年隨母親定居巴黎並顯露藝術天分，1814年母親逝世讓他決心學習繪畫。他先進入新古典主義畫家蓋蘭的畫室學習，1816年擠身巴黎高等美術學校，1818年同儕傑利柯所創作的《梅杜薩之筏》，成為浪漫主義運動劃時代的事件之一，德拉克洛瓦大受震撼。

　　德拉克洛瓦經常前往羅浮宮臨摹研究魯斯本、委拉斯蓋茲、林布蘭和維洛內些等大師的作品，一方面崇尚氣勢恢弘的古典風格，一方面探尋超越現實的深層訊息。在新古典主義位居主流的時代，德拉克洛瓦堅持以浪漫主義來抗衡，他運用大膽的創意、鮮豔的色彩，描繪充滿悸動的內心世界。

　　從宗教畫、歷史畫、靜物畫到風景畫，德拉克洛瓦創作力十足，他的動物畫尤為特殊，不是荷蘭畫家筆下的野生動物，也非靜物畫家筆下的靜態動物，而是充滿猛獸瞬間爆發的張力。德拉克洛瓦擅長以鮮豔明亮的強烈色彩，營造充滿想像的動人畫面，1832年摩洛哥之旅後，更加頻繁使用紅與綠、橙與藍互補，徹底擺脫學院風格的昏暗色調。

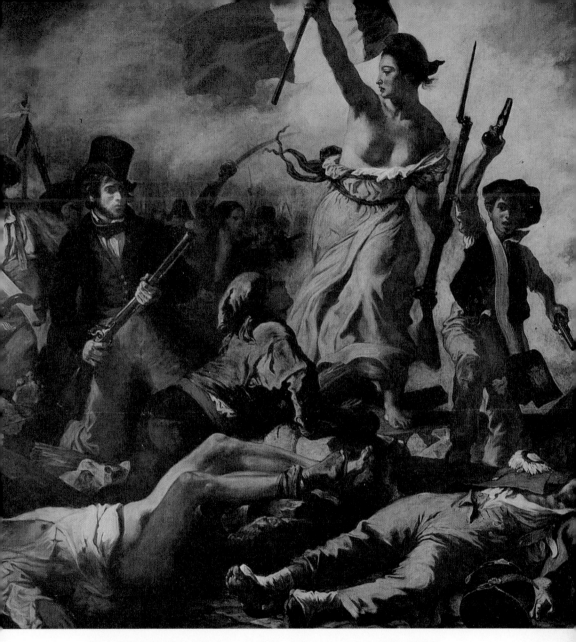

《自由領導人民》德拉克洛瓦 1830年 油彩、畫布 260×325公分 巴黎‧羅浮宮

1830年，巴黎發生一場反對查理十世的戰爭，熱血沸騰的德拉克洛瓦，畫下這幅自由女神高舉旗幟的畫作。不管是高舉槍枝的激動少年，手舉長槍的德拉克洛瓦，或是臥倒地上的革命青年，更添令人身歷其境的真實感。

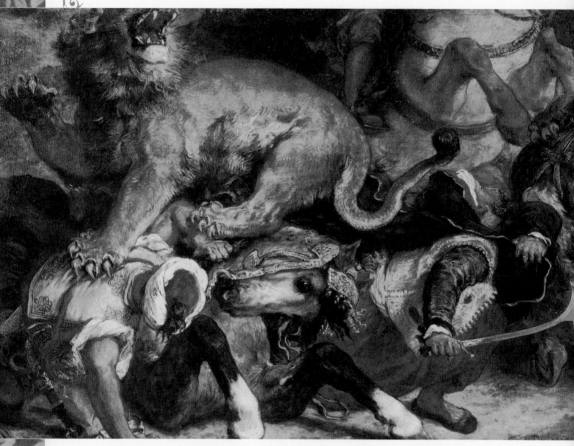

《獵獅》德拉克洛瓦 1855年 油彩、畫布 173×359公分 波爾多‧藝術博物館

一趟摩洛哥之旅，讓德拉克洛瓦沈醉於北非的迷人風光和神祕的東方風情，這幅充滿
戲劇張力的畫中，正顯現了如此的異國情調，怒吼的兇猛獅子、頭纏白巾的武士、奮
戰到底的戰馬，讓這靜止的畫面，宛如一場獵殺的現場。

自然主義
柯洛 Jean Baptiste Camille Corot,
1796～1875

柯洛藝術遺產管理處照片檔案室

　　柯洛生於巴黎羅浮宮與杜葉麗公園附近，19歲向父母表達學習繪畫的心願，在父母的資助下到畫室學習。1822年，他遷居楓丹白露森林裡的小村巴比松，終日在林間漫步寫生，以畫筆與自然對話，自然景致是他創作題材、心靈原鄉，最後更成為當時評論家眼中「最偉大的風景畫家」。

　　1825年，父親贊助柯洛前往人文薈萃的義大利，三年後返回巴黎，隱居在巴比松楓丹白露創作。柯洛不斷嘗試參加官方展覽，努力爭取沙龍展出、肯定自我繪畫才能的機會，致力緩和沙龍對於非學院藝術家的排斥態度，1846年終於榮獲騎士勳章，稍加安慰了長久受沙龍不公平待遇的鬱悶。

　　從傳統深刻寫實的風景畫中，柯洛發展出絨毛般柔和的詩意畫風，以慵懶、柔軟、灰綠色調的手法處理景物，在當時法國蔚為風潮。晚年，柯洛的健康日益惡化，1874年沙龍拒絕頒發獎章給他，又遭逢姐姐逝世，使他身心受到雙重煎熬，1875年溘然長逝，享年78歲。

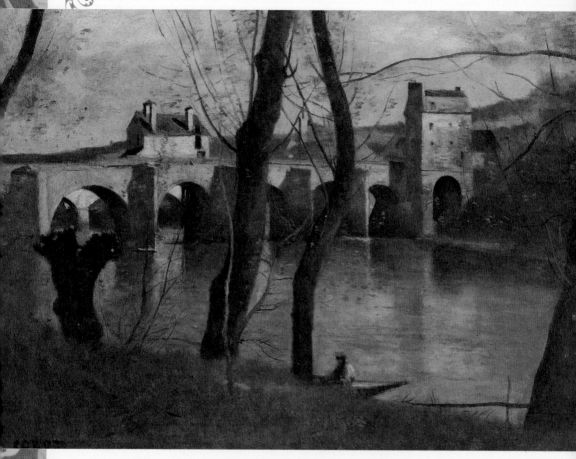

▲《芒特橋》柯洛 1860-1870年 油彩、畫布 38×56公分 巴黎‧羅浮宮

柯洛在寬闊天際、潺潺河水、枝葉樹幹、堅固建築中，看見光影的變化表情，畫下令人陶醉不已的優美景象。樹木、河水、橋樑、遠山，形成前後相互交錯、層疊的線條，輕淡的筆觸與柔和的色調，引領觀畫者置身畫中。

▶《波微附近的瑪麗塞爾教堂》柯洛 1864年 油彩、畫布 55×43公分 巴黎‧羅浮宮

道路兩旁的修長樹木，將觀畫者的視線引向瑪麗塞爾教堂，隱現在盡頭深處的教堂，在略帶玫瑰色雲朵與藍紫色天空的映襯下，彷彿朦朧唯美的幻影。朝前走來的兩名婦女，更讓觀畫者產生踏入幻境的錯覺。

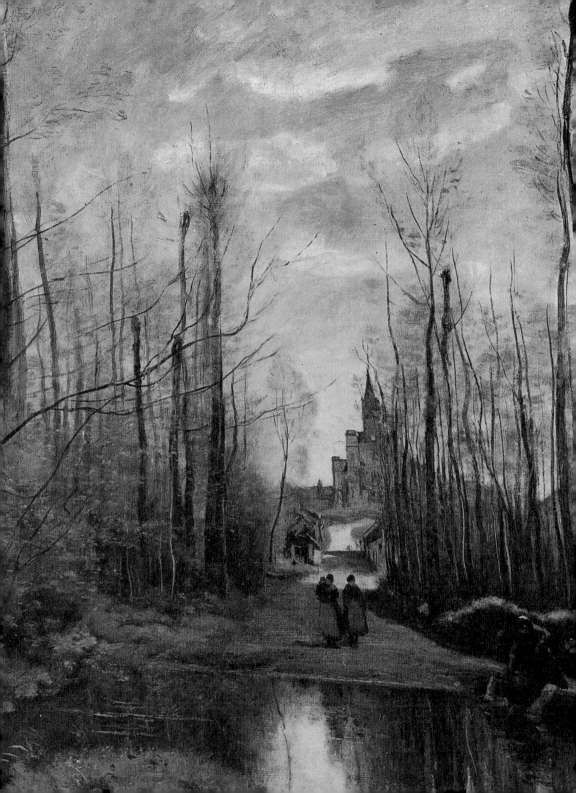

新古典主義
米勒 Jean Francois Millet, 1814～1875

《米勒像》那達爾攝 約1850-1870年

米勒生於諾曼第半島上靠海的農村，少年米勒必須在貧瘠的土地上，從事艱苦的農事，18歲才有機會學習繪畫，20歲到巴黎尋求發展。儘管米勒師承不少畫家，唯有羅浮宮收藏品真正影響他的畫風，特別是米開朗基羅、普桑等人的大作。1840年代末期，移居巴比松以躲避巴黎的政治動盪，並在此終老。

浪漫時期的風景畫都呈現不真實的理想形態，例如英雄式風景和歷史風景畫，都是為烘托人物的偉大崇高，特別找尋真實風光入畫。米勒打破神話與傳說，以平凡而真實的農民為主角，將農民在陽光底下勞動的景象搬上畫面，將農民日常生活與大自然融為一體。

從不虛構畫面情景的米勒，每一幅畫都來自對農民真實生活的觀察，既忠實紀錄當時農村景象，又顯露低層農民的無奈與辛苦。直到去世之前，米勒始終生活在底層農民之中，畫遍巴比松的田野、風光，展現平凡勞動者的詩情畫意，歌頌自然的淳樸之美，深深影響了十九世紀的寫實主義。

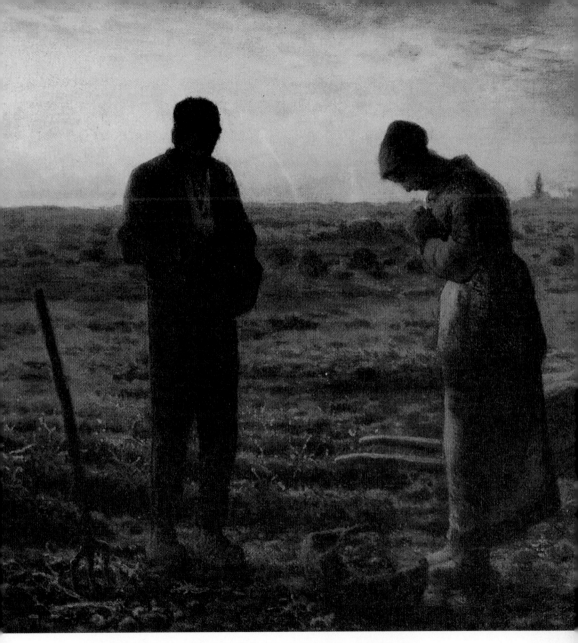

《晚禱》米勒 1857-1859年 油彩、畫布 55.5 x 66 公分 巴黎·奧塞美術館

薄暮時分，田間的一對男女放下農事，虔誠地低頭禱告，感謝上天賜予的平安與收穫。米勒運用地平線與人物的位置，形成穩定的「井」字形構圖，而逆光取影的人物，更加深了莊嚴、虔誠的氣氛。

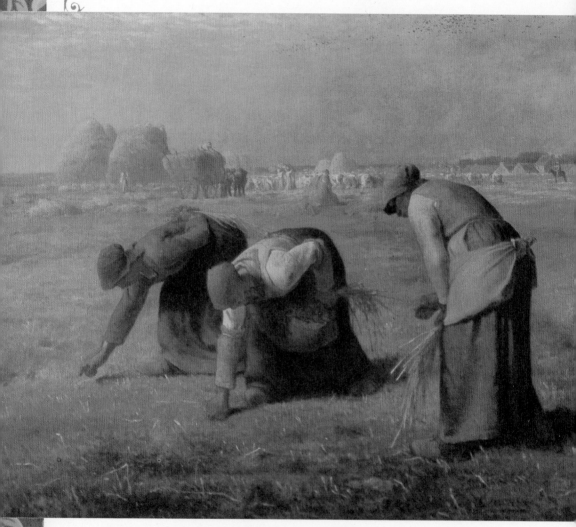

《拾穗》米勒 1857年 油彩、畫布 54 x 66公分 巴黎‧羅浮宮

一望無際的金黃色麥田裡，三位農婦彎腰拾取收割後的餘穗，畫面洋溢著寧靜與莊重之感。農婦們的動作呈現連環效果，彷彿是一個農婦拾穗動作的分解圖，更表達了農婦在辛勤撿拾麥穗之時，既感到生活艱難的無奈，又對溫飽家人的麥粒充滿感激。

寫實主義
庫爾貝 Gustave Courbet, 1819～1877

自畫像《唧煙斗的人》庫爾貝 1849年
油彩、畫布 45×37公分
蒙貝利・法布爾博物館

　　庫爾貝生於杜省奧南，20歲遷居巴黎，全心臨摹羅浮宮的古典作品，為了獲得巴黎年度展覽「沙龍」的權威性認同，不斷創作風格迴異的畫參賽，卻總是被排拒於門外，直到1844年終於廣獲好評而為沙龍所接受。熱衷於社會主義的庫爾貝，1848年參加法國革命，並不斷發表描繪平民心聲的作品，終於一舉成名。

　　為了參加巴黎萬國博覽會，庫爾貝畫了一幅《畫室裡的畫家》，卻無法獲得評選委員會的賞識，他毅然決然在沙龍附近舉辦「寫實主義畫展」，主張繪畫本來就是具體的藝術，應該描繪存在現實中的事物，獲得廣泛迴響。天生反骨的庫爾貝，一生都在反抗主宰法國政治與藝術的勢力，也是首位反體制成功的藝術家。

　　然而，在執政當局不斷打壓之下，庫爾貝只好前往歐洲其他城市尋求機會，經歷一段輝煌動盪的生活。之後，庫爾貝又捲入兩起法國政治事件，藝術生涯隨著法國第二帝國起落，最後流亡瑞士。晚年，經歷破產、流亡和理想幻滅的庫爾貝，意志消沉、萬念俱灰，畫作也喪失了引人入勝的撼動力。

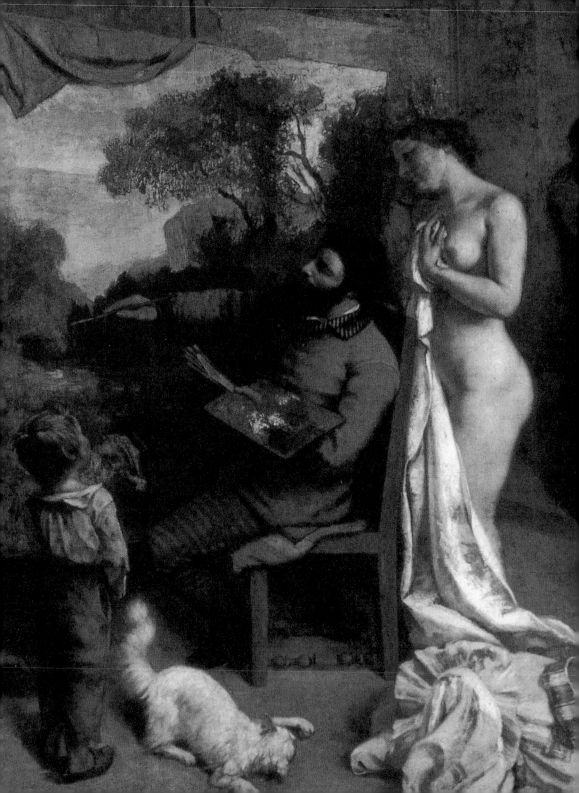

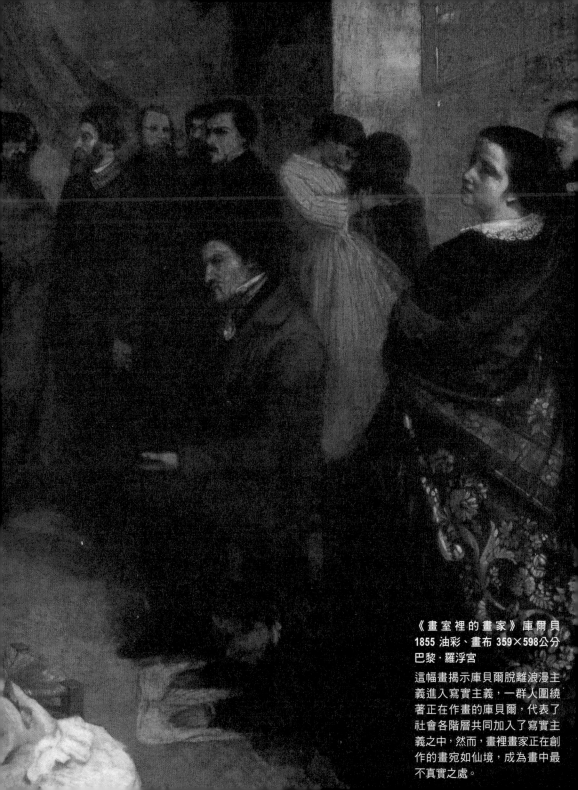

《畫室裡的畫家》庫爾貝
1855 油彩、畫布 359×598公分
巴黎·羅浮宮

這幅畫揭示庫貝爾脫離浪漫主
義進入寫實主義,一群人圍繞
著正在作畫的庫貝爾,代表了
社會各階層共同加入了寫實主
義之中,然而,畫裡畫家正在創
作的畫宛如仙境,成為畫中最
不真實之處。

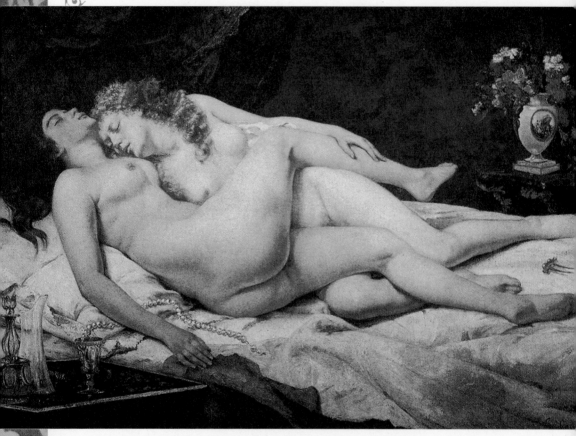

《睡眠》庫爾貝 1866年 油彩、畫布 135×200公分 巴黎・小宮殿博物館

在人性墮落、道德淪喪的十九世紀，庫貝爾嗅到這種不尋常的社會氣息，以尖銳的畫筆，捕捉了女人與女人之間，愛慾難辨的感情。畫裡裸身相擁而眠的女子，在藍色背景襯托之下，全身潔白的肌膚散發著耀眼光芒。

斑痕畫派
法托利 Giovanni Fattori, 1825～1908

《自畫像》局部 法托利 1894年
油彩、畫布 70×55公分 私人收藏

　　法托利生於里窩那，對工作興趣缺缺，1846年遷居佛羅倫斯，到藝術學院聽朱塞佩‧貝佐利講課，期間經常流連米開朗基羅咖啡館，認識了未來的斑痕畫派畫家，接觸擺脫強調物體透明感的繪畫技巧，增加繪畫堅實感、立體感和明暗效果的斑痕畫法。

　　1859年，法托利與羅馬畫家尼諾‧科斯塔結為莫逆，在尼諾引領之下，開始探索事物的精髓，訓練敏銳的觀察力，並突顯色彩領域和光線強度。法托利從此擺脫風俗畫和寫實主義的窠臼，發展出獨特而優雅的畫風，是斑痕畫派的代表人物之一。

　　鍾愛肖像畫的法托利，畫了超過一千幅的風景畫，原因只有一個，為了讓筆下的人、事、物等題材，擁有一個完美的展示空間。法托利擁有以簡馭繁的構圖能力，即使畫幅不大也能容納眾多的人事物，為了使畫面流暢而不雜亂，他將主要情節清晰處理，次要情節則略筆帶過，在小空間中創造寬敞的世界。

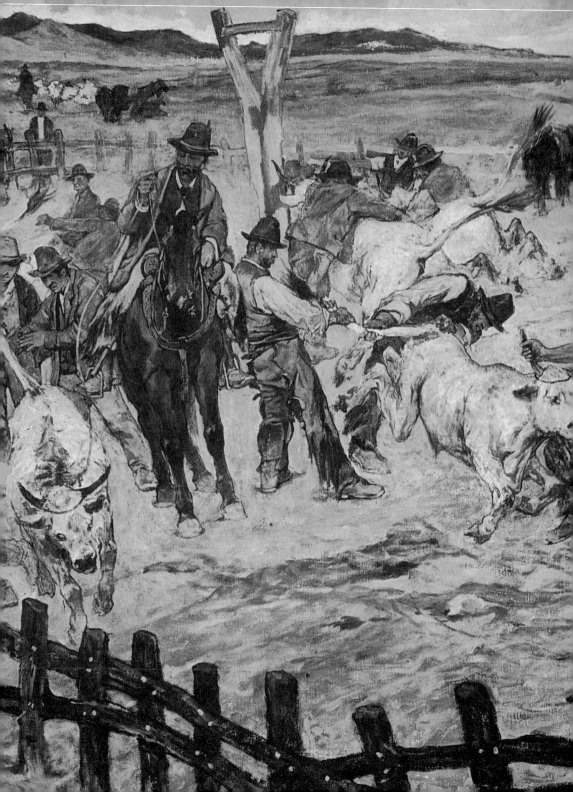

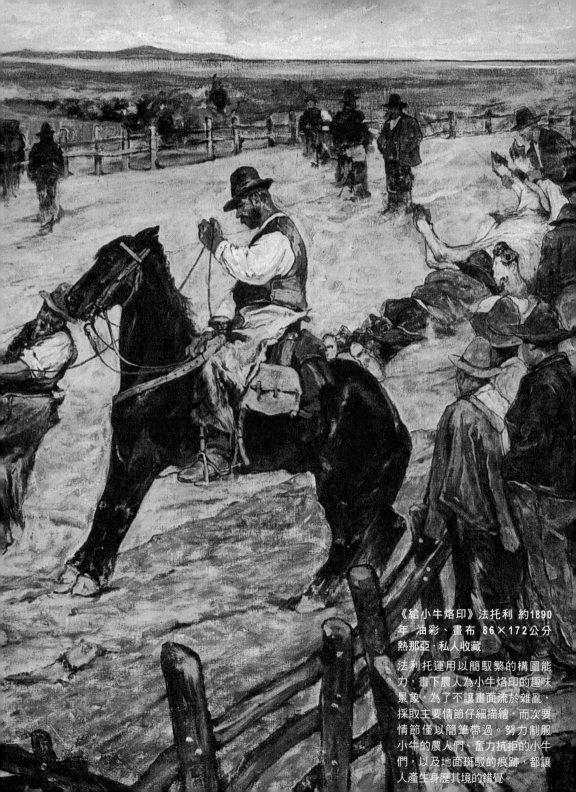

《給小牛烙印》法托利 約1890
年 油彩‧畫布 86×172公分
熱那亞‧私人收藏
法利托運用以簡馭繁的構圖能
力，畫下農人為小牛烙印的趣味
景象。為了不讓畫面流於雜亂，
採取主要情節仔細描繪，而次要
情節僅以簡筆帶過。努力制服
小牛的農人們、奮力抗拒的小牛
們，以及地面斑駁的痕跡，都讓
人產生身歷其境的錯覺。

《補網人》法托利 1872年 油彩、畫布 30×20公分 杜林‧私人收藏

法托利在小空間中創造了寬敞的世界，弧形矮堤區隔了一抹藍色海洋與一片黃白陸地，營造出明顯而遼闊的景深。逆著光的捕網人，剛好順著一個隱形的圓弧排列，不僅與矮堤的方向相反，還與海上黑色船隻連成一體，形成穩定的畫面結構。

拉斐爾前派
羅塞提 Dante Gabriel Rossetti, 1828～1882

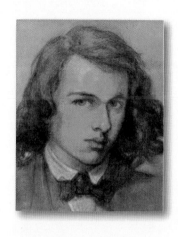

《自畫像》1847年
鉛筆素描 倫敦‧國家肖像畫廊

　　羅塞提生於英國倫敦，父親是流亡的義大利學者，弟弟是畫家威廉‧麥克斯‧羅塞提，和他同為拉斐爾前派的創始人之一。羅塞提從小就冀望成為詩人或畫家，然而學院派藝術始終無法滿足他，最後在亨特的引領下，一窺以色彩表達感情的祕密，畫風逐漸趨向成熟。

　　對中世紀義大利藝術癡迷不已的羅塞提，20歲那年，羅塞提和亨特、米勒等人一起籌組拉斐爾前派，主張師法義大利畫家拉斐爾之前，文藝復興早期及中世紀的文藝精神，以取材大自然、注重細部描繪、強調真摯情感、帶有象徵主義和神祕主義等宗教色彩的藝術，力抗當時學院式藝術蒼白無力、毫無內容的形式主義。

　　浪漫愛情始終是羅塞提的創作主題，無論詩歌或繪畫都從但丁詩作和中世紀傳奇文學獲得啟發，同時深受生命中的情感大事影響。其作品流露溫馨柔美的特質，充滿中世紀的夢幻氛圍，瀰漫浪漫主義的幻想風格，深深影響了象徵主義運動。然而，羅塞提晚年墮落，深受躁鬱症的侵擾，最後死於毒癮。

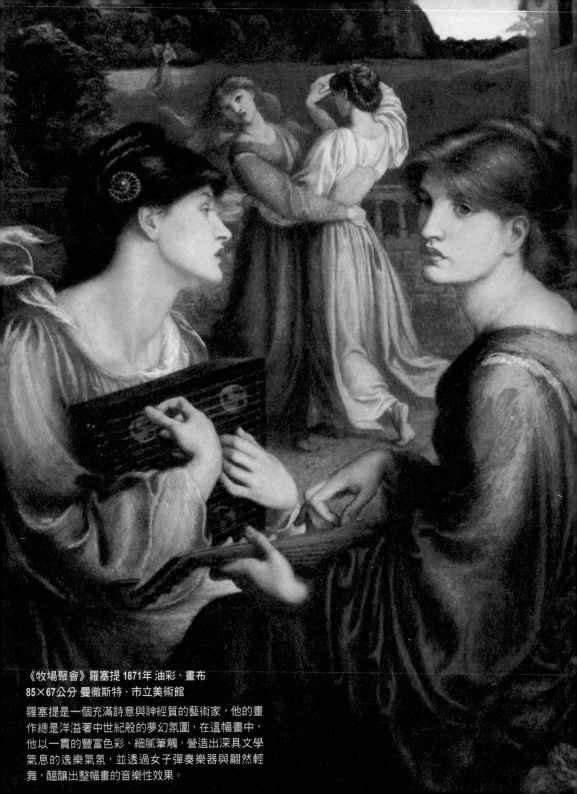

《牧場聚會》羅塞提 1871年 油彩、畫布
85×67公分 曼徹斯特‧市立美術館

羅塞提是一個充滿詩意與神經質的藝術家，他的畫
作總是洋溢著中世紀般的夢幻氛圍，在這幅畫中，
他以一貫的豐富色彩、細膩筆觸，營造出深具文學
氣息的逸樂氣氛，並透過女子彈奏樂器與翩然輕
舞，醞釀出整幅畫的音樂性效果。

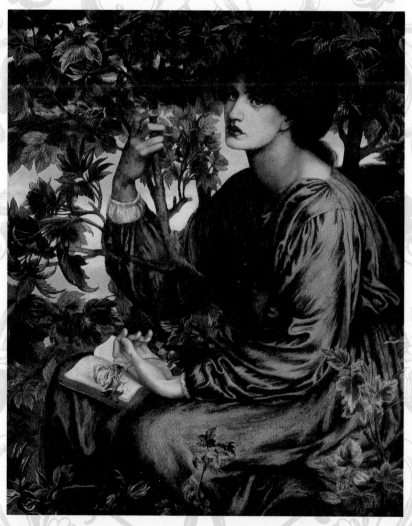

《白日夢》羅塞提 1880年 油彩、畫布 157.5×92.4公分 倫敦‧泰德畫廊

羅塞提一生都在描繪夢想中的美麗女神，自從他在牛津遇見珍‧莫里斯之後，陷入無
法自拔的迷戀之中，經常以珍為創作靈感的來源。羅塞提第一次見到的珍，一如畫中
女子般神秘不可測，在淡淡的憂鬱眼神之中，透散著神祕與性感。

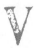

第五章 印象派的光影

　　從文藝復興到十九世紀中葉，畫家以一貫的寫實技巧創作，因襲傳統的色彩運用手法，絲毫不注意色彩與光影之間的變化。十九世紀末，一群在巴黎尋求表現機會的藝術家，認為物體的形狀、顏色均受到光線左右，應該直接描繪眼中所見的真實變化，於是捨棄外形的寫實描繪，強調光影下的微妙色彩。

　　然而，這群重視視覺印象的畫家，始終無法在官方沙龍中得到公平的評選，1874年這群受到學院派排擠的年輕畫家，商借場地自行展出畫作，評論家根據莫內所展的一幅《日出·印象》，譏諷這次展覽為「印象派畫家的展覽」，從此，這群畫家便以印象派自居。

　　十九世紀末，致力追求光影與色彩表現的印象派發展到巔峰，企圖以科學方法分析色調，以小筆觸的原色構成忠於自然的光線，稱為新印象派。此外，一群經歷印象派洗禮的畫家，反對將物體解構成光線與色彩，力求恢復事物的真實自然，稱為後期印象派。不管是印象派、新印象派，還是後期印象派，都是為了在畫布上，表現眼中所見的自然瞬間。

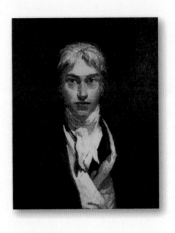

印象派
**泰納 Joseph Mallord William Turner,
1775～1851**

《自畫像》泰納 1798年
油彩、畫布 74.5×58.5公分
倫敦‧泰德畫廊

　　泰納生於倫敦，出身於貧苦家庭，憑著一股不依賴別人的傲氣，一生都勤奮賣力地工作。壯年時聲譽到達高峰，然而他的藝術逐漸超越時代，招致藝術評論界的一片撻伐。同為英國繪畫界巨擘的康斯塔伯，不僅和泰納棋逢敵手，更是最了解他藝術內涵的人。

　　傳統風景畫中，總是帶著靜物清晰恬靜的風格，迷戀大自然力量的泰納卻反其道而行，以科學般嚴謹態度觀察光和天氣，在瞬息萬變的天氣轉換中尋找靈感。早期以陰暗中的絢爛色彩展現爆發力，後來乾脆省略細節、模糊輪廓，留下波瀾壯闊的感覺，純綷表現大自然的力與美。

　　迷戀光、大自然和力量的透納，一生都在追求光線色彩變化，晚年作品具有現代抽象畫的氣息，康斯塔伯將他表現風暴的手法稱為「泰納的彩色蒸汽」，然而藝術評論者卻始終不認同他的風格。直到二十世紀，走在時代尖端的泰納，和那些超越傳統的作品，才獲得遲來的認同和掌聲。

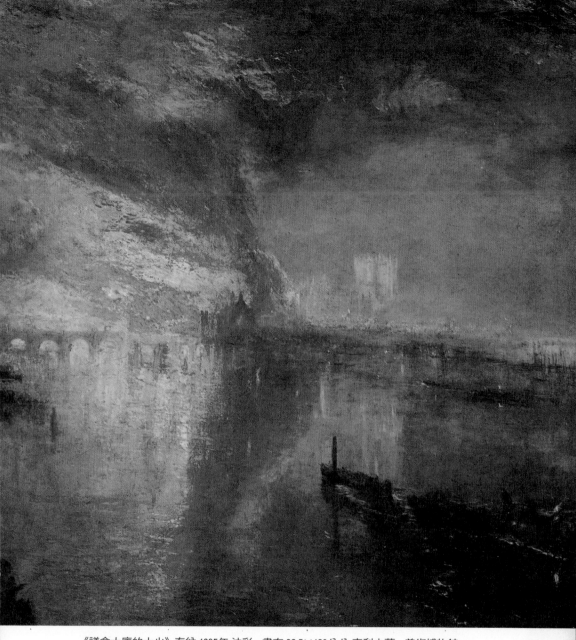

《議會大廈的大火》泰納 1835年 油彩、畫布 92.5×123公分 克利夫蘭・美術博物館

1834年英國議會大廈遭到大火燒燬，泰納畫下這戲劇性十足的一幕，遼闊的地平線，區隔了熊熊燃燒的火焰與倒影水面的火光，紅、橙、黃色調的烈焰，似真如幻地貫穿天與地。

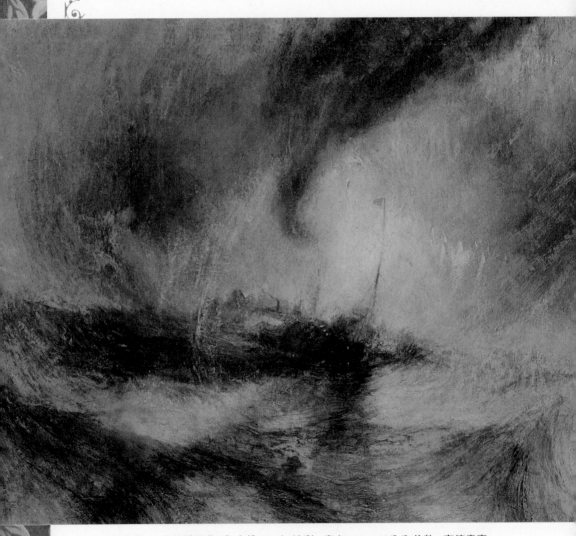

《暴風雪——汽船駛離港口》泰納 1842年 油彩、畫布 91.5×122公分 倫敦‧泰德畫廊

為了觀察大海，泰納置死生於度外，請水手把自己綑綁在船桅上，去直接面對摧毀力量驚人的狂風暴雨。在風暴之中，汽船形體已然模糊消失於朦朧場景裡，意謂在瞬息萬變的大自然，人類顯得無助與渺小。

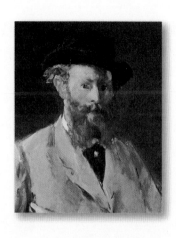

印象派
馬奈 Edouard Manet, 1832～1883

《自畫像》馬奈 1878年
油彩、畫布 私人收藏

馬奈生於巴黎的優渥家庭，不顧父母期待選擇繪畫一途，18歲進入古典派畫家托馬‧庫提赫畫室學畫，大量汲取提香、哥雅、拉斐爾等古典繪畫大師的藝術精華，直到1856年，自己成立畫室。一心獲得官方認同的馬奈，屢屢受到沙龍的拒絕，他乾脆效法庫爾貝，集結落選畫家自行舉辦展覽，招來兩極的反映。

在奔放情感中揮灑畫筆的馬奈，從來不想違背傳統、自創畫派，只是忠實地以畫傳達內心真實感受，而不是描繪眼睛所看到的一切。這違背當時繪畫主流的論點，招來空前的讚譽和尖銳的批評，傳統學院派對他嗤之以鼻，名作家左拉堅信他的作品必定進駐羅浮宮。

反對細部繪畫矯揉造作的馬奈，以明快的選材和表現手法、自然的光影流轉，突破空間構圖的束縛和的色彩搭配的傳統，捕捉令人驚豔的瞬間。儘管，其表現手法與當時藝術界背道而馳，後來卻成為繪畫界的主流，包括雷諾瓦、狄嘉、畢沙羅、莫內這些印象派畫家，都奉他為印象派畫風的創始者。

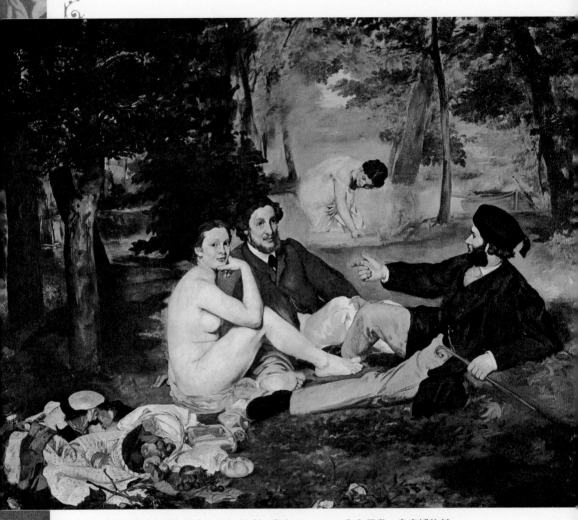

《草地上的午餐》馬奈 1863年 油彩、畫布 208×264.5公分 巴黎・奧塞博物館
以白色為基調的赤裸女人，在周圍綠、灰、黑的襯托下益加鮮明，她神情自若地坐在
兩個衣冠楚楚的男人旁邊，後方還有一名衣衫單薄的女人，正準備在溪中汲水沐浴，
這脫離現實的情境與構圖，十分令人玩味。

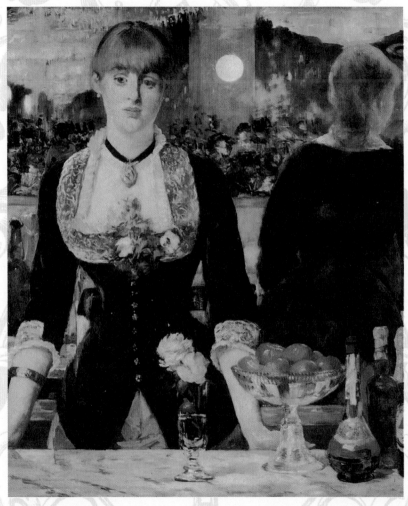

《福里·白熱爾酒吧》（局部）馬奈 1881-1882年 油彩、畫布 96×130公分 倫敦·柯特爾德藝術中心

馬奈以鏡子營造出前景吧台、鏡中吧台以及鏡子映射出的繁華景象，吧台前的女侍冷眼看著眼前杯籌交錯的喧鬧，彷彿近在呎尺的熱鬧沸騰，不過是鏡中幻影。鏡中侍女前方站著一位戴帽男士，這一切景象就是從他的視角出發。

印象派
狄嘉 Edgar Degas, 1834～1917

《自畫像》（細部）狄嘉 1854-1855年
油彩、畫布 81×64公分
巴黎・奧賽博物館

　　狄嘉生於巴黎，在藝術學院求學期間，傾倒於新古典主義大師安格爾的繪畫風格。由於家境富裕不必賣畫維生，個性十分古怪孤僻的狄嘉，得以自由自在的發揮創作，22歲那年還前往義大利，途中認識了旅行中的馬奈，和一群激進的印象派畫家。

　　喜歡待在畫室創作的狄嘉，對風景畫完全提不起熱情，熱衷捕捉人與動作的印象。早期遵循著傳統的繪畫風格，作品色調單一而柔和，在馬奈的影響下，雖然維持淡雅色調，也不似印象畫家般刻意強調光影，不過他開始注重畫面明暗效果的舖排。繪圖要精、畫人體要準，一直是狄嘉追求的目標，他經常以上流社會的賽馬、芭蕾舞，和低下階層的洗衣女、歌女為題材。狄嘉非常討厭女人，卻又不停地描繪女人，在他眼中，女人只是一種忙碌的動物，因此他筆下盡是醜態畢露的女人。

▶《在大使館的音樂咖啡館》狄嘉 1876-1877 畫紙、粉彩單刷版畫 37×27公分 里昂・美術博物館
狄嘉以巴黎夜生活為題，創作了一系列作品，這是其中最出色的一幅，他跳脫傳統的構圖方式，巧妙地分隔、融合人物與空間，運用金屬版轉印的作畫技巧，將圖樣印在畫布上，再塗上對比鮮明的色彩。

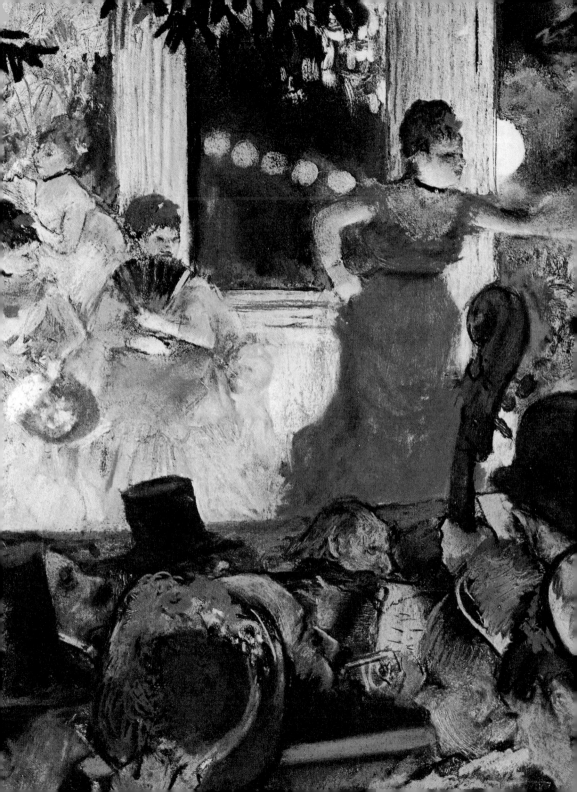

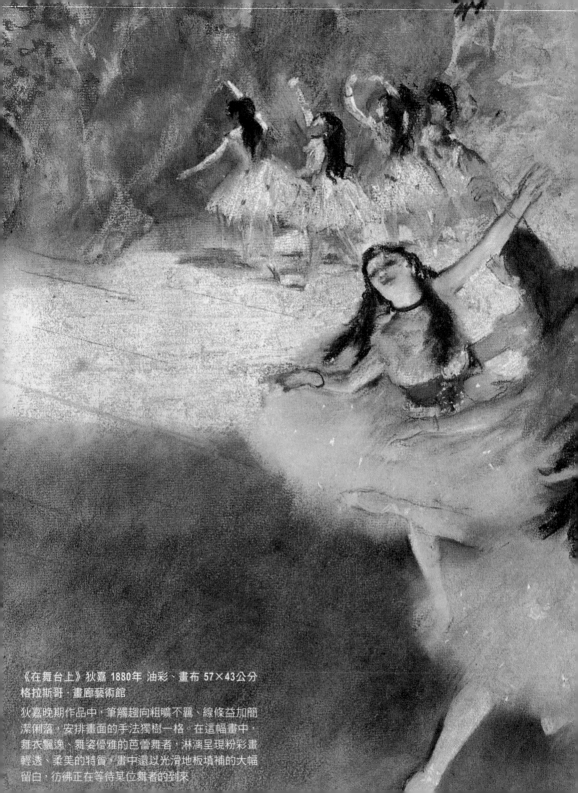

《在舞台上》狄嘉 1880年 油彩、畫布 57×43公分
格拉斯哥‧畫廊藝術館

狄嘉晚期作品中，筆觸趨向粗曠不羈、線條益加簡
潔俐落，安排畫面的手法獨樹一格。在這幅畫中，
舞衣飄逸、舞姿優雅的芭蕾舞者，淋漓呈現粉彩畫
輕透、柔美的特質，畫中還以光滑地板填補的大幅
留白，彷彿正在等待某位舞者的到來

印象派
畢沙羅 Camille Pissarro, 1830～1903

《自畫像》畢沙羅 約1898年
油彩、畫布 35×32公分
紐約‧私人收藏

　　畢沙羅生於安迪列斯群島的法屬殖民地聖湯姆斯，父親是原籍葡萄牙的法國猶太人，23歲之前他一邊學習經商技巧、一邊利用閒暇作畫，甚至在認識畫家弗里茨‧麥爾白之後，離家出走跟隨他前往委內瑞拉。直到26歲左右，父親終於同意他到巴黎學畫。

　　畢沙羅是印象派的元老之一，具有無可動搖的地位，更是公認的典範和導師。熱愛鄉村素材的畢沙羅，擅長捕捉自然界的深沈細膩之感，透過土地、原野、農村和農民的描繪，呈現生活的深刻意念和法國的鄉村文化。他的畫風樸實、筆觸鮮明、色彩濃烈，在光影掩映下的景致，格外顯現盎然詩意。

　　別於印象派畫家注重光影的創作方式，畢沙羅喜歡利用刮刀和濃重顏料作畫，增加構圖的堅實感和力道，並成功塑造出光影的顫動。對新事物接受度很高的畢沙羅，為了嘗試點描主義的點描新技巧，曾經短暫背離傳統印象派，最後為了流暢表現瞬息萬變的自然，他終究回歸本位。

《紅屋頂，冬日村莊一角》畢沙羅 1877年 油畫、畫布 54×65公分 巴黎·奧塞博物館
畢沙羅運用厚實的筆觸、調和的色彩、穩定的結構，展現鄉間午後陽光下的冬日風情。畢沙羅的用色手法爐火純青，畫中幾間白色牆壁、紅色屋頂的房屋，隱身在褐色樹幹和紅褐色小灌木之後，而遠方的綠、黃、紅色調的斑駁山丘，更是一路延伸向藍色調的天空。

《盧昇的拉格洛瓦島，霧中的印象》（局部）畢沙羅 1888年 油畫、畫布 55×46公分 費城·約翰·G·約翰遜收藏館

1885年畢沙羅認識了抱持「點描主義」的秀拉和希涅克，開始嘗試以分光法繪畫，希望達到確保畫面完全純淨的優點，從這幅畫可以窺見一二。然而，經過一段時間的探索，畢沙羅覺得點描無法畫出光線顫動下的脈搏，回歸原來的創作方法。

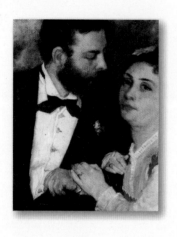

印象派
希斯里 Alfred Sisley, 1839～1899

《阿弗列德·希斯里和他的妻子》雷諾瓦 1868年
油彩、畫布 106×74公分
科倫·伐拉夫—理查茲博物館

　　希斯里生在巴黎，父親原籍曼徹斯特，母親亦是英國人，他卻自認、公認為法國畫家。喜歡文學和繪畫的希斯里，研究莎士比亞、泰納和康斯塔伯，並在畫室裡認識印象派的雷諾瓦、莫內等人，1872年開始展現自我獨特風格，微妙運用明亮的色調和迅疾的筆觸，表現空氣的流動和水的反射效果。

　　希斯里的畫風與莫內相近，但是不似莫內以色團處理光色問題，也不及莫內的氣魄宏偉和意境深邃。但是這位沈靜、誠實的畫家，忠實呈現眼中的自然景致，色彩敏銳細膩、筆觸輕快多變，將熱愛大自然的天性與真誠的情感，表露在樸實中見詩意的創作之間。

　　喜歡畫水的希斯里，一生都在探尋如何表現水的反射現象，畢沙羅曾說，希斯里透過光線與色彩捕捉自然風景瞬間的真實印象，堅守印象派最初的作畫理念，是最純粹的印象派畫家。1870年，普法戰爭爆發後，父親無法繼續金援希斯里，他從此一貧如洗、聲勢直落，直到死後，在莫內、畢沙羅等好友強力奔走下，才又提高了聲譽。

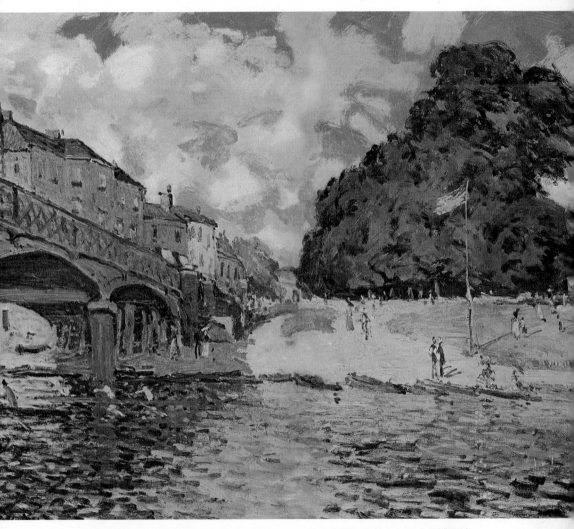

《漢普敦宮大橋》希斯里 1874 油彩、畫布 46×61公分 科倫‧伐拉夫─理查茲博物館

擅長表現水景的希斯里，1874年住在英國漢普頓宮期間，泰晤士河帶給他源源不絕的
創作靈感。波光粼粼的泰晤士河上，堅固沈穩的橋墩、奮力划槳的人們、翻飛飄搖的
旗幟、濃淡不一的綠野，構成生動自然的生活景象。

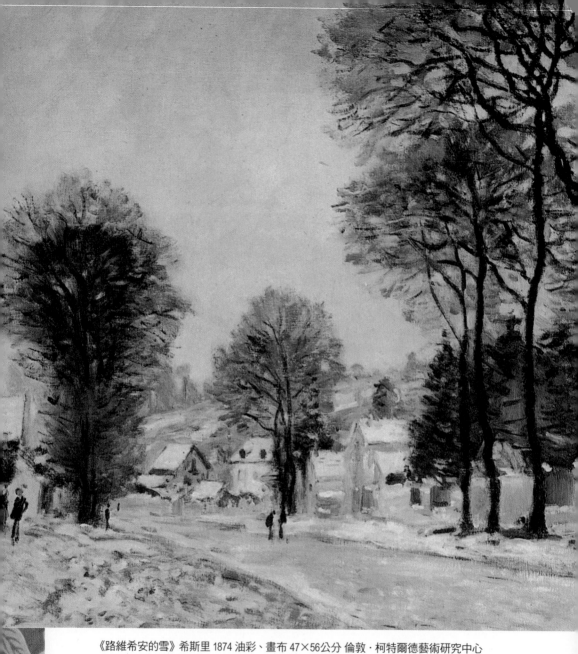

《路維希安的雪》希斯里 1874 油彩、畫布 47×56公分 倫敦‧柯特爾德藝術研究中心

1870年普法戰爭爆發後，事業大受影響的父親，無法繼續資助希斯里，儘管一貧如洗，他仍然留連在路維希安、阿戎堆等地描繪河岸與風景。在這幅畫中，他利用雪反射的另一種光源，並使用對比色彩平衡畫面的技法，呈現出繽紛明亮的雪景。

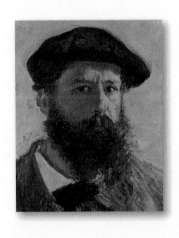

印象派
莫內 Claude-Oscar Monet, 1840～1926

《自畫像》莫內 1886年
油彩、畫布 55×46公分
私人收藏

　　莫內生於巴黎，年少就顯露卓越的藝術天分，16歲左右拜大衛學生奧哈德為師，期間他以拿手的諷刺畫賺取了零用錢和名氣，但是熱衷戶外創作的莫內，真正受到啟蒙是來自於海洋風景畫家鄂簡‧布丹。19歲那年，莫內決定前往巴黎自學，他偶爾會到畫室或瑞士學院揣摩其他藝術家的作品，並由此認識了畢沙羅。

　　1860年，他進入葛列爾畫室，與雷諾瓦、希斯里、菲特烈‧巴吉爾結為好友，後來當家中斷絕一切經濟支援時，這群包括塞尚、畢沙羅的畫家朋友，和賞識印象派畫家的畫商杜朗‧耶魯，讓他得以生活無虞地，在楓丹白露宮、塞納河畔、諾曼第等地悠哉作畫。

　　「印象派」之名，來自莫內的一幅參展畫作《印象‧日出》，儘管印象派創始人首推馬奈，但真正集大成的是莫內。他對於光影變化的描繪，已經達到爐火純青的境界，外在形體幾乎消失在畫布的色彩和光影中。一直創作到生命盡頭的莫內，唯一擔心、在乎的是，是否已經透過印象派主義的手法，充分表達了他對事物的感受。

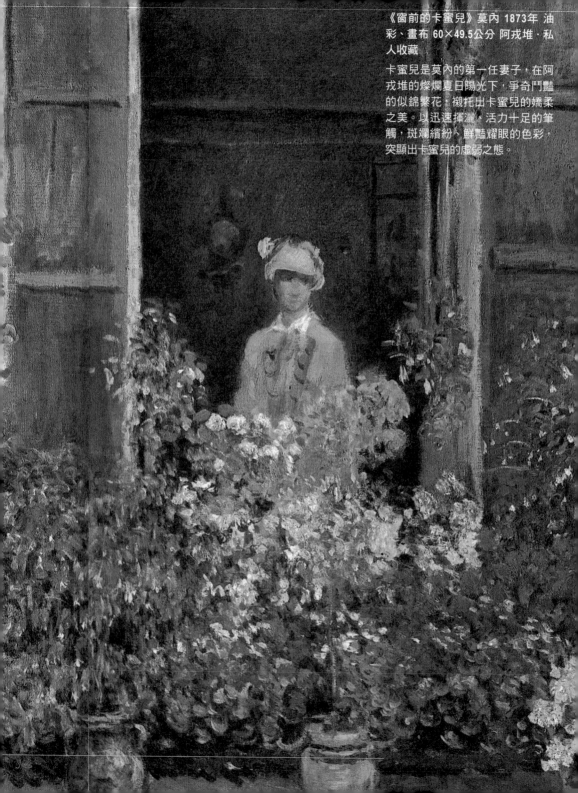

《窗前的卡蜜兒》莫內 1873年 油
彩、畫布 60×49.5公分 阿戎堆·私
人收藏

卡蜜兒是莫內的第一任妻子，在阿
戎堆的燦爛夏日陽光下，爭奇鬥豔
的似錦繁花，襯托出卡蜜兒的嬌柔
之美。以迅速揮灑、活力十足的筆
觸，斑斕繽紛、鮮豔耀眼的色彩，
突顯出卡蜜兒的虛弱之態。

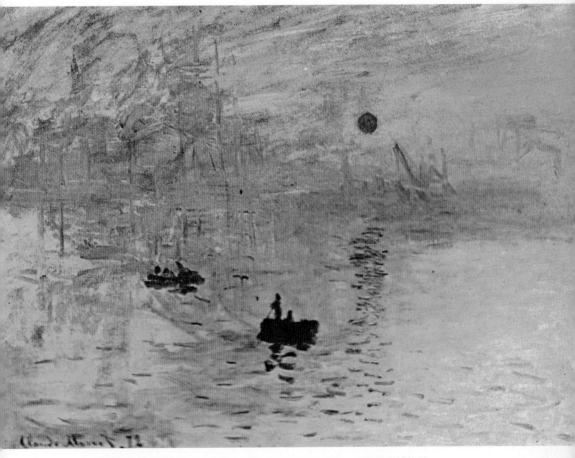

《印象‧日出》莫內 1872年 油彩、畫布 48×63公分 巴黎‧馬爾蒙頓博物館

奉光線為師的莫內，認為物體會隨光線變化而不斷地變色、變形，當太陽隱現在薄霧
之中，滿天盡是變幻莫測的雲彩，水面皆是搖曳變動的光影，逆光的小船緩緩擺渡，
正是日出印象。首次展出時，率性、隨意的畫風引起軒然大波，造成支持者與反對者
的論戰。

印象派
雷諾瓦 Pierre Auguste Renoir, 1841～1919

《自畫像》細部 雷諾瓦 1876年
油彩、畫布 73×56公分
劍橋‧福格藝術博物館

　　雷諾瓦生於法國中部古城里摩的貧困家庭，後來遷居巴黎，13歲成為彩瓷匠學徒，1861年終於存夠錢進入葛列爾的畫室學畫，認識了好幾位印象派的畫家，一群人最喜歡到楓丹白露森林寫生。

　　當時的藝術評論家，極盡所能地奚落印象派畫家，然而生性樂觀的雷諾瓦，始終沒有被負面評價擊倒。因為沒有獲得沙龍界的認可，他的生計拮据，必須靠著畫肖像畫維生，他以和藹、親切的態度貼近人群，細細觀察他們的動作表情，以豐富多樣的色彩，呈現充滿陽光、喜悅和夢幻的畫面，令人感受到幸福的美感。

　　1881年，雷諾瓦得到畫商魯耶的支持，隨著生活轉變，繪畫方式愈趨成熟，年近半百時，已經享譽國際。後來，他罹患風濕關節炎，飽受病痛折磨，依然創作不輟。雷諾瓦無疑是真正的自然派畫家，沒有激烈而誇張的表現方式，僅以真實自然、輕柔溫和和充滿詩意的筆觸、色彩，感動每一個觀賞畫作的人。

高談文化、序曲文化、華滋出版 讀者回函卡

謝謝您費心填寫回函、寄回（免貼郵票），就能成為我們的 VIP READER。未來除了可享購書特惠及不定期異業合作優惠方案外，還能早一步獲得最新的新書資訊。

姓名：＿＿＿＿＿＿＿ □男 □女 生日：＿＿ 年＿＿ 月＿＿ 日

E-mail：＿＿＿＿＿＿＿＿＿＿＿＿＿＿＿＿＿＿＿＿＿＿

職業：＿＿＿＿＿＿ 電話：＿＿＿＿＿＿ 手機：＿＿＿＿＿＿

●購買書名：＿＿＿＿＿＿＿＿＿＿＿＿＿＿＿＿＿＿＿

●您從何處知道這本書：

□書店（□誠品 □金石堂）　□網路or電子報　□廣告DM

□報紙　　□廣播　　□親友介紹　　□其他

●您通常以何種方式購書（可複選）

□逛書店　□網路書店　□郵購　□信用卡傳真　□其他

●您對本書的評價：

（請填代號：1.非常滿意 2.滿意 3.普通 4.不滿意 5.非常不滿意）

□定價　　□內容　　□版面設計　　□印刷　　□整體評價

●您的閱讀喜好：

□音樂　　□藝術　　□設計　　□戲劇　　□建築

□傳記　　□旅遊　　□散文　　□時尚

●您願意推薦親友獲得高談文化新書訊息：

姓名：＿＿＿＿＿＿ E-mail：＿＿＿＿＿＿

電話：＿＿＿＿＿＿ 地址：＿＿＿＿＿＿

●您對本書的建議：＿＿＿＿＿＿＿＿＿＿＿＿＿＿＿

＿＿＿＿＿＿＿＿＿＿＿＿＿＿＿＿＿＿＿＿＿＿＿＿

＿＿＿＿＿＿＿＿＿＿＿＿＿＿＿＿＿＿＿＿＿＿＿＿

更多最新的高談文化、序曲文化、華滋出版新書與活動訊息請上網查詢：

http:www.cultuspeak.com.tw　高談文化網站

http:www.wretch.cc/blog/cultuspeak　高談部落格

○○-○○○

收

心理出版社股份有限公司

台北市大安區和平東路二段

讀者服務卡 3

341

地　址：

姓　名：

廣告回函
台北郵局登記證
台北廣字第1061號

106-96

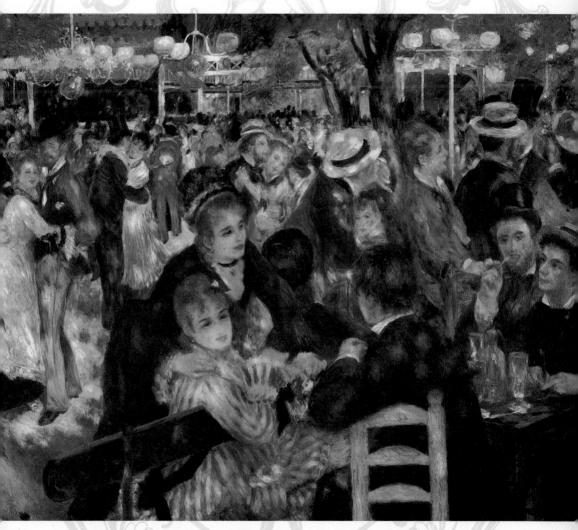

《煎餅磨坊舞會》雷諾瓦 1876年 油彩、畫布 131×173公分 巴黎‧奧塞博物館

煎餅磨坊是巴黎蒙馬特區的露天舞廳，是巴黎人交際應酬的重要據點，人們在此各自
交談、跳舞、聚會，從樹葉縫細灑落的陽光，形成點點閃耀的光影，照亮在歡樂氣氛
中隨著輕步緩移、輕聲閒談的人群。

《採花》雷諾瓦 18907年 油彩、畫布
81.3×65.4公分 紐約‧大都會博物館

雷諾瓦不像馬奈般運用大塊、大塊
的顏色，也不似秀拉般利用點點、
細細的色彩，他以更加無拘無束的
筆觸，細膩而大膽地勾勒兩位採花
女孩，更巧妙地結合線條與色彩，
讓平凡的女孩們，好似身處在充滿
詩意、喜悅的夢幻之境。

素樸派
盧梭 Henri Rousseau, 1844～1910

《自畫像》盧梭 1890年 油彩、畫布 143×110公分
布拉格・納羅德尼畫廊

　　盧梭生於法國西北的拉瓦爾，盧梭原先是任職於律師事務所的小職員，後來成為巴黎關稅局的關稅員，閒暇時間都專注於他最喜愛的繪畫。50歲時，一直希望成為全職畫家的盧梭，終於辭去公務員職務，專心投入繪畫的世界，成為沒有受過專業繪畫訓練與正規美術教育的「素樸派」畫家。

　　盧梭作品遭藝術沙龍拒於門外，他轉而提供作品給獨立藝術家協會展出，因緣際會之下認識了藝術評論家阿爾弗雷德・傑瑞，並透過傑瑞認識了前衛派的現代詩人阿波里內爾、畫家畢卡索等等。在阿波里內爾眼中，盧梭是個天使般的朋友，他的作品具有某種獨特趣味，還有一種與世無爭的氣氛。至於，非常欣賞盧梭的畢卡索，更是以買畫的實際行動，表達他的喜愛和支持。

　　擁有非凡想像力的盧梭，漫步巴黎市郊時，或是翻閱百科全書時，便能創造出沙漠或叢林，這種幻想式熱帶叢林的特殊畫法，讓他成為獨樹一幟的畫家。他的筆觸清晰細膩、色彩奇幻鮮豔，營造出彷彿伊甸園般和諧，卻又充滿迷魅的氣氛。

▲《入睡的吉普賽女郎》盧梭 1897年 油彩、畫布 129.5×200.5公分 紐約‧現代美術館

遠方低矮山丘將畫面一分為二，天空高掛的一輪皎潔明月和數個燦爛星光，照亮了地面沈睡曼陀鈴邊的吉普賽女郎，以及正好奇嗅聞著的獅子，形成既緊張又平衡的關係，充滿奇幻、神祕的氣息，令超現實主義者為之著迷不已。

▶《玩足球者》盧梭 1907年 油彩、畫布 100×81公分 紐約‧古漢根博物館

1908年，巴黎舉辦首屆的英法足球賽，同一時期，電影成為風靡一時的藝術，盧梭從時代潮流中獲得靈感，模仿電影手法將運動員定格，創造出喜劇片中人物笨拙、畫面滑稽的效果，讓連續的時間感，靜止在畫面之中。

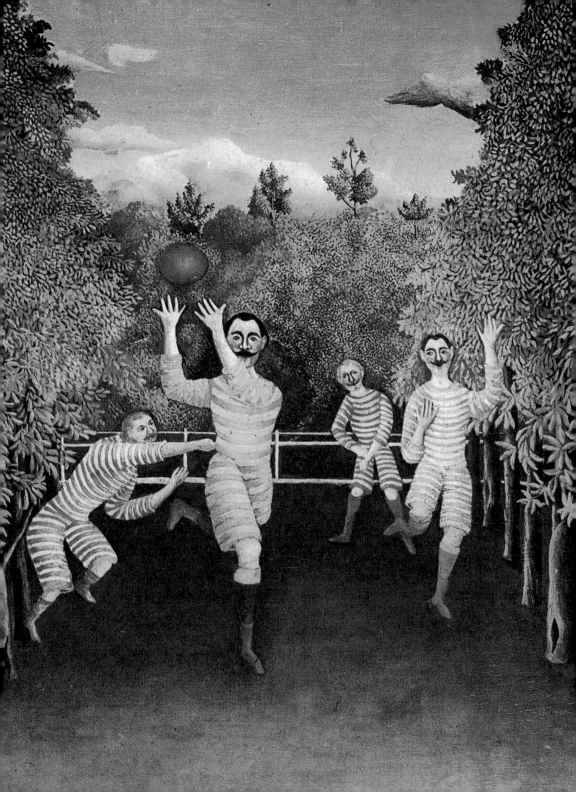

唯美主義

**惠斯勒 James Abbott McNeill Whistler,
1834～1903**

《戴帽子的自畫像》惠斯勒 1858年
油彩、畫布 46.3×38公分
華盛頓・弗瑞爾畫廊

　　惠斯勒生於美國麻薩諸塞州的羅艾耳，出身於嚴謹的蘇格蘭家庭，17歲那年進入西點軍校就讀，但是所有課業中只有素描成績優異，於是開始思考從事藝術工作的可能性。離開軍校後，接觸繪製地圖的工作，因而精通蝕刻版畫技巧，日後以此獲得高度評價與推崇。

　　1855年，一心成為畫家的惠斯勒前往巴黎，深受庫爾貝寫實主義畫風和狄嘉印象派手法的影響，同時接觸了許多前衛藝術家。從未受過正統繪畫訓練的惠斯勒，以偏離主題、強調色彩和形式的自由畫風，逐漸在藝術界打開知名度，作品慢慢趨向優雅沈穩。

　　到了晚年，名利雙收的惠斯勒，在創作、旅行之外，就是和人打官司，他和藝術評論家羅斯金互興訴訟，結果兩敗俱傷，惠斯勒面臨破產，羅斯金則罹患精神疾病。1902年早晨郵報誤刊他的訃聞，不料，經過一段時間之後，他真的與世長辭。

《藍色與銀色的夢幻曲：大橋夜景》惠斯勒 1872-1875年 油彩、畫布 倫敦‧泰特畫廊

始終輕視學院派的惠斯勒，1877年展出一系列題為《夢幻曲》的夜景，充滿極簡的日本情調，然而卻遭到評論家無情的奚落與批判，惠斯勒透過司法贏得應有的尊重，證明藝術中的「意識」值得認真看待，因此成為「唯美運動」的領袖人物。

《灰色與黑色的組合：藝術家的母親》惠斯勒 1871年 油彩、畫布 144.3×165.2公分 巴黎‧奧塞美術館

熱愛版畫創作的惠斯勒，認為繪畫的真正內涵，在於如何詮釋色彩與形式，並非著重於光線或色彩的效果之上。在這幅為他母親而作的肖像畫，柔和而低調的色彩，從母親身上延伸到背景之中，強化了母親柔順、堅忍與寂寞的神韻。

新印象派
秀拉 George Pierre Seurat, 1859~1891

《藝術家在畫室》1884年
炭精畫 30.7×22.9公分
費城美術館 A.E.加利亞丁收藏

　　秀拉生於巴黎資產階級家庭，1878年考入國立美術學校，從臨摹古典畫家作品中學習，並對光和色的科學理論衍生興趣，開始研究視覺現象與繪畫技法，還涉獵幾何學及物理學。對於印象派畫家推崇的理論，秀拉以嚴謹的科學方法研究驗證，以象徵性十足的線條、色彩，創造傳遞內心詩意的造型世界。

　　任何單一顏色均受補色光暈影響，是印象派畫家奉行不悖的原理，而秀拉是唯一可以徹徹底底實踐的人。他捨棄一般的調色法，透過精密估算每一個微小細節，以一點一點細密的原色組成色彩，獨創了點描和配色技法。這種秀拉自稱「分光派」的技巧，藝術史家稱之為「點描派」，讓點與色在人們眼中進行「視覺調色」。由於個人風格強烈，秀拉遭到官方沙龍排拒，於是他聯合西涅克創立新印象畫派協會與獨立沙龍。1886年，致力捕捉光線的印象畫派正式解散，以科學手法發掘內在的新印象派承先啟後，不僅領導後期印象派的發展，更激勵了立體派和未來派畫家。令人遺憾的是，秀拉這位印象派的革新者，年僅31歲就因白喉病逝。

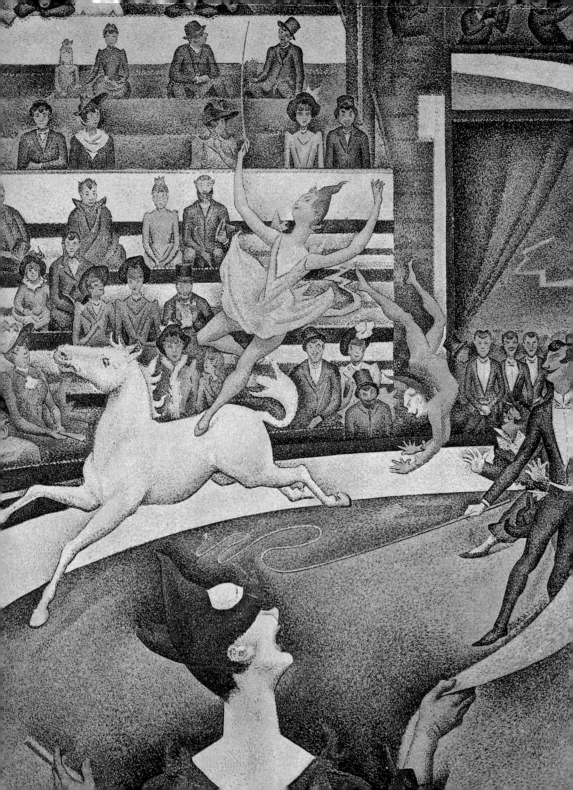

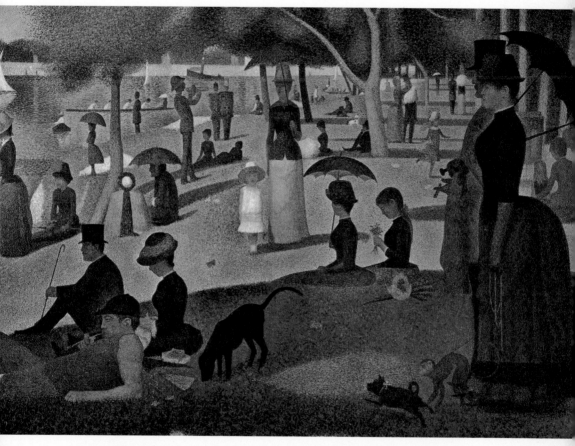

▲《大碗島的星期日》秀拉 1884-1886年 油彩、畫布 205×308公分 芝加哥・藝術中心
在明暗強烈的對比中，時光彷彿瞬間停止流動，人與物似乎都小心翼翼地謹守本位，
產生一種穩固的和諧感，畫中景象隱然成為社會、時間與社會對立力量的象徵。

◀《馬戲團》秀拉 1890-1891年 油彩、畫布 186×151公分 巴黎・奧塞美術館
在黃、褐、紅的溫暖色調陪襯下，突顯了白色的小丑、馬兒、看台，而雜技演員、舞
者和女騎士形成一道弧線，與觀眾席的方正格局形成對比，熱鬧登場的馬戲團與寧靜
專注的觀眾群產生微妙的和諧。

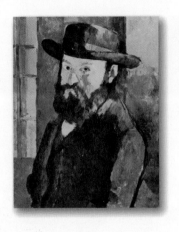

後期印象派
塞尚 Paul Cezanne, 1839～1906

《戴帽的塞尚自畫像》塞尚
1879～1882 油彩、畫布 65×51公分
伯爾尼美術館

　　塞尚生於法國南部，母親鼓勵他學畫，然而嚴厲的父親卻認為藝術無法謀生，他只好順應父親改學法律，直到1861年，終於獲得父親的理解與首肯，前往巴黎學畫。起初，塞尚受到浪漫主義畫家德拉克洛瓦的影響，呈現一種近似神經質的狂想，直到投身畢沙羅門下，畫風逐漸受到印象派影響。

　　原本十份熱衷暗色調的塞尚，開始嘗試淺色作畫，學習新的配色法，徹底瞭解光亮度的重要性，於是脫離學院派，創作不再帶有任何偏見或過時色彩。然而，他在印象派畫展中，始終受到殘酷而嚴苛的批評，不過塞尚並非趨炎附勢的畫家，遠離巴黎、深居普羅旺斯二十年，不斷地工作、研究、創作。

　　塞尚的父親遺留一大筆財產，讓他無須賣畫維生、也無須與輕視他的畫廊打交道，因此畫作鮮少在畫廊出現。直到1895年，慧眼獨具的畫商為他舉辦畫展，儘管批判、打擊的聲浪依舊，然而在藝術家和收藏家心中，塞尚已不可同日而語。1907年，塞尚病逝一年後，人們為他舉辦一場大型畫展，奠定了他後期印象派巨擘的地位。

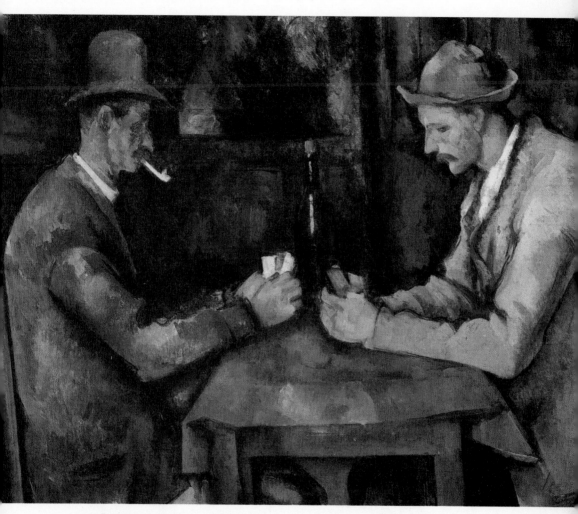

《玩紙牌的人》塞尚 1890-1892 油彩、畫布 45×57公分 巴黎·奧塞博物館

塞尚以玩紙牌的人為題，畫了五幅大小不一的圖，其中最大一幅有三個玩牌的人、兩個旁觀者，而這一幅僅留下玩紙牌的兩個主角，居中的瓶子突顯面對面的兩人，處於爭鬥的狀態。塞尚以紅、灰、白、棕等簡單顏色，表現人物的真實面貌，預告了立體畫派即將出現。

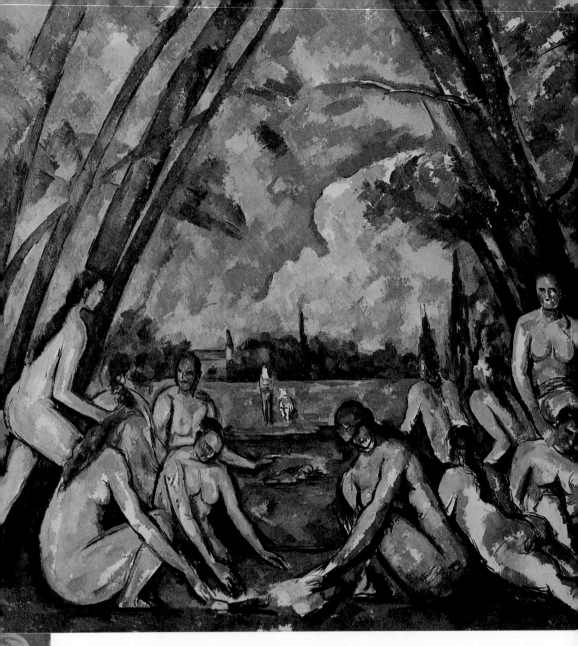

《浴女們》塞尚 1898-1905 油彩、畫布 208×249公分 費城・美術博物館

塞尚晚年不斷以自然浴場為主題，嘗試以不同技法描繪沐浴的人群。這幅畫中，看似
雜亂的裸身沐浴女子，以不同姿勢與樹幹呼應，皮膚、樹木、土地的溫暖色調，與天
空、綠葉的冷色調相互對比，無論構圖、色彩都形成巧妙的平衡。

新印象派
梵谷 Vincent van Gogh, 1853~1890

《耳朵綁上繃帶的自畫像》梵谷
1889年 油彩、畫布 60×49公分
倫敦・考陶爾德藝術館

　　梵谷生於荷蘭的格羅渥特・松丹特，身為基督教牧師之子的他，從小立志成為牧師，對於繪畫也充滿熱情，經常描繪辛勤勞務的農民，畫風偏向陰暗、窒重。1879年，他以牧師的身分前往煤礦區傳教，以素描紀錄礦工的貧困與苦悶，並立志獻身藝術。然而，精神過度緊張的梵谷，牧師職務遭到解除，此後他四處漂泊，在安特衛普期間，接觸到日本浮世繪和魯本斯作品。

　　客居巴黎期間，透過弟弟西奧結識了羅特列克、畢沙羅、竇加、秀拉和高更，梵谷的畫風丕變，開始採用印象派手法，描繪花卉、巴黎景物、人像畫和自畫像等題材。 1888年，梵谷前往阿爾寫生，以大膽飽滿、鮮豔繽紛的色彩，創作了許多表現情感和光影的風景畫和人像畫。

　　內心情感激烈的梵谷，逐漸喪失理智瀕臨崩潰邊緣，從此不斷遭受間歇性精神病折磨。瘋狂追求真實感覺的梵谷，即使住進了精神病院，依然耗盡心神創作不輟，以對比強烈的鮮活色彩、如烈焰般的陰鬱筆法，在畫布上宣洩內心的情感。1890年7月，梵谷在麥田裡舉槍自盡，結束了以生命創作的一生。

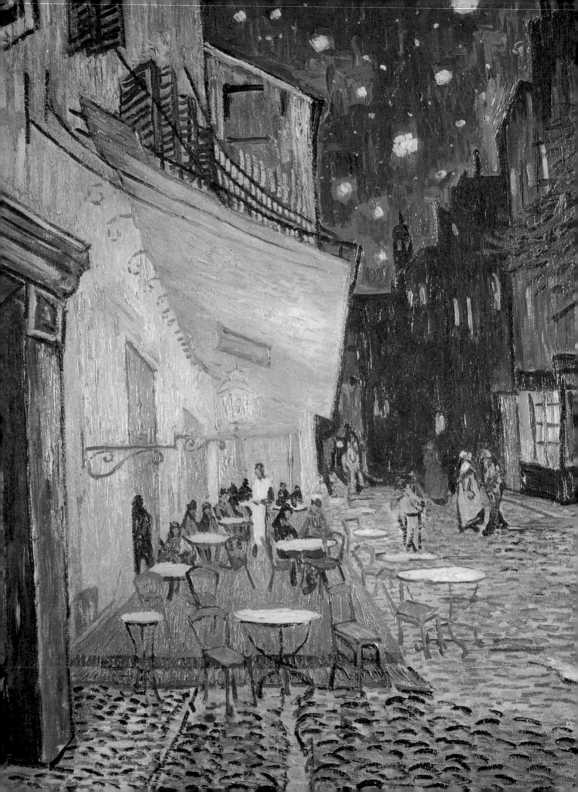

▲《有烏鴉的麥田》局部 梵谷 1890年 油彩、畫布 50.5×100.5公分 阿姆斯特丹·國立文森·梵谷博物館

這是梵谷最後的遺作，烏鴉盤旋在暴風雨籠罩的麥田，鮮活的色彩、火焰般的筆觸、陰鬱的氛圍，充分表現出梵谷飽受精神折磨、面臨崩潰邊緣。

◀《夜晚的咖啡館》梵谷 1888年 油彩、畫布 70×89公分 紐哈芬·耶魯大學藝廊

熱衷描繪星空、夜景的梵谷，以訴説恬靜心情的藍色調，和代表喧鬧氣氛的黃色調，畫下星光閃耀的靜謐夜晚，四處流瀉的溫暖燈光，和充滿歡樂與活力的街頭咖啡館。

象徵主義
高更 Paul Gauguin, 1848~1903

《油畫自畫像》高更
1891年 油彩、畫布 55×46公分
美國‧私人收藏

　　高更生於巴黎，父親是一名左翼政治記者，祖父是一位具有西班牙血統的版畫家，外曾祖父是秘魯人，外祖母是著名的女性革命家、航海家、作家，因此人們總以遺傳和血統來解釋高更的性格——一個為了理想而犧牲自己，溫柔天真卻堅定的藝術家。

　　直到1867年，遇到愛好藝術與文學的居斯塔夫‧阿羅薩之前，高更從未想過成為畫家，之後他又認識了印象派畫家畢沙羅，喚醒內在的繪畫天分，決定投身於繪畫藝術。高更為了激勵自己，訂定了「每天都要作畫」的戒律，甚至毅然決然地辭去工作、拋棄家庭，跟著梵谷一起前往阿爾寫生。

　　1891年，高更為了尋找原始、簡單的藝術，前往法屬玻利尼西亞群島中的一個熱帶島嶼——大溪地，從島上淳樸善良的人和茂密蠻荒的叢林，找到創作的動力。儘管作品得不到巴黎藝術界的認同與理解，高更依舊堅持走自己的路，廢寢忘食地盡情描繪大溪地的純真。直到1903年病故後，終於贏得人們的認可，成為「象徵派的創始人」。

《戴芒果花的大溪地年輕姑娘》高
1988年 油彩‧畫布 90×72.2公分
紐約‧大都會美術館

大溪地的熾熱陽光、自然野性和淳
樸人心,讓高更獲得慰藉與安寧,
畫中總是流露出莫名的神祕感。手
持花籃的天真少女,自然地坦露無
暇的身體,是月光下最甜蜜、無聲
的美麗誘引,高更畫下這幸福的片
刻,向眾人展示這美好世界。

《我們從何處來？我們是什麼？我們往何處去？》高更 1897年 油彩、畫布 96×130公分 美國・波士頓美術館・湯普姆金斯 收藏品

1892年，高更拋下一切前往蠻荒的大溪地，探尋生命的本質，在描繪熱帶島嶼景觀隱含的意義，以及原始部落族群的內心世界時，更透過互動與反省，表達出文明人心中的焦慮、迷惘和憂傷，在這幅畫中，訴說從誕生到死亡之間的祕密。

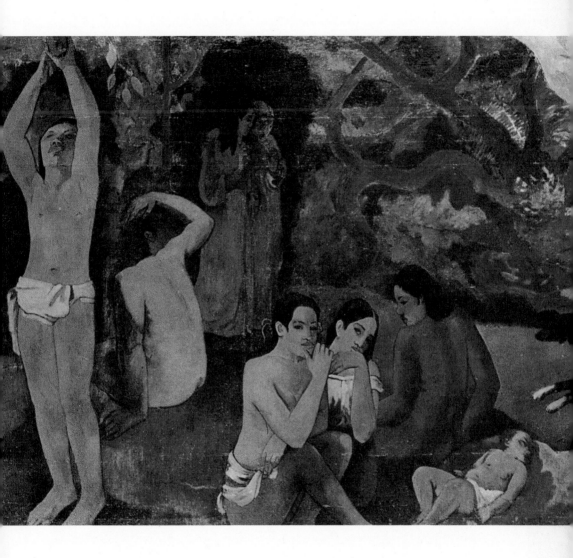

象徵主義
牟侯 Gustave Moreau, 1826～1898

《自畫像》牟侯 1850年
油彩、畫布 巴黎・牟侯美術館

　　牟侯生於巴黎的聖培爾街，父母非常注重他的教育，從小就頻繁接觸羅浮宮藝術作品。他曾向一位新古典主義畫家學習繪畫，20歲那年順利考上巴黎國立美術學院，然而對學院派教法失望，加上角逐校內歷史畫失敗，確定了他離開學校的決心。

　　離開學校之後，牟侯試圖融合古典主義和浪漫主義，或是展現成熟期的浪漫主義風格，開始角逐一年一次的沙龍畫展，卻在畫展中受到嚴厲批評，這讓他覺悟到自己繪畫能力有待加強。1857年，牟侯前往古典藝術之都義大利，大量汲取米開朗基羅、安基利柯修士的藝術精髓，甚至特別到拿坡里研究古羅馬濕壁畫。

　　畫風充滿神祕奇幻氣息的牟侯，深受東方藝術影響，作品總是圍繞著宗教和神話題材，並以現實的技法表現象徵性的理念，1862年終於贏得遲來的肯定和聲名。晚年，牟侯成為國立美術學院的教授，將畢生精力投注於教學、繪畫上。他嘗試以強烈的筆觸或刮刀塗抹畫面，專注於形象整體感的呈現，完全忽略表面完整與否，創造出令人震懾的畫面。

《顯現》牟侯 1874-1876 水彩畫 106×72.2公分 巴·羅浮宮美術館

在十九世紀，和牟侯生於同一年代的畫家，幾乎都已經走向戶外捕捉光影，只有牟侯守著畫室鑽研古代典籍，畫著脫胎自神話、寓言，神祕又難解的象徵性作品。他以聖經中因愛生恨的莎樂美為主題，畫出令人沈淪、墮落的慾望之惡。

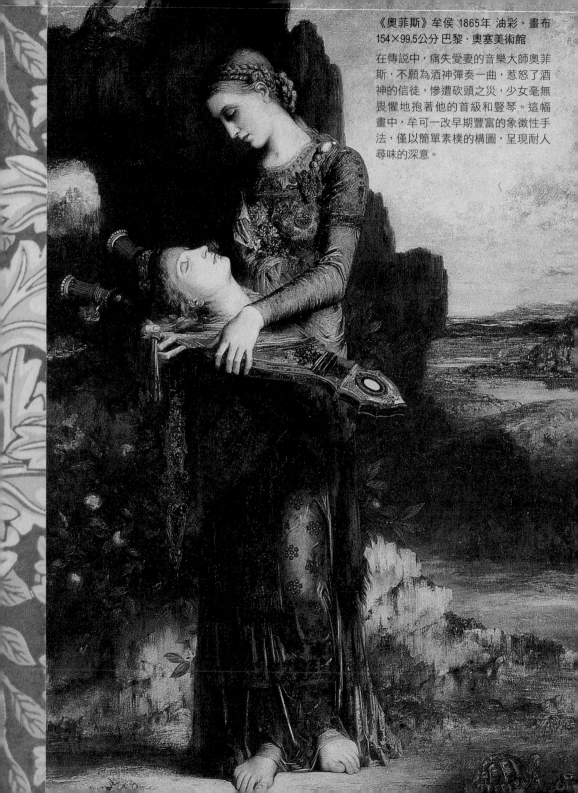

《奧菲斯》牟侯 1865年 油彩、畫布
154×99.5公分 巴黎‧奧塞美術館
在傳說中，痛失愛妻的音樂大師奧菲
斯，不願為酒神彈奏一曲，惹怒了酒
神的信徒，慘遭砍頭之災，少女毫無
畏懼地抱著他的首級和豎琴。這幅
畫中，牟可一改早期豐富的象徵性手
法，僅以簡單素樸的構圖，呈現耐人
尋味的深意。

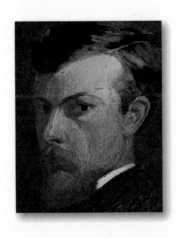

象徵主義

魯東 Bertrand-Jean Redon, 1840～1916

《自畫像》（局部）魯東
約1867年 油彩、畫布 32×25公分
巴黎·私人收藏

　　魯東生於法國波爾多，父親是移民美國的法國人，母親是路易斯安那州黑白混血的美國人，因此許多美國人認定他是道地的美國藝術家。1880年，他搬回巴黎定居，娶了卡米耶·法爾特為妻，在卡米耶的協助下，魯東才得以擺脫生活瑣事、全心創作。

　　一生中接觸的事物和朋友，深深左右魯東的創作內容，當他曾沈迷於卡米勒·柯洛的木炭畫時，迷戀黑色長達20年；當他沈迷於布里斯丁充滿狂想的銅版畫和石版畫時，無限想像力透過明暗技法馳騁於畫布；到了1886年，他的長子出生後不久夭折，死亡成為他無法停止的創作主題；後來他發現女性和花卉具有另一種美、魔力和和諧，從此創作不輟。

　　魯東生性靦腆，然而其畫作卻兼容並蓄，融合當代各家各派的風格，在不脫離客觀現實的生活中，追求充滿幻想與神祕氛圍的創作，相當符合象徵主義的本質。1890年，他開始投入粉彩和油畫的領域，創造出更新穎的表現技法，1903年，應邀參加現代藝術史上的重要展覽──紐約畫展，終於嶄露頭角。

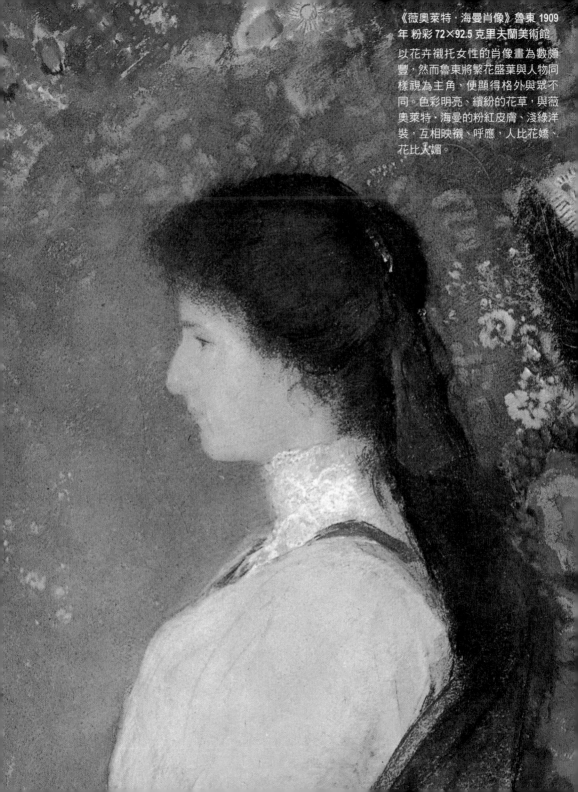

《薇奧萊特·海曼肖像》魯東 1909
年 粉彩 72×92.5 克里夫蘭美術館

以花卉襯托女性的肖像畫為數頗
豐，然而魯東將繁花盛葉與人物同
樣視為主角，便顯得格外與眾不
同。色彩明亮、繽紛的花草，與薇
奧萊特·海曼的粉紅皮膚、淺綠洋
裝，互相映襯、呼應，人比花嬌、
花比人媚。

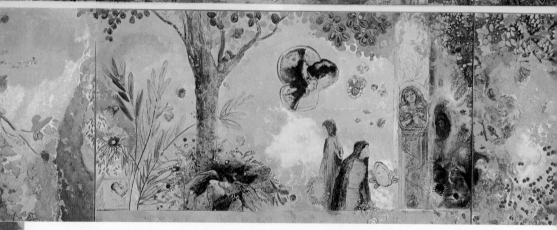

《晝與夜》魯東 1910-1911 蛋彩 200×650公分 楓弗瓦德‧修道院圖書館

《晝》與《夜》這兩幅巨大壁版畫，是魯東藝術生涯的巔峰之作，他以神祕的人像、夢幻般的景象，以及細膩多變的色彩，呈現自我建構的世界，表達對於美感、生活、心靈的渴望與期待。

VI

第六章 新藝術運動的意念

　　十九世紀末，人們身處科學技術發達的巨大變動中，內心深處卻開始感到困惑與恐懼，世紀末的畫家們，逐漸捨棄風景、肖像等創作題材，改以描繪看不見的內心世界與神祕世界，表達人們心中的不安感，形成二十世紀初的新藝術運動風潮

　　從野獸派、立體派、結構主義、新造型主義、表現主義到抽象派，都是新藝術運動意念的種種表達。

　　其中，野獸派廣納東方和非洲藝術的精神，以明亮而強烈的色彩，以及簡化的景物表達內在的情感。繼野獸派之後，立體派以球形、圓錐形、圓筒形等圖形構成物體，作品看似許多碎片放在同一平面之上。

　　而馬列維基運用圓形、長方形、三角形或正方形等幾何圖形，構成最純粹造型的絕對主義，追隨者改稱為結構主義。蒙德里安則認為幾何圖形是真正純粹的形象，是畫布上唯一能掌握的造型，試圖以水平與垂直的線條，搭配大大小小的彩色方格，呈現畫作的和諧與韻律之感，開創新造型主義。

後印象派
土魯茲─羅特列克 Toulouse-Lautrec, 1864～1901

《自畫像》土魯茲-羅特列克
1880年 紙板、油畫 40.5×32.5公分
羅特列克博物館

　　土魯茲-羅特列克生於法國南部的貴族之家，雙腿無法正常發育而變成侏儒。1882年開始習畫，後來為了遠離衣香鬢影的名流舞宴，他遷居巴黎蒙馬特區，流連於紅磨坊與小酒館之間。他以自由流暢的線條、簡單清爽的色彩，捕捉充滿動感的瞬間，卻又不掩人物的鮮活魅力。

　　紅磨坊是十九世紀末法國夜生活的縮影，繁燈落盡之後盡是苦澀與寂寞，沉醉其間的土魯茲-羅特列克，像是真實的紀錄者，以強烈而敏銳的觀察力，忠實紀錄歡樂背後的真面目。在他為紅磨坊設計的海報上，舞孃在強烈節奏下勁力熱舞，卻顯露一臉的無聊疲憊，深受大眾喜愛，開啟了海報藝術的創作先河。

　　擅長捕捉瞬間風采的土魯茲-羅特列克，採取神似隨意的畫法，背景簡單而近景豐富，流動的時間與人間的歡樂，彷彿在作品中凝結成永恆。然而，他殘缺羸弱的身體，終究無法承受日夜顛倒的頹廢生活，加上過度飲酒與忙碌工作，年僅37歲就走向人生終點。

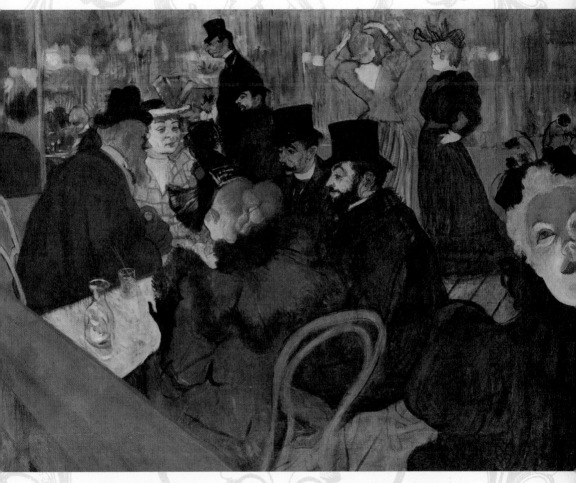

《紅磨坊》土魯茲-羅特列克 1892年 畫布、油彩 123×140 公分 芝加哥‧藝術中心

土魯茲-羅特列克以電影構圖的手法，引領人們進入紅磨坊的真實世界，右下角在鎂
光燈下變了形的青臉、紅唇，讓人聲鼎沸的紅磨坊，在歡笑快樂之中，帶著幾許詭異
和空虛。

《埃格朗蒂納小姐的舞隊》土魯茲-羅特列克 1896年 紙板、彩色粉筆、鉛筆 73×92公分
杜林·私人收藏

在淺灰黃的紙板上，以藍、白兩色勾勒出舞隊賣力舞動的實況，看似隨性的線條中，
土魯茲-羅特列克精確捕捉了每位舞者的動作與氣質，讓熱情的康康舞躍然紙上。

自成一派
慕夏 Alphonse Mucha, 1860~1939

《自畫像》慕夏
1899年 油彩厚紙 32×21公分

慕夏生於捷克摩拉維亞的貧苦家庭，從小熱愛音樂、繪畫，1877年離鄉背井遠赴維也納劇院繪製壁畫，不久卻因一場火災而黯然失業。後來，在貴族資助下，進入慕尼黑美術學院就讀，接著轉往巴黎朱利安學院深造。

在巴黎這段期間，財務資助卻意外中止，迫使慕夏以接受書籍、雜誌和月曆的設計委託維生。1895年，慕夏接受臨時的緊急委託，為巴黎紅透半邊天的歌劇女伶莎拉‧貝恩哈特，繪製一齣《吉絲夢妲》的演出海報。他採取長度超過兩公尺的窄幅格局，運用溫暖的色彩、華麗的裝飾，讓主角顯現空靈優雅、婉約動人的美感，一舉轟動全巴黎。

在舊傳統崩解、新觀念竄起的十九世紀末，將商業設計提升到藝術的慕夏，不僅開創了獨特風格，更是新藝術的象徵與佼佼者。1908年，慕夏受到民族精神強烈感召，返鄉創作一系列講述民族歷史的《斯拉夫史詩》，獻給祖國。二次大戰爆發後，德國入侵捷克，慕夏慘遭蓋世太保逮捕審訊，儘管最後獲得釋放，但歷經種種身心磨難的慕夏，不久便撒手人寰。

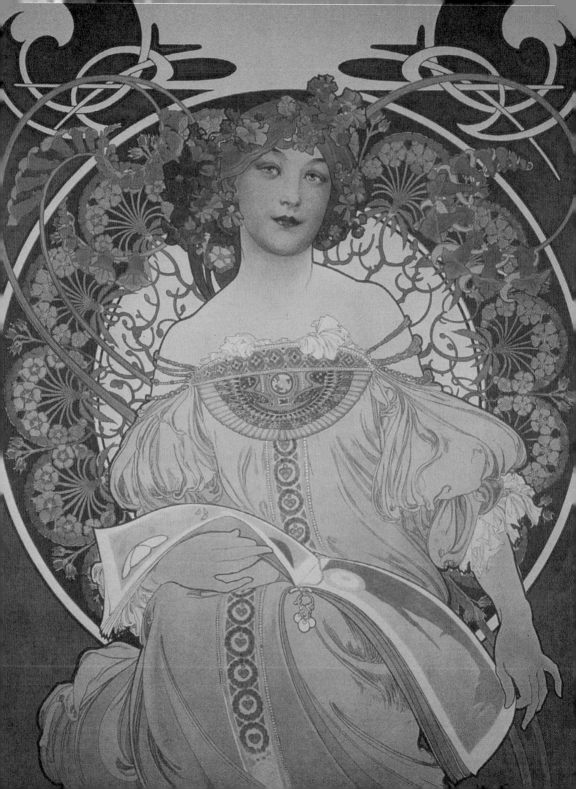

▲《斯拉夫法典》慕夏 1926年 油彩、畫布 360×440公分 捷克‧克倫洛夫古堡

一曲國民樂派音樂家史麥塔納創作的「我的祖國」，點燃了慕夏心中澎湃激昂的愛國之火，開始鑽研斯拉夫民族的史實、神話和寓言，創作了一系列《斯拉夫史詩》，這幅畫是其中一幅，描繪沙皇成為東羅馬帝國皇帝的加冕大典。

◀《綺思》慕夏 1897年 油彩、畫布 72.7×55.2公分 倫敦‧維多利亞─亞伯特美術館

慕夏以繁複而注重裝飾的設計風格，，不僅在巴黎造成一股流行旋風，更讓海報登上藝術創作之列。這幅海報無疑是其中佳作，優雅動人的女性，在複雜細緻的花卉、線條圍繞之下，越顯嬌美、高貴。

自成一派
克利 Paul Klee, 1879～1940

克利 攝於1911年

克利生於瑞士伯恩郊區，父母都是音樂家，母親伊達·弗理克是發現克利擁有藝術天分的人，始終給予他最大的支持。克利中學畢業後，便決定朝繪畫藝術之路發展，他不僅在音樂、繪畫上頗有造詣，也喜歡研究建築，在他心中波提且利《維納斯的誕生》是最完美的繪畫。

1905年克利曾經前往巴黎瞭解印象派的畫，隔年和鋼琴家莉麗·施杜芙結婚並遷居慕尼黑，且和康丁斯基等人創立「藍騎士」。克利受到表現主義、立體主義、超現實主義的影響，畫風自由、色彩奔放、線條抽象，十分難以捉摸或界定流派，他曾說他的畫就是「與線條攜手同遊」。

克利是個畫家、詩人和音樂家，畫中總是蘊含音樂的語言與優美的詩意，然而第一次世界大戰爆發之際，溫和優雅的克利亦受到徵召上戰場，幾經波折終於除役回到故鄉伯恩，歷經滄桑的克利全心投入創作，他對色彩的獨特看法與見解，成為之後藝術家追隨的標準。

《老人》克利 1922年 油彩 40.5×38公分 巴賽爾・藝術館

簡單、稚氣的線條，柔和、協調的色彩，勾勒出老人特有的神態，彷彿參透外在世界，又隱約是內在自省，透過圖像表露人心最深沈的情感，呈現比實際外貌還要真實的內心。

《死與火》克利 1940年 油彩、亞麻布 46×44公分 瑞士‧伯恩美術館

略帶一抹淺笑的蒼白臉孔，托著象徵永恆的黃色太陽，勇敢地從昏黃區域進入鮮紅地區，代表死亡是人生無可避免的過程，傳達出克利以一派輕鬆的心境，面對人生必須經歷的死亡。

222

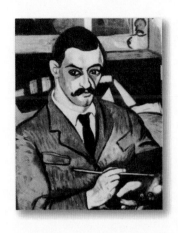

自成一派
尤特里羅 Maurice Utrillo, 1883～1955

《莫利斯・尤特里羅肖像》蘇姍娜・瓦拉頓
油彩、畫布 私人收藏

尤特里羅生於巴黎，是模特兒兼畫家蘇珊娜・瓦拉頓的私生子，小時後經常照顧他的外祖母，總是讓他喝加了紅葡萄酒或白蘭地的濃湯，這種穩定情緒的農村老辦法，卻造成他日後酗酒的惡習。18歲時，尤特里羅已經慢性酒精中毒，母親為了帶他遠離酒精，帶領他進入繪畫的世界。

儘管，繪畫依然無法幫助尤特里羅戒酒，卻帶給他生活的動力和希望，繪畫是支持他活下去的力量，幫助他擺脫內心的悲傷和寂寞。純粹自學的尤特里羅，毫不在意畫技巧與美學觀點，透過創作忠實呈現他的靈魂與天賦，第一次舉辦個人畫展，便受到大眾矚目，他的畫作更是價值不斐。

一生孤獨、憂傷的尤特里羅，對人有著嚴重的疏離感，仰賴酒精日深，甚至幾度精神崩潰、意圖自殺，直到1935年與銀行家遺孀露西・瓦洛爾・保羅爾斯結婚，終於不再喝酒、專心作畫。直到晚年，尤特里羅依然創作不輟，卻不再有靈魂，毫無任何傑出的作品，但畫作依然搶手。

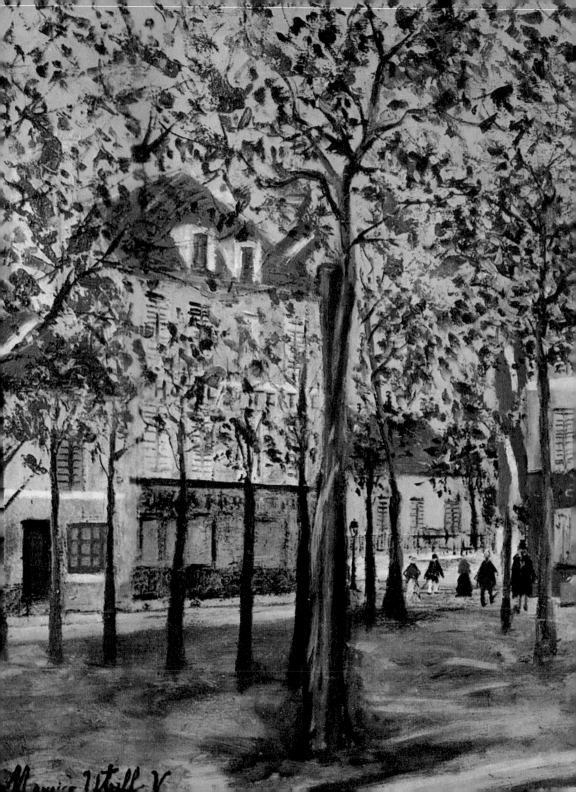

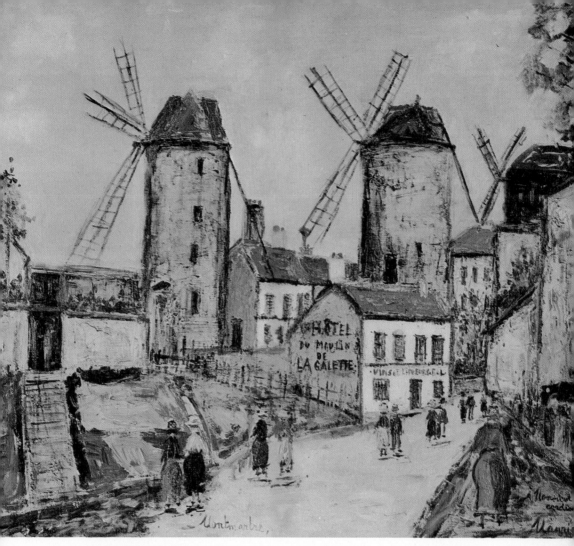

▲《蒙馬特的風車磨坊》尤特里羅 約1948年 油彩、畫布 73×93.5公分 紐約‧巴克溫收藏

此畫是瞭解尤特里羅的最佳作品,在探索城市內在時,也挖掘了自己的心靈,超越單調、平凡的主題,穿透斑駁的樓房、熙攘的街道,顯示他逐漸敞開心門、走出封閉。

◀《7月14日泰爾特勒廣場》尤特里羅 1914年 油彩、畫布 45×60公分 紐約‧私人收藏

圍繞廣場的樓房與綠樹,懸掛窗外、隨風搖曳的旗幟,遠處走入逛場的稀落人影,彷彿預告著歡慶、喧鬧的場面即將來臨,尤特里羅描繪出歡樂前孤單、寧靜的一刻,這個令人充滿了期待與幻想的時刻,使這幅畫更顯意味深長。

自成一派
羅蘭珊 Marie Lauren, 1883～1956

《自畫像》羅蘭珊
1904年 油畫 31×21公分
巴黎·市立近代美術館

　　羅蘭珊生於巴黎樹卜勒街，母親未婚生子，為人幫佣將她撫養長大，因為成長背景的關係，終其一生都在尋求才能受到認同。1903年，她進入貝爾藝術學院，認識了立體派畫家布拉克和畢卡索等人，隨後加入詩人阿波利內爾、畢卡索、德漢等人所組成的「洗滌船」，投身於前衛藝術之列。

　　羅蘭珊深受情人阿波利內爾的鼓勵、指導和讚譽，這位天才型詩人、二十世紀初最具影響力的前衛藝術指導者，是她重要的支持和力量。起初，羅蘭珊試圖從立體派和野獸派尋找契合之處，然而卻與自己的創作理念不合，最後終於透過純女性的觀點，讓繪畫轉化為人文、文化與美學的純粹線條。

　　1921年，蘇珊娜以豐富而纖細的表現力、柔和而粉嫩的色調，成功詮釋女性溫柔婉約的姿態，成為描繪女性肖像的知名畫家。到了晚年，羅蘭珊越加重視色彩和形式的處理，整個色調趨向柔和明亮，以油彩呈現近似水彩的透明和渲染效果，她的畫始終充滿神祕而美麗的氛圍。

《讀書的女人》羅蘭珊 1913年 油畫 96×77公分 私人收藏

羅蘭珊喜歡描繪美麗的女人，以簡潔的手法、粉嫩的色調，絲絲入扣地呈現女人的柔
美容貌、女人的纖纖玉手、女人的溫婉神態，展現純粹而微妙的美感與深度。

《阿波利內爾和其朋友們》羅蘭珊 1909年 油畫 130×194公分 巴黎・龐畢度中心國立
近代美術館

羅蘭珊的畫，充滿甜蜜與抒情的氣氛，這幅畫中她擷取立體派的表現方式，投注對人
物的情感與喜好，並以獨樹一格的優雅弧線造型，展現自己與立體派之間的差異。

表現主義
孟克 Munch, 1863～1944

孟克 攝於1905年

　　孟克生於挪威洛滕，童年時，母親與姐姐接連受病魔摧殘致死，精神異常的父親又總是對他暴力相向，死亡陰影成為一生無法磨滅的恐懼。接觸繪畫藝術之後，孟克一直想以畫筆抒發內心世界，將現實發生過的喜怒哀樂，轉化成線條與色彩，表達心靈的深刻體悟。

　　個性悲觀的孟克，面對不堪回首的童年、貧困交加的生活、無所依歸的情感，內心充塞著痛苦、絕望與憤怒，不斷探究生命奧祕，他一生奉行的繪畫準則，就是忠實表達內心的情感。內心潛藏種種恐懼的孟克，經常以愛情、焦慮和死亡為繪畫主題，作品中總是充滿不安與痛苦，彷彿就要墜入無底深淵。

　　孟克的作品色彩強烈、線條扭曲，總是讓人留下鮮明的印象。他在畫布或畫板上，描繪備受折磨的內心世界，常常以簡化的形象表現意念，這些消失的細節換來簡單動人的畫面，也讓他的創作充滿火焰燃燒般的情感。晚年的孟克名利雙收，終於逐漸獲得安寧平靜的生活，成為表現主義的先驅之一。

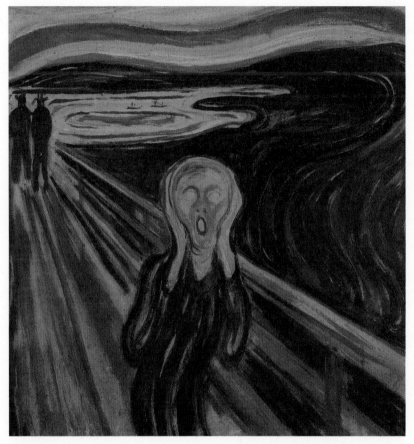

▲《吶喊》孟克 1893年 蛋彩、畫布 83.5×66公分 奧斯陸·市立藝術館孟克館

雙手緊緊摀住耳朵的人，一臉空洞、誇張的青黃臉孔，彷彿瀕臨崩潰地瘋狂吶喊，站在橋上的兩個人、扭曲變形的藍海、染成紅黃的天空，讓這孤獨絕望的吶喊迴盪、擴散到畫布之外。

◀《橋上的少女》孟克 1899-1900年 油彩、畫布 136×126公分 奧斯陸·國家畫廊

三個身穿紅白、紅、綠衣裳的少女，依靠著橋樑護欄，腳下流水彷彿無底深淵般神祕難測，周圍瀰漫著詭譎不安的氣氛，彷彿不幸之事即將爆發，一如難解的人生奧祕。

表現主義
盧奧 Georges Rouault, 1871～1958

《自畫像》（學徒）盧奧
1925年 油彩、畫布 66×52公分
巴黎‧國立現代藝術館

　　盧奧生於巴黎小別墅街51號的地窖裡，14歲成為玻璃畫家塔莫尼的學徒，後來進入希爾斯畫室修復舊彩色玻璃畫，19歲決定以繪畫為業，進入藝術學院學習，成為知名畫家牟侯的得意門生。在接連兩次爭取「羅馬獎」畫展失利後，在恩師牟侯的建議下，盧奧決定自立門戶。

　　特異獨行的盧奧，終其一生為了藝術而活，集畫家、陶瓷藝術家、版畫家和詩人於一身，從不畫地自限、墨守成規，不斷嘗試新的創作方式。深入觀察社會百態的盧奧，鍾情於描繪馬戲團中的小丑，曾以憂傷小丑為題創作了一系列作品，對於宗教題材也多所著墨，他筆下的基督形象，從受盡鞭笞、譏笑逐漸轉為救世主。

　　盧奧作品風格明確，以極粗的黑線條為框架，塗上顏色對比強烈的厚彩，歸類為野獸派並不恰當，其實較貼近表現主義。到了三〇年代，盧奧簡單而清晰的重筆彩色畫，贏得人們讚賞，為了慶祝他八十大壽，巴黎夏洛宮舉辦一場「向盧奧致敬」，辭世時，法國政府還為他舉行了隆重的國葬。

《貴族的皮耶洛》盧奧 1941
年 油彩、畫布112×71公分
哈姆‧菲利普‧勒克萊克收藏
受到彩繪玻璃的影響，粗黑的線
條與強烈的色彩，是盧奧作品的
一貫特色，身穿藍色調服飾的皮
耶洛，透散出糾結的情緒與憂慮
的氣氛，忠實反映出盧奧深沉內
斂的性情。

《莎拉》盧奧 1956年 油彩、畫布 55×42公分 盧奧畫室

盧奧的最後創作階段，捨棄了約定俗成的創作公式，依循內心的直覺詮釋作品，冀望獲得精神上的滿足。儘管大量的顏料塗層，讓畫中的人物比例失準，色彩卻益發鮮明立體，整幅作品彷彿是精緻的彩色浮雕畫。

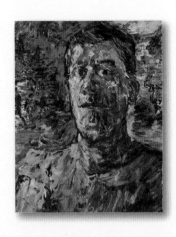

表現主義

柯克西卡 Oskar Kokoschka, 1886～1980

《一位頹廢藝術家的肖像》局部 柯克西卡
1937年 油彩、畫布 110×85公分
威廉港（蘇格蘭）·私人收藏

　　柯克西卡生於奧地利多瑙河畔的珀歐拉恩，家境貧困卻深具藝術天賦，中學畢業後憑藉裝飾藝術學校的獎學金，才得以繼續深造，約21歲開始為「維也納工作室」繪製明信片、插圖，並逐漸在藝術界嶄露頭角。拒絕因循傳統的柯克西卡，作品總是充滿新意而令人驚奇，卻引來保守人士的攻詰，輿論譁然。

　　創作初期，柯克西卡深受克林姆影響，以粗獷線條和濃厚筆觸，描繪刻畫心理的肖像畫，大戰期間創作了幾幅政治諷刺畫，表達對於社會動盪的反思，後來前往德勒斯登擔任美術學院教師時，大量研究林布蘭的作品，畫風日趨成熟。離開教職之後，柯克西卡遊歷歐洲各國，並畫下大量的風景畫。到了晚年，改以神話、宗教、歷史與文學為創作題材。

　　儘管繪畫主題不斷改變，情感纖細、敏銳而脆弱的他，總是透過強勁有力的線條、深富寓意的色調，忠實地表達潛藏內心的情感。柯克西卡的畫，充滿雄渾豪放的氣概和奇異幻想的風格，深刻地啟迪、震撼人心。

《風的新娘》柯克西卡 1914年 油彩、畫布 181×220公分 巴賽爾‧藝術博物館
柯克西卡以流動奔馳的筆觸、騷動跳躍的色彩，讓玫瑰色與淡紫色調的男女裸體，超越現實邊界、交融一體，呈現一種簡單中有豐富、濃烈中有純潔的情感。

《山色》（局部）柯克西卡 1947年 油彩、畫布 90×120公分 蘇黎世‧藝術陳列室

眷戀世界萬物的柯克西卡，透過色彩的律動表現透明感，以純淨的色彩讓畫中颳起一
道強風，酷似被狂風襲過的山景，布滿細微光影，帶領人們穿梭於山崖與蒼穹之間。

分離派
克林姆 Gustav Klimt, 1862~1918

克林姆近照 奧拉・本達攝於1908年
維也納・奧地利國家圖書館藏畫室

克林姆生於維也納，父親是黃金首飾工匠，母親是維也納歌手，家境小康卻充滿藝術氣息。1867年，克林姆進入維也納藝術學校念書，求學期間他為維也納的斯特拉尼宮裝飾頂棚，也為奧匈帝國各國家劇院裝修室內，並膺得一枚金十字勳章。1893年，克林姆退出保守、僵化的維也納藝術家協會，與一群志趣相投的藝術家創立了分離派。

克林姆熱愛古埃及和拜占庭的藝術，以魔幻的圖樣紋裝飾與繁簡的幾何圖形，營造出充滿璀璨華麗的異國情調。他的作品肆無忌憚地描繪情慾，具有強烈的象徵性與裝飾性，人們稱之為「世紀末的華麗」，見證了奧匈帝國殞落前的極度奢華與恣意頹廢。

克林姆創作分成三個階段：第一階段以古典神話為題材，展現細膩典雅的風格；第二階段濃重而神聖的金色成為作品基調，並飾以螺旋、格子或藤狀圖形，展現春光無限的情慾；第三階段他捨棄金色，回歸強調自然的藝術風格。1918年，克林姆不幸病逝維也納，同年奧匈帝國也瓦解走入歷史。

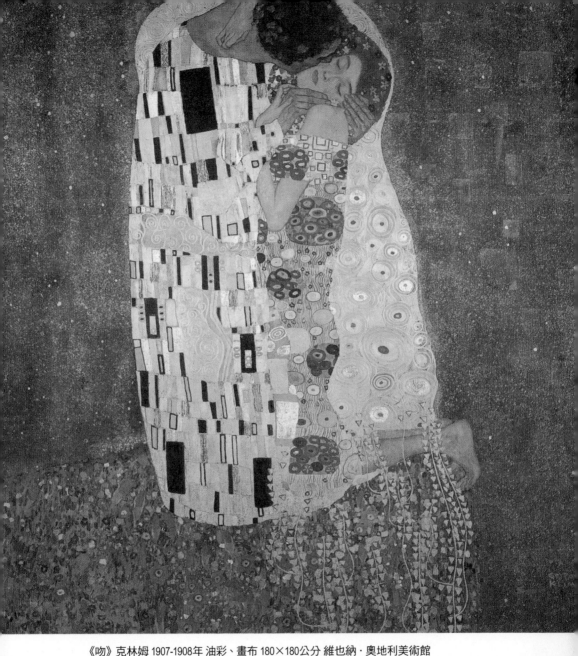

《吻》克林姆 1907-1908年 油彩、畫布 180×180公分 維也納·奧地利美術館

濃重而神聖的金黃色及強烈的情慾,是克林姆不斷重複的兩個主題,這幅畫中,以交
纏親吻的男女、裝飾性強烈的背景,呈現難以捉摸的溫柔、悲哀、恐懼、喜悅、信賴
等細微情感。

《處女》克林姆 1913年 油彩、畫布 190×200公分 布拉·國立博物館

七個女孩的身軀，交錯成絢麗的夢幻花園，在母親子宮般的空間裡，少女們藉著愛
欲激盪的愛情遊戲，逐漸體悟自己的感官、情欲正在甦醒，這也是克林姆對於「生
命」、「成長」、「性」與「愛」的感受與思維。

野獸派
波納爾 Pierre Bonnard, 1867-1947

皮耶‧波納爾 攝於1945年

　　波納爾生於巴黎市郊，從小就熱愛繪畫，尤其偏愛室內風景。

　　1887年，取得法律學位之前，毅然決然改念美術，成為活躍一時的裝潢設計師、版畫家和設計家。生活簡樸、酷愛現實的波納爾，是擅長駕馭色彩的野獸派畫家，透過平凡的表象或頗具諷刺意味的形象，展現精神價值與靈性世界。

　　波納爾在有限卻豐富的景深中，巧妙地鋪排日常生活的縮影，空間層次立體鮮明、顏色調配恣意奔放，洋溢著絕對的自由、欣悅的心情。擅長描繪室內景象的波納爾，以超越傳統的透視法，利用窗戶納入更多的風景與光線，或運用鏡子反射出更多的景物，產生「畫中畫」效果來延伸景深。

　　在日常生活景象之外，裸女也是波納爾的主要題材，他不刻意誇示女性的身體，致力捕捉女性動態的瞬間，呈現出嫺靜、曲線、綷約、嫵媚的女體之美。波納爾的模特兒、生活重心與藝術創作來源，完全圍繞著妻子瑪爾特，1942年妻子去世後，他的心扉也隨之緊閉。

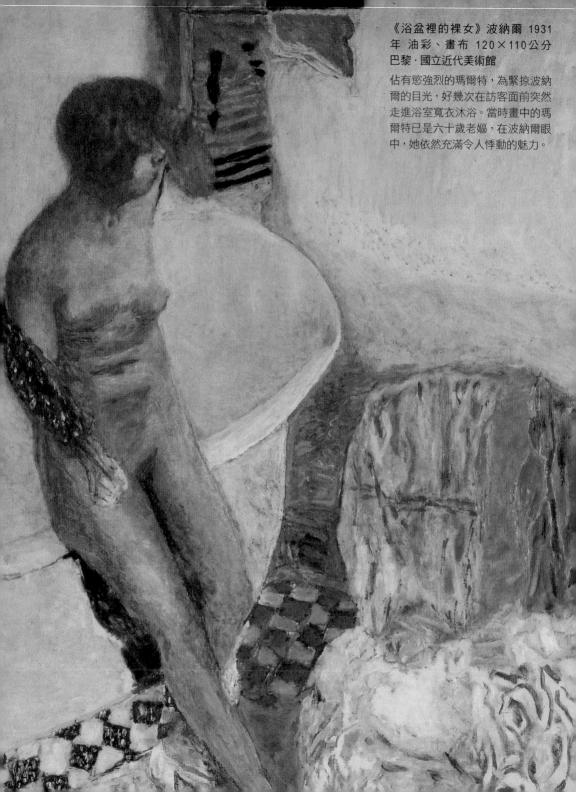

《浴盆裡的裸女》波納爾 1931
年 油彩、畫布 120×110公分
巴黎‧國立近代美術館

佔有慾強烈的瑪爾特,為緊掠波納
爾的目光,好幾次在訪客面前突然
走進浴室寬衣沐浴。當時畫中的瑪
爾特已是六十歲老嫗,在波納爾眼
中,她依然充滿令人悸動的魅力。

《窗外種著含羞草的工作室》波納爾 1939-1946年 油彩、畫布 125×125公分 巴黎·現
代美術館

波納爾以線條創造景深，並隨心所欲地調配色彩，營造出窗外畫中畫的效果。遠方漸
層變化的藍色天空、櫛次鱗比的紅白房屋、綴點其間的藍綠樹木、大片鋪陳的黃色花
海，與窗內一道橘黃色調的牆相互調和呼應。

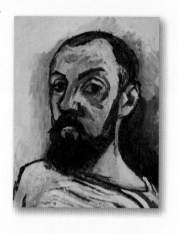

野獸派
馬諦斯 Matisse, 1869～1954

《自畫像》馬諦斯
1906年 油彩、畫布 55×46公分
哥本哈根‧國家藝術博物館

　　馬諦斯生於法國北部，原本在律師事務所任職，1890年在養病期間發現了繪畫興趣，師承牟侯。

　　1905年，在巴黎秋季沙龍推出聯展，馬諦斯突破傳統，讓顏色從配角躍昇為主角，線條則變成輔助的地位，批評家認為他的色彩簡直就像野獸般狂放，於是野獸派之詞不逕而走。

　　牟侯主張色彩應該被思索、沉思與想像，馬諦斯膺服老師的信念，以解放色彩為創作主題，他不推疊顏色，讓純粹的顏色自行起舞，不以雜色扭曲色彩。將顏色視為表現工具的馬諦斯，同時嘗試色塊夾雜迭起，以對比強烈、繽紛亮麗的色彩，將人們習以為常的物品轉為陌生。

　　雖然在法國飽受批評，卻受到國外藝術愛好者的高度關注，於是馬諦斯漸漸受到重視，成為當代最偉大的畫家之一。終身沈溺於色彩實驗的馬諦斯，不斷嘗試各種組合和方式，創作出綺麗的彩色世界。第二次世界大戰時，與妻子分居的他，循著高更足跡遠赴大洋洲旅行，住在法國的妻女卻慘遭德國蓋世太保逮捕，後來馬諦斯避居法國小村莊文斯，直到老死。

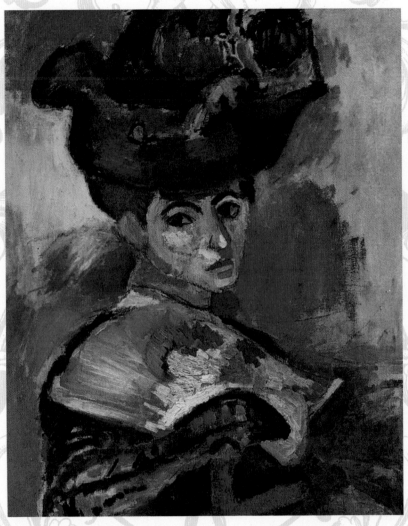

《戴帽的女人》馬諦斯 1905年 油彩、畫布 80.6×59.7公分 舊金山美術館

馬諦斯的妻子艾米麗,是品味不凡的帽子店老闆娘,在馬諦斯的筆下化身為豔光四射
的女人,紅褐色的頭髮、五彩斑斕的臉龐、絢麗多采的服裝、華麗至極的帽子,當時
人們驚呼:「簡直是野獸出籠!」

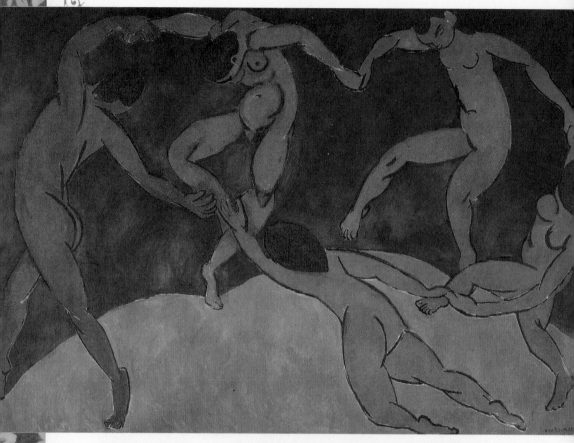

《舞蹈》馬諦斯 1909-1910年 油彩、畫布 260×391公分 列寧格勒·俄米塔希博物館

此畫靈感來自古典雕塑，主要緬懷神話世界的黃金時代，海一般的藍、大自然的綠，讓
充滿動感的朱紅色身軀，盡情舞動狂野奔放的原始節奏，色彩的力量深深震撼人心。

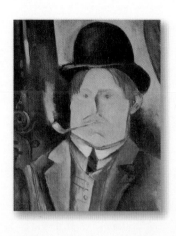

野獸派
烏拉曼克 Maurice de Vlaminck
1876年～1958年

《自畫像》烏拉曼克 1911年
油彩、畫布 73×60公分
喬治‧龐畢度藝術中心

　　烏拉曼克生於巴黎，父親是小提琴教師，母親是鋼琴教師，但是他卻熱愛自行車運動，一心想成為職業賽車手，直到20歲才放棄夢想，在夜總會參加樂隊演奏和教授小提琴維生。1900年，結識畫家安德烈‧德安，才開啟對繪畫藝術的熱情，1901年，參觀了一場梵谷作品回顧展後，決定以梵谷為師。

　　烏拉克曼自認為是內心溫柔又滿腔熱情的野蠻人，是經常出入鄉村小酒館的混世魔王，他的畫也如其人，摒棄印象派的「科學」描繪手法，不僅以調色刀和手指塗布顏料，甚至直接將顏料擠到畫布上，盡情揮灑創作的熱情，是色彩濃烈的野獸派一員。

　　1914年第一次大戰爆發，烏拉曼克接受徵召入伍，藝術創作因此暫時中斷。然而，三年後他依舊重回繪畫領域，不再盲目追隨流行畫風起舞，繪畫風格逐漸鮮明、成熟。1940年到1944年，德國占領法國期間，僥倖存活的他持續不懈地創作，晚年終於獲得官方榮譽獎章的肯定。

▲《布日瓦勒村》烏拉曼克 1906年 油彩、畫布 90×118公分 杜林・私人收藏

四處揮灑的紅、綠，恣意塗抹的藍、黃，形成鮮明的對比，彷彿是一首色彩交響樂曲，讓樸實無華的村莊一景，頓時充滿飽滿的活力，顯露烏拉曼克天真稚氣的一面。

▶《花瓶》烏拉曼克 約1930年 油彩、畫布 40×33公分 米蘭・穆蒂收藏

印象派熱衷於描繪真實生活時，始終屈居二流藝術形式的靜物畫，一躍成為主流藝術，烏拉克曼追隨梵谷的靜物畫風格，賦予瓶中花卉斑斕絢麗、充滿活力、滿溢激情的形象，擁有永不褪色的生機。

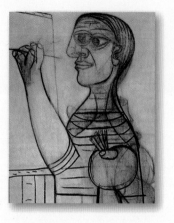

立體派
畢卡索 Pablo Picasso, 1881～1973

《畫布前的藝術家》（自畫像）畢卡索
1938年 炭筆、畫布 130×90公分
巴黎‧畢卡索博物館

畢卡索生於西班牙馬拉加，幼年就散發難掩的藝術光華，17歲左右已經嫻熟精湛的繪畫技法，並經常與前衛派藝術家們激辯人道主義和象徵主義。20歲前後，畢卡索開始與法國文化界保持密切往來，之後四處旅行接觸到羅馬時期的雕塑品，並受野獸派領袖馬諦斯的影響，對非洲原始藝術產生興趣。

從藝術沃土汲取養分的畢卡索，認為繪畫不只是呈顯現實的表象，或是描繪虛幻的意境，而是透過畫家的認知和情感，客觀抒發對某事或某物的感觸。他運用強烈而明亮的色彩，強調悲傷而哀戚的情感，並採取靈活多變、層層分解、雄渾有力的平面造型，拆解具體形象結構、再隨心所欲組合，開創了立體主義。

然而，畢卡索永遠保持異乎尋常的巨大魅力和熱情，不僅是立體派的發軔者，更以豐沛的藝術天才，遊刃有餘地集各種畫派、風格之大成，創作許多經典之作，讓大家趨之若鶩地研究他的作品，成為藝術史上無人能取代的畢卡索。

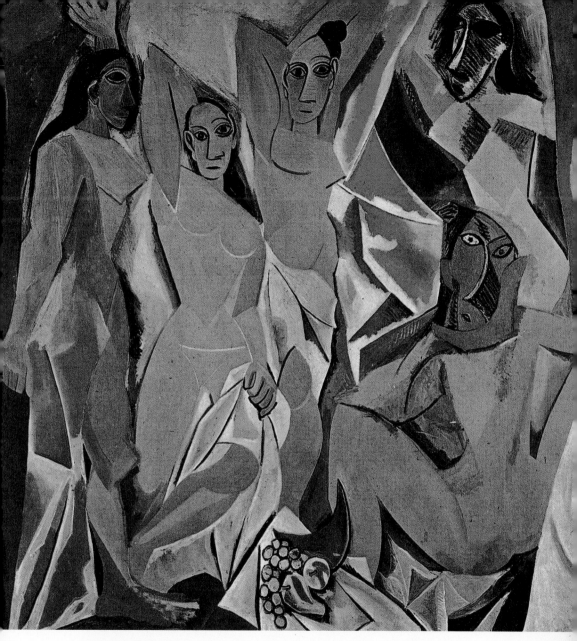

《亞威農的姑娘》畢卡索 1907年 油彩、畫布 244×234公分 紐約‧現代美術館
這幅畫，先將裸體女性分解變形，再依照自己的想法，重新建構、組織成幾何立體形
態，更採取非洲原始藝術中的元素，讓畫面充滿渾厚而神祕的氛圍，讓人們深刻體藝
術精神與原始力量。

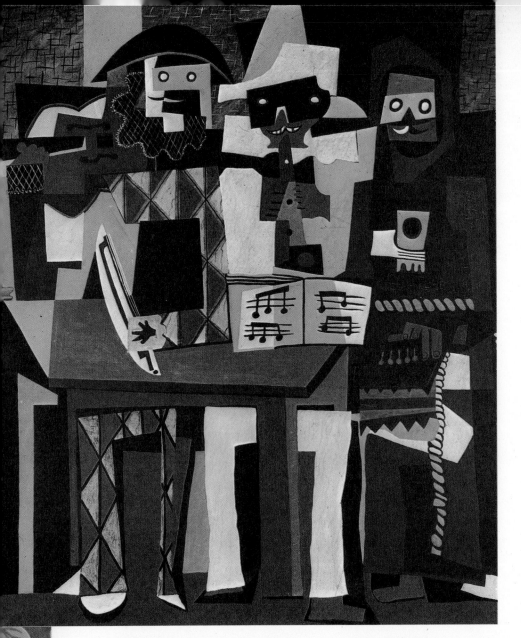

《三個樂師》畢卡索 1921年 油彩、畫布 203×188公分 美國・費城美術館

從1901年開始，畢卡索不斷以小丑為創作主題，這幅畫是登峰造極之作，以裂開色塊拼湊出來的人物，充分呈現小丑的苦澀、無奈與悲傷，不僅展示了立體主義，更淋漓盡致地發揮抽象手法。

立體派
布拉克 Georges Braque, 1882-1963

布拉克 攝於1958年

　　布拉克生於塞納河畔阿金特耶的一個漆工家庭，父親和祖父都是業餘畫家，耳濡目染之下，自幼便對繪畫產生濃厚興趣。原本他是一個專注於黯沈色系的印象派畫家，1905年參觀秋季沙龍之後，畫風逐漸轉向野獸派，之後認識畢卡索並共創歐洲抽象藝術的流派──立體主義。

　　分析布拉克和畢卡索在立體主義時期的作品，不僅繪畫風格非常接近，所選題材也十分相似，以致畫作擺在一起時，難以辨認到底為孰人執筆，在藝術史上是極為罕見的現象。第一次世界大戰結束之後，布拉克退伍重執畫筆，畫風脫離立體主義的刻板樣式，改以輕描淡寫的形式、樸素協調的色彩，呈現和諧平靜之美。

　　布拉克晚年深受病痛之苦，仍然竭力創作一系列的抒情風景畫和飛翔的鳥，在生命的最後十年，減少繪畫創作致力於詩集的注解，1963年8月於巴黎辭世。儘管，布拉克生前倍受尊崇，但他依舊保有一貫的冷漠淡然和默默寡言。

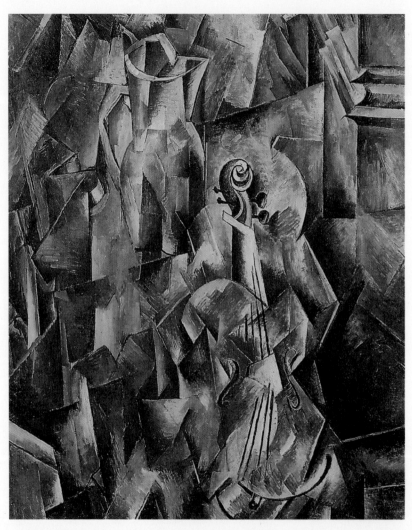

《小提琴與罐》布拉克 Violino e Brocca 1909-1910年 油彩、畫布 117×73.5公分 巴塞爾美術館
布拉克受到塞尚以圓錐體、圓柱體、球體等表現物體影響，放棄野獸派奔放的色彩，
改以土黃、淺綠、灰描繪幾何造型的畫面，並將他最喜歡的音樂與樂器，以自由奔放
的形式裂解、重組。

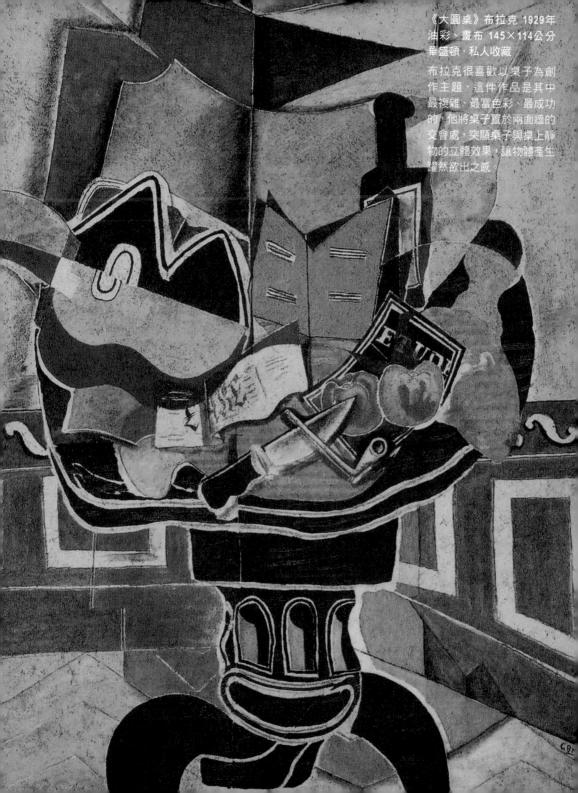

《大圓桌》布拉克 1929年
油彩、畫布 145×114公分
華盛頓‧私人收藏

布拉克很喜歡以桌子為創
作主題，這件作品是其中
最複雜、最富色彩、最成功
的。他將桌子置於兩面牆的
交會處，突顯桌子與桌上靜
物的立體效果，讓物體產生
躍然欲出之感。

立體派
雷捷 Fernand Leger, 1881～1955

《自畫像》雷捷 1905年
油彩、畫布 28×23公分
巴黎·阿德里安·麥格夫婦收藏

　　雷捷生於諾曼第地區阿讓當的
一戶農家，由於父親早逝，在母親和舅舅撫養之下長大，16
歲左右成為建築學徒謀生，之後前往巴黎擔任建築繪圖員，
陸續認識許多藝術家，開始繪畫創作之路，並使立體主義成
為當代藝術的主流之一。

　　雷捷的藝術探索過程中，不斷以幾何圖形和線條造型描
繪人物與空間，當第一次世界大戰爆發後，他在戰場上看到
一個色彩消逝的殘酷世界，退役之後開始描繪見證時代悲劇
的戰友與武器。1940年代，美國大都會的活耀節奏、斑斕色
彩，深深擄獲熱愛創作的雷捷。

　　藝術才華出眾的雷捷，活躍於各個藝術領域，包括雕
塑、壁畫、石版畫、鑲嵌畫，甚至芭蕾舞、電影布景都有他
的創作蹤影。他對人生始終抱持著樂觀開放的態度，儘管創
作生涯中的最後十幾年中，單純追求更加真實的繪畫語言，
雖然缺乏重大的創新與突破，創作素材卻更貼近市井小民。

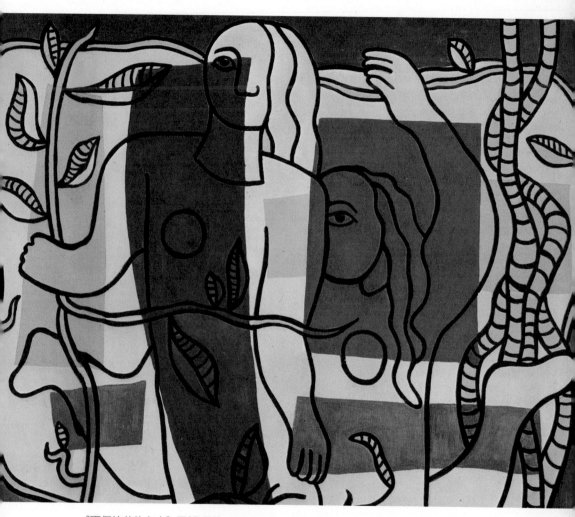

《兩個持花的女人》局部 雷捷 1946-1950年 油彩、畫布 130×162公分 巴黎‧路易絲‧
萊里畫廊

這幅新鮮古怪的畫作，打破人們既定的抽象與具象看法，自由奔放的構圖，以紅、
黃、藍、綠等色塊，和以黑色描繪的清晰人物線條相互穿插、交疊，創造一種獨特的
韻律感和空間感。

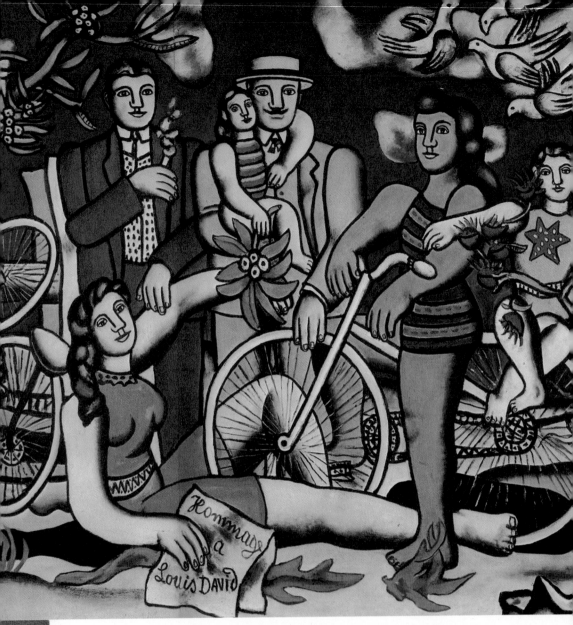

《消遣，向路易・大衛致敬》雷捷 1948-1949年 油彩、畫布 154×185公分 巴黎・現代藝術館

十八世紀末，法國畫家大衛為推動民主革命而遭殺害的馬拉，留下了一幅致敬之作，雷捷仿效大衛讚頌英雄的方式，肯定努力為自己尋求幸福的普羅大眾，就是令人敬佩的新英雄。

新造型主義
蒙德里安 Piet Cornelis Mondriaan,
1872～1944

《自畫像》蒙德里安 1918年
油彩、畫布 88×71公分
海牙市立美術館

　　蒙德里安生於荷蘭烏特勒支附近的阿麥斯福，從小在熱衷繪畫的父親和身為畫家的叔叔薰陶下，17歲取得小學繪畫教師證書，20歲獲得中學繪畫教學資格，並進入阿姆斯特丹美術學院。在洋溢十七世紀荷蘭繪畫傳統風格的初期作品中，已隱約可見象徵主義、印象主義及表現主義的影響。

　　1909年，蒙德里安畫作在阿姆斯特丹市立博物館展出，卻飽受嚴厲批評，他於是離開傷心地前往巴黎，不斷在作品中尋求「人的徹底解放」，將具有嚴謹規律的物象，轉化成為最簡單的抽象符號。為了宣告繪畫風格的轉變，蒙德里安將舊名Mondriaan刪除一個a，簡化成現在眾所皆知的Mondrian。

　　1917年和友人正式成立「風格派」，創辦了《風格》雜誌，致力闡述「新造型主義」。1924年風格派發起人之一都斯柏格，企圖將斜線納入以縱橫構圖的風格派，忠於自己的蒙德里安毅然決然離開，堅持著只有水平與垂直線條的構圖，成為幾何抽象派的先驅。

《藍、灰和粉紅色的構成》蒙德里安 1913年 油彩、畫布 88×115公分 奧特盧‧庫拉－
穆拉國立美術館

這是蒙德里安描繪建築物的系列作品之一，縱橫交錯的線條，使畫面產生些微的顫動
感，而色彩的濃淡變化，令顫動感更加強烈鮮明。彷彿空間不斷向外擴散，線條與色
彩消失在畫幅的四邊，最後與光線融為一體。

《百老匯爵士樂》蒙德里安 1942-1943年 油彩、畫布 127×127公分 紐約・現代美術館
蒙德里安晚年受到美國文化的衝擊，以夾雜紅、藍、灰色調的粗寬黃色線條，取代慣
常用來切割畫面的粗黑線條，以豐富多變的色彩，表現鮮明的顫動感與節奏感，更在
畫中表達強烈的情感。

奧費主義
庫普卡Kupka, 1871～1957

《自畫像》庫普卡
1905年 油彩、畫布 65×65公分
布拉格‧納羅德尼畫廊

　　庫普卡生於東波希米亞小鎮奧波奇諾，祖先是來自奧匈帝國的移民，18歲進入布拉格美術學院，後來又到維也納美術學院就讀，眼界、見識長足大增，也逐漸累積知名度。24歲時，他移居巴黎，以繪製插圖賺取微薄的酬勞，他從不覺得出版社的委託無聊乏味，反而從畫插畫中得到無限樂趣。

　　1910年以後，庫普卡自創「奧費主義」這個名詞，奧費主義徹底擺脫現框架，運用抽象的形與色創造律動的畫面。1921年，庫普卡在巴黎聚辦個人畫展，終於贏得藝術界遲來的尊重與關注，然而他的財務與身體狀況連連，創作銳減、畫風丕變，開始以機械為題材，並加入音樂元素。

　　1940年大戰爆發，庫普卡完全停止創作，直到戰爭後期，布拉格為庫普卡舉辦一個大型回顧展，才讓他重燃創作熱情。庫普卡身處藝術運動爭鳴的年代，熟諳印象主義、野獸主義、立體主義、未來主義、達達派、超現實主義、普普藝術等眾家畫派，卻不往任何一派完全靠攏。

《色彩》庫普卡 1916年 油彩、畫布 65×54公分 紐約‧古根漢博物館

這幅充滿肉慾色彩的畫作，頭部輕伏在手臂上的裸體，呈現扭曲的奇異姿態，背部與腹部連成一氣，如花朵盛開般張啟的雙腿之間，則是象徵生命的太陽。庫普卡在這幅畫中，埋下邁向非幾何圖形曲線創作的伏筆。

《樂曲》庫普卡 1936年 油彩、畫布 85×93公分 巴黎·現代美術館

庫普卡將自己熱愛的機械與爵士樂元素，融入繪畫創作之中，在這幅畫中，他以軸、
齒輪與齒桿的組合，營造出一種機械運作的聲音感，從中心點迸射而出的燦爛光澤，
形成一種音樂般的節奏與韻律。

絕對主義
馬列維基 Kasimir Malevich, 1878～1935

《自畫像》（壁畫習作）馬列維基
1907年 蛋彩、紙板 69.3×70公分
列寧格勒・俄國博物館

　　馬列維基生於基輔，是波蘭人的後裔，儘管童年缺乏良好的教育，但是他天資聰穎又愛好閱讀。1896年，全家搬到庫爾斯克定居時，他著迷於自然主義，常與業餘畫家們到大自然寫生，19歲終於如願進入基輔藝術學校。1905年，俄國爆發十月革命，身在莫斯科的馬列維基加入革命行列，成為左派藝術家。

　　從未受過正統繪畫教育的馬列維基，繪畫風格開始於嚴格的寫實訓練，早期師法塞尚、梵谷、高更等印象派畫家的構圖手法，並受到波納爾等野獸派純色調的影響，接觸立體主義之後，演變成抽象的立體結構、未來主義，最後主導與表現主義抗衡的絕對主義，強調以抽象幾何構成無關情感的畫面。

　　1921年，馬列維基放棄繪畫，開始追求三度空間的雕塑建築設計，全心投入於教學與著作，不僅探討現代藝術運動史及藝術本質，更極力宣揚透過象徵符號描繪直接感受的絕對主義，對現代的繪畫、商業設計、建築設計影響深遠。

▲《黑方格》馬列維基 1913年 油彩、畫布 106.2×106.5公分 列寧格勒·俄國博物館

馬列維基以這一幅畫,向世界宣告絕對主義的新理念,引起俄國藝術界一陣模仿旋風。1935年,人們將這幅作品列於他的送葬隊伍之中,向這位嚴肅探索藝術界的畫家,獻上至高的敬意。

▶《複雜的預感:身著黃衫半身像》馬列維基 1928-1932年 油彩、畫布 99×79公分 列寧格勒·俄國博物館

身穿黃襯衫的男子,留著大鬍子的空白臉龐,彷彿木頭人般站著,在四條色帶構成的土地,以及藍色漸層的天空印襯下,充滿批判之意與悲壯之情,顯現馬列維基對社會的不滿情緒與抗議意味。

僑派
克爾赫納 Ernst Ludwig Kirchner,
1880～1938

《穿著軍裝的自畫像》克爾赫納
1915年 油彩、畫布 68×60公分
奧柏林‧艾倫藝術紀念館

　　克爾赫納生於巴伐利亞小鎮阿沙芬堡，從小就喜歡繪畫和素描，少年時期更是著迷於杜勒的作品，最後在父親要求下前往德勒斯登技術學校學習建築。期間，克爾赫納曾前往慕尼黑的藝術學校學畫，瞭解有關形象藝術的一切，並深刻探討印象主義繪畫和著技法。

　　1905年，一群深受非洲原始文化藝術影響的藝術家，以克爾赫納為首創立了「橋社」，摒棄文明社會的僵硬規範，透過激進手法表現古拙的原始風貌。克爾赫納以剛勁有力、不拘形式的筆觸，深刻描繪生活在現實世界的人們，揭露人心的陰暗面。

　　第一次世界大戰期間，克爾赫納接受徵召入伍之後不久，竟然罹患精神上的疾病，後來又遭遇嚴重車禍以致癱瘓。身體上的病痛，精神上的抑憂，加上創建藝術學校的夢想始終無法付諸實現，1938年克爾赫納終於完全崩潰，舉槍自盡。

《沐浴的裸體女人》克爾赫納 1908-1909 油彩、畫布 奧芬堡．私人收藏
克爾赫納以極度冷酷的方式表現裸體，看似隨意塗抹、一揮而就的粗獷
之作，其實是以最直接、強烈而誇張的方式，宣洩內心澎派洶湧的感受，
迥異於一般藝術家竭力呈現的裸體之美。

《馬戲團演員》克爾赫納 1914年 油彩、畫布 200×150公分 聖路易‧莫頓‧D‧梅收藏

透過螺旋狀的構圖，狂暴的力量彷彿迎面襲來，在這幅畫中，克爾赫納為了再現馬戲團的絢麗場景，以巧妙的表現技法，突顯畫中人物的活力，並表現自己的藝術觀點。

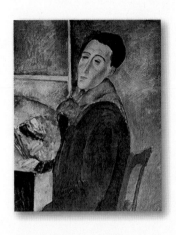

巴黎畫派
莫迪里亞尼 Amedeo Modigliani,
1884～1920

《自畫像》莫迪里亞尼
1919年 油彩、畫布 100×65公分
聖保羅‧私人收藏

　　莫迪里亞尼生於義大利比薩附近的港市，父母都是猶太名門望族之後，從小就受到良好教育和照顧，年幼時卻接二連三罹患肋膜炎、傷寒、結核病等，因此放棄學業進入藝術學習班，22歲前往心所嚮往的藝術之都巴黎，然而，他卻逐漸迷失在頹廢的藝術家生活之中。

　　1914年，歐洲捲進戰火的同時，他火熱地愛上英國女詩人畢特麗斯‧里斯廷斯，開始致力於繪畫創作，融會以往研究過的古代藝術、原始藝術、立體主義、文藝復興的古典主義，透過柔和而素雅的色彩表現出來。追求完美的莫迪里亞尼，幾乎銷毀大部分的作品，僅僅留下生前最後幾年的創作。

　　莫迪里亞尼遺留下來的幾乎都是肖像畫和裸體畫，張張突顯人的個別性與多樣性，淋漓盡致地呈現人性與靈魂。單色無瞳孔的眼睛、一抹神祕的微笑，讓他的人像充滿蠱惑般的神情，成為二十世紀中最生動、最具感染力的藝術作品。然而，莫迪里亞尼的生命卻猶如流星劃過天際，36歲即死於肺結核。

▲《躺著的裸體》莫迪里亞尼 約1917年 油彩、畫布 60×92公分 米蘭‧私人收藏
莫迪里亞尼採取全暴露式的情慾畫法，以極度寫實的手法，描繪出超乎尋常的裸體。
鮮豔的紅唇、深邃的眼眸、明亮的肌膚，慵懶而性感的軀體，無聲地魅惑人心。

◀《黑領結的少女》莫迪里亞尼 1917年 油彩、畫布 65×50公分 巴黎‧私人收藏
一生畫人無數的莫迪里亞尼，最欣賞的女性類型是纖瘦、嬌弱而蒼白，他所有人物畫
裡的最重要特點是：沒有眼珠子，呈現空洞而深不可測的神祕感。

VII
第七章 現代藝術的變奏

　　第一次世界大戰爆發後，世界各地產生巨大變動，也為藝術界帶來莫大的衝擊。經歷動盪、流離的藝術家們，對於緊繃、詭譎的社會氣氛提出反動，創造了反戰、反藝術、反現代生活的「達達主義」。然而，當他們破壞藝術、嘲弄藝術時，卻為藝術開啟了新的途徑與可能性。

　　繼達達主義之後，受到佛洛伊德潛意識學說影響的超現實主義興起，反對一切的傳統觀念與現實思維，從生與死、過去與未來、真實與幻想的角度，探索潛在意識的絕對真實，並透過奇幻、缺乏邏輯的作品，竭力呈現潛意識的世界，進而激起抽象表現主義的誕生。

　　第二次世界大戰之後，把生活事物、大眾文化帶進藝術世界的「普普藝術」，在美國大放光采並蔚為潮流，世界的藝術中心也從法國轉至美國。儘管有人認為普普藝術是廉價、媚俗、粗鄙的模仿之作，但是也有人認為普普藝術是反叛藝術、嘲諷大眾的批判之作。

　　現代藝術家在前人遺留下來的創作沃土上，展開一波波形式、色彩、精神的藝術革命，將二十世紀之後的藝術世界，領向繽紛多元的寬闊境界。

達達主義
杜象 Marcel Duchamp, 1887～1968

杜象 1966年 雷溫斯基攝

　　　　　　　杜象生於布蘭維爾，15歲開始
　　　　　　以畫布和畫筆探索印象派，高中畢
業之後移居巴黎。1907年到1913年之間，是他奠定藝術基礎
的重要時期，縱使受到野獸派、塞尚、立體主義的影響，他
卻不盲從、不拘泥於特定的藝術形式，成為二十世紀初最叛
逆的藝術家。

　　杜象認為真正的藝術並非說明現實，而是現實的一部
分，一件藝術品無法由藝術家獨立完成，必須透過觀賞者的
詮釋與體會之後，才能成為完整的創作。永遠抱持懷疑精神
的杜象，不斷發表各種反藝術的前衛論調，不斷探索創作領
域的新潮遊戲，是提倡突破傳統的「達達主義」代表之一。

　　在開拓藝術的過程中，杜象竭盡所能地嘲弄藝術，並顛
覆生活「現成物品」的名稱與用途，賦予嶄新的藝術意義與
觀念。儘管他的行為遭到非議，卻激發大眾重新思考藝術的
本質、創作的定義、美醜的觀念，成為影響二十世紀藝術發
展的重要觸媒。

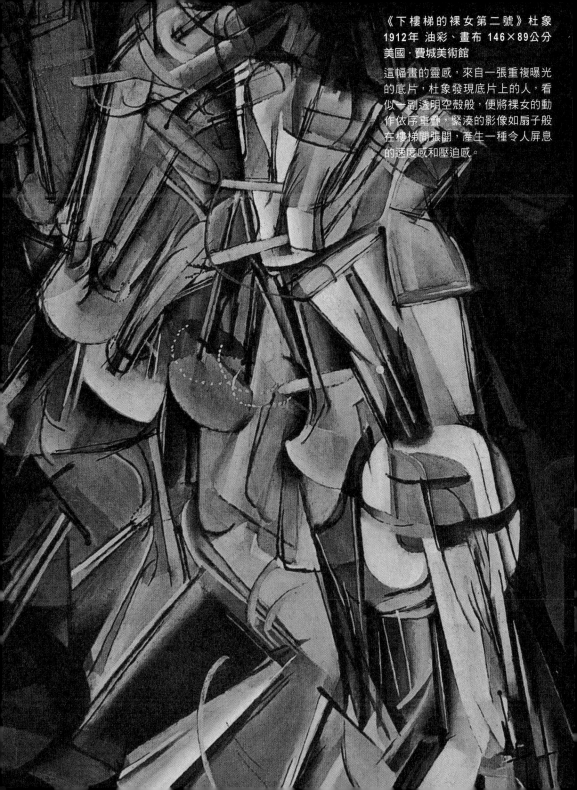

《下樓梯的裸女第二號》杜象
1912年 油彩、畫布 146×89公分
美國·費城美術館

這幅畫的靈感,來自一張重複曝光
的底片,杜象發現底片上的人,看
似一副透明空殼般,便將裸女的動
作依序重疊,緊湊的影像如扇子般
在樓梯間張開,產生一種令人屏息
的速度感和壓迫感。

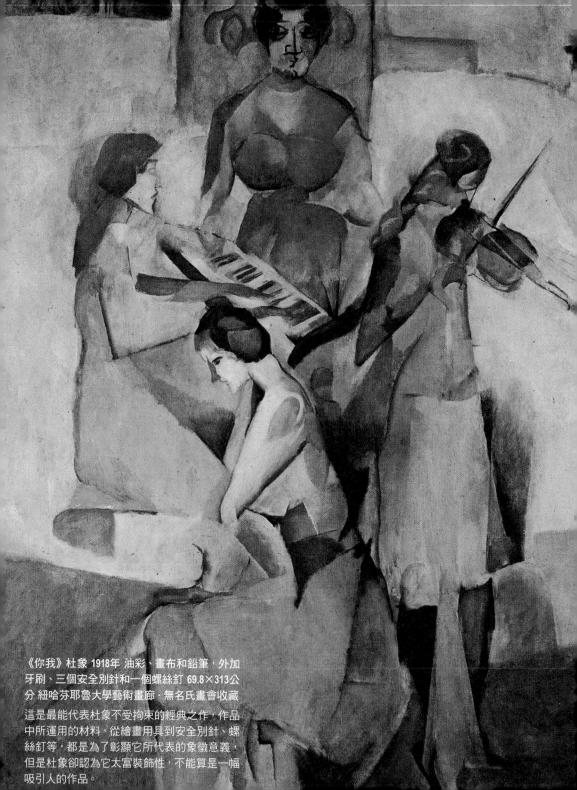

《你我》杜象 1918年 油彩、畫布和鉛筆，外加牙刷、三個安全別針和一個螺絲釘 69.8×313公分 紐哈芬耶魯大學藝術畫廊．無名氏畫會收藏

這是最能代表杜象不受拘束的經典之作，作品中所運用的材料，從繪畫用具到安全別針、螺絲釘等，都是為了彰顯它所代表的象徵意義，但是杜象卻認為它太富裝飾性，不能算是一幅吸引人的作品。

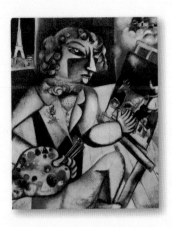

超現實主義

夏卡爾 Marc Chagall, 1887～1985

《七個指頭的自畫像》夏卡爾
1912-1913年 油彩、畫布 126×167公分
阿姆斯特丹·市立博物館

　　夏卡爾生於俄羅斯維臺普斯克的猶太貧民區，少年時期決定學畫，卻直到21歲左右才真正感受到繪畫的樂趣，當時俄國興起一股求新求變的風潮，尤其是法國的象徵派、野獸派、立體派等蔚為風尚。1910年，夏卡爾投身巴黎，接受現代藝術的洗禮。

　　夏卡爾的作品充滿奇幻風格，他的畫並非眼睛所見的現實重組，而是回憶片段與當下激情的排列組合，是描繪心靈的投射與反應。他運用景色的重疊和交叉的技法，熟練地處理構圖和色彩，以充滿詩意、浪漫與憂傷的畫面，表達對故鄉的眷戀、對情人的愛意、對猶太教的信仰。

　　夏卡爾以回憶創造出來的幻想世界，充滿率性、奔放的色彩，讓法國評論家滿懷疑惑和不解，直到達達主義和超現實主義盛行，才對他的作品讚嘆不已，稱之為「超現實主義先驅」。一生中遭遇不少挫折和困難的夏卡爾，始終保持樂觀態度，創作許多打動人心的甜蜜、溫暖之作。

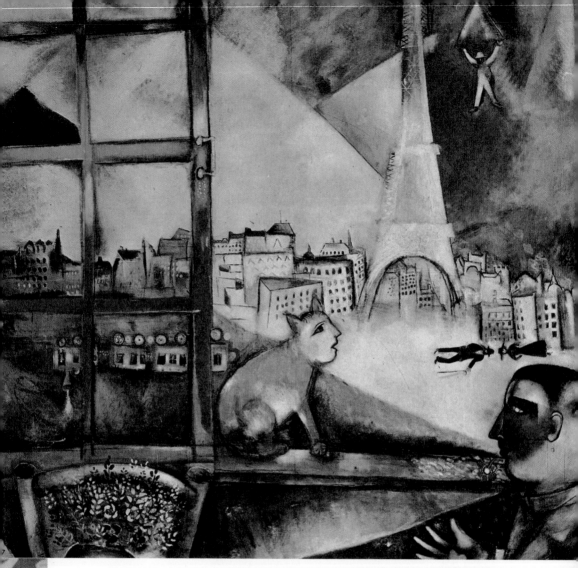

▲《從窗口見到的巴黎》夏卡爾 1913年 油彩、畫布 133×140公分 紐約·古根漢博物館

夏卡爾將天空、房屋、艾菲爾鐵塔、街道、窗戶,任意組合成一個不存在的空間,而不真實的人面貓、雙面人、跳降落傘的人,以及一如磁鐵般互相吸引的男女,卻又將夢幻般情境化為可能。

▶《文斯上空的戀人》夏卡爾 1956-1960年 油彩、畫布 131×198公分 私人收藏

夏卡爾拋開立體主義的影響,讓畫面失去前景、遠景與深度,一切都是抽象與虛構影像的重疊,文斯城和月亮、樹影、人物、花朵、燭臺,交織成繽紛熱鬧的想像空間。

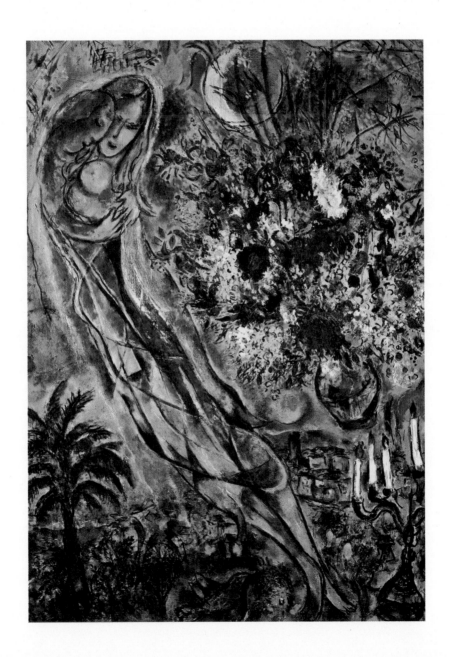

超現實主義
基里訶 Giorgio de Chirico, 1888～1978

《畫室中的自畫像》基里訶
1934年 油彩、畫布 130×75公分
羅馬‧私人收藏

　　基里訶生於希臘沃洛斯，父母都是義大利人，12歲跟著肖像畫家雅各比得斯學習素描，1906年前往慕尼黑美術學院習畫，深受晚期浪漫主義畫家的影響，沈醉在德國文化和哲學，喜歡尼采和叔本華的著作，自認為是藝術哲人。

　　他不斷融合幻想與夢想的形象、日常生活事物、古典傳統等元素，以高度象徵性幻覺藝術著稱。其畫風具有明顯的超現實主義，幾乎沒有任何具體的人物出現，寬闊廣場上常給人一種詭譎不安的神祕感，後來人們稱之為「形而上學繪畫」。

　　他的畫作有種難以言喻的魅力，以誇張透視法構成的建築、謎樣的剪影、雕像、片段，似是而非的描繪，常令人不自覺深陷。然而，隨著時間流逝，基里訶不再堅持形而上學的風格，逐漸失去畫的獨創性，最後轉而探索藝術的技巧。儘管，此舉招致許多非議，卻絲毫不損他在藝術史上的地位。

▶《偉大的形而上學者》基里訶 1917-1918年 油彩、畫布 104.5×69.8公分 紐約‧現代美術館
《偉大的形而上學者》是形而上學最典型的作品之一，充滿了形而上學的氣氛與不真實感，體現了基里訶所說的「記憶的項鍊」，破碎的片段於畫中再次連接、重組。

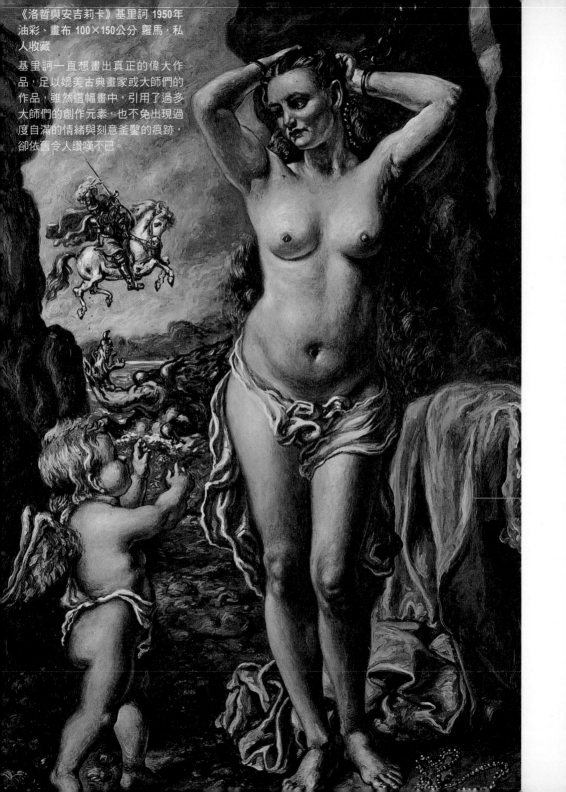

《洛哲與安吉莉卡》基里訶 1950年
油彩、畫布 100×150公分 羅馬．私
人收藏

基里訶一直想畫出真正的偉大作
品，足以媲美古典畫家或大師們的
作品，雖然這幅畫中，引用了過多
大師們的創作元素，也不免出現過
度自滿的情緒與刻意矯作的痕跡，
卻依舊令人讚嘆不已。

超現實主義
恩斯特 Max Ernst, 1891～1976

《吊球》恩斯特
1920年 拼貼、照片與蛋彩及畫紙 17.6×11.5公分
芝加哥·阿爾諾德·克拉恩收藏

恩斯特生於德國科倫南部的布呂赫爾小城，父親任職於萊茵省聾啞學校，是位喜歡畫森林美景的業餘畫家，為人嚴肅而一絲不苟。從小就擁有豐沛想像力的恩斯特，在父親嚴峻教育下成長，強烈抗拒任何專制作風，直到大學修習精神病學課程時，震懾於精神病患者的雕塑和繪畫作品，開始以繪畫表現思想。

世界大戰爆發後，恩斯特被迫入伍，退役後與一群志同道合的人成立達達主義，明白揭示反戰、反美，後來這群達達主義者慢慢發展成超現實主義。恩斯特以最簡單、自由的筆法，將人們熟悉的畫作或童話，轉化成幻想、惡夢或抽象構圖，巧妙地將不同形象堆疊，獨樹一格地表現內心的潛意識。

從拼貼到達達主義，從拓印到超現實主義，再到轉印技巧的發揮，恩斯特從不自我設限，始終追求一種個人技法的表現方式，不斷超越自我、超越繪畫。1941年，恩斯特避居美國，以遠離納粹的控制，晚年卻又毅然決定返回歐洲，定居在法國的塞多納，創作許多充滿異國情調、令人嘆為觀止的作品。

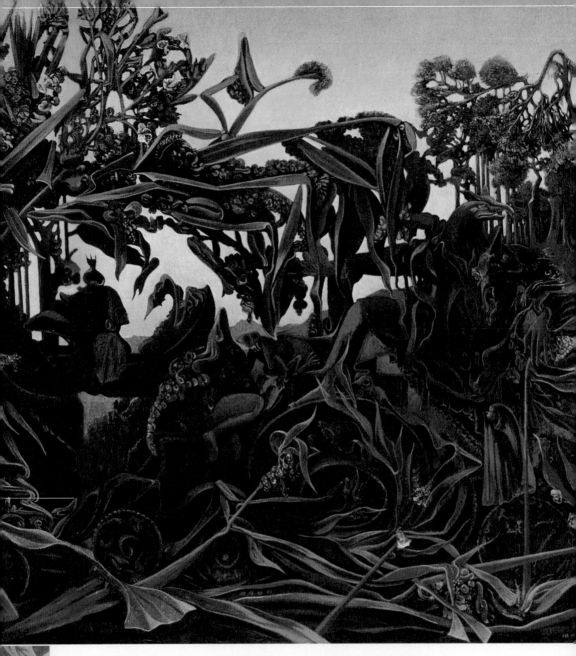

《黃昏之歌》恩斯特 1938 油彩、畫布 81×100公分 紐約‧現代美術館

一生陶醉在森林詭異氣氛中的恩斯特，以奔放的筆法畫出如夢似幻的想像森林，取法
巴洛克畫法中的變形與流動，讓模樣奇異詭譎的動植物，在靜謐之中卻充滿動態感。

《了不起的阿爾貝》恩斯特 1957年 油彩、畫布 152×106公分 休斯頓·D與J·德·梅尼爾收藏

對於神祕、靈異之事，恩斯特具有超乎尋常的感受力，他總是不斷剪裁、紀錄夢的片段，即使是醒著也驅趕不了幻覺的糾纏。為了對付這些夢魘，他在潛意識世界與繪畫領域無止境地實驗、探索，畫下這憂鬱、危險又隱含力量的形象。

超現實主義
米羅 Joan Miro, 1893~1983

米羅 攝於1930年

　　米羅生於「有歐洲之窗」之稱的巴塞隆納，祖父是個手工藝人，而父親是一個熱愛天文的金銀匠，米羅深受影響，從小就熱愛繪畫，喜歡用望遠鏡觀看天上的星星。7歲開始接受繪畫專業課程的米羅，1912年進入畫家弗朗西斯科・蓋利的美術學校，26歲便前往巴黎專心創作。

　　擁護超現實主義的米羅，企圖摧毀理性與邏輯的主宰，解放無意識、非邏輯的心靈世界，探測未知領域、視覺世界的奧祕。米羅以徹底簡約的線條、鮮豔明亮的色彩表現人事物，畫面充滿隱喻、幽默與輕快，呈現一種天真無邪的童趣。有時，米羅會將扭曲變形的文字融入畫中，人們稱之為「詩畫」。

　　1950年代，米羅投入蝕刻和平面印刷工作，同時創作許多水彩、粉蠟筆畫，並在銅板及纖維板上作畫。1958年，他為聯合國教科文組織大廈繪製的《月亮》和《太陽》壁畫，還獲得古根漢基金獎。深受大眾喜愛的米羅，逝世於1983年聖誕節，享年90歲。

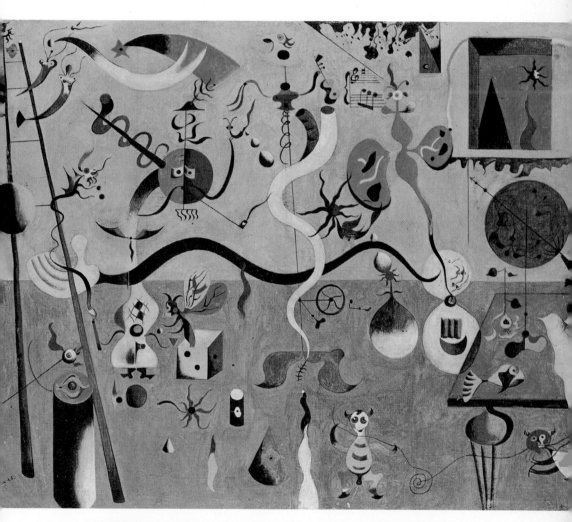

《小丑的化裝舞會》米羅 1924-1925年 油彩、畫布 66×93公分 布法羅‧歐布萊特─諾克斯藝廊

講究造型的米羅，以獨特的藝術語言，畫出夢幻般的世界。他的作品中蘊藏著異想天開、反覆無常及幽默的趣味，藍、紅、黃、綠、黑、白等明亮色彩，讓這場化裝舞會格外喧騰熱鬧。

《藍色二號》米羅 1961年 油彩、畫布 270×355公分 紐約・皮耶・馬諦斯畫廊

大小、深淺不一的黑色圓點，猶如樂譜上的音符，從橘色線條前出發，朝向無垠空間跳躍前進。為了追求無極限的感覺，米羅透過長時間的思索，以舉行慶典或宗教儀式般，慎重畫下這片蘊藏奇異動感的神祕藍色。

超現實主義

馬格利特 Rene Francois Ghislain Magritte, 1898~1967

馬格利特在工作室 攝於1963年

　　馬格利特生於比利時埃諾地區，小時候經常搬家，1912年母親投河自盡，後世學者認為這件事情帶給馬格利特很大的影響，因此畫下許多關於破碎女體的畫作。然而，對馬格利特而言，最清晰的童年往事，是到荒廢墓地玩耍時，無意間看到寫生者筆下異常真實的墳場，讓他從此對繪畫產生濃厚興趣。

　　1916年之後，馬格利特慢慢受到立體主義、未來主義和抽象派藝術的影響，1925年受到法國超現實主義的詩，以及義大利畫家基里訶的影響，毅然投入超現實主義。反對眼見為憑的馬格利特，讓人們所熟悉的景物，從現實中夢幻昇華，帶領觀畫者進入充滿詩意和幻想的感官世界。

　　馬格利特以逼真的寫實手法，與不按常規的擺放方式，形成怪誕、趣味、嘲弄的對比，不著痕跡地傳達超越理性、不帶偏見的潛意識，是二十世紀最傑出的比利時超現實主義畫家。在繪畫之外，他還為許多時裝海報或樂譜封面，做商業化的平面設計。

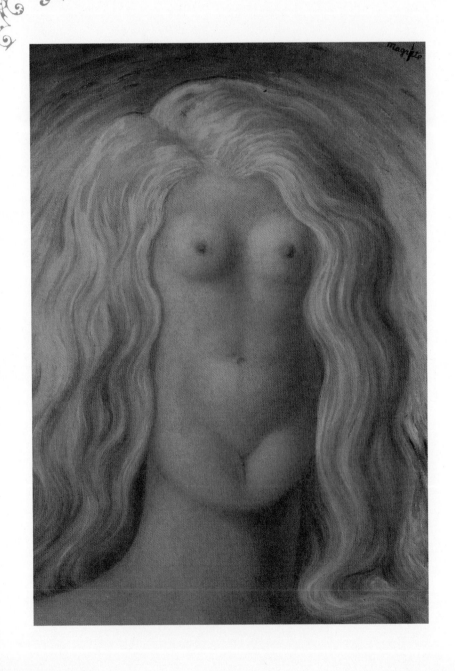

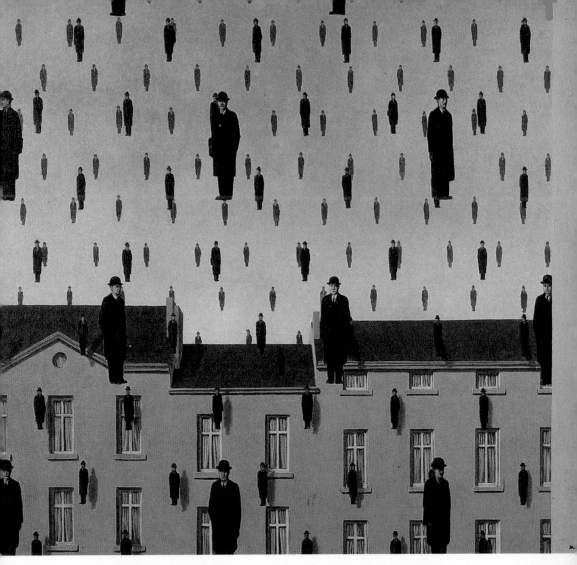

▲《戈爾禮達》馬格利特 1953年 油彩、畫布 79×98公分 休士頓·私人收藏

這幅畫是馬格利特最富哲理的作品之一，靜止不動的景物，卻無止境的湧現、延伸，他透過對外部空間的表現，展現對內在、私人、神祕世界的反思。

◀《強姦》馬格利特 1945年 油彩、畫布 64×54公分 布魯塞爾·私人收藏

活躍於二十世紀初的馬格利特，正逢性解放萌芽的年代，藝文界以情欲題材大作發揮。反對眼見為憑的馬格利特，以乳房、肚臍、簡化的陰部，引發性愛、渴望和情色的聯想，巧妙地表達與諷刺人心中的色欲。

超現實主義

拉姆 Conception Lam, 1902~1982

《自畫像》拉姆
1938年 油彩、紙版 26×21公分
巴黎·私人收藏

拉姆生於古巴大薩瓜農村，在顯明的黑人容貌下，卻流著眾多古老國家的血液，父親是中國移民，母親擁有非洲黑人、西班牙人和印地安人血統。從小生活在一個大熔爐般的環境，歐洲、亞洲、非洲各色文化群聚，到處充滿了神祕故事傳說，拉姆時常耽溺於幻想之中。

長大後，父母將拉姆送往哈瓦那學習法律，同時在聖亞歷康德羅學院習畫，但是拉姆將全部心力寄託在繪畫之上，之後還前往西班牙、巴黎，結識畢卡索等人，成為超現實主義運動的一員。拉姆所創造出來的意象，皆來自內心深處，屬於夢和現實的產物。

1941年，戰火席捲全歐洲，拉姆回到睽違17年的古巴，發現黑人的處境仍舊艱辛，到處存在著貧窮和種族歧視。為了抵抗這種地獄般的悲傷感受，拉姆透過繪畫徹底表現黑人的精神、黑人的造型藝術之美，全力頌揚祖國。身處征服與被征服的衝突年代，拉姆不僅親身參與解放活動，更透過繪畫表達內心的反抗。

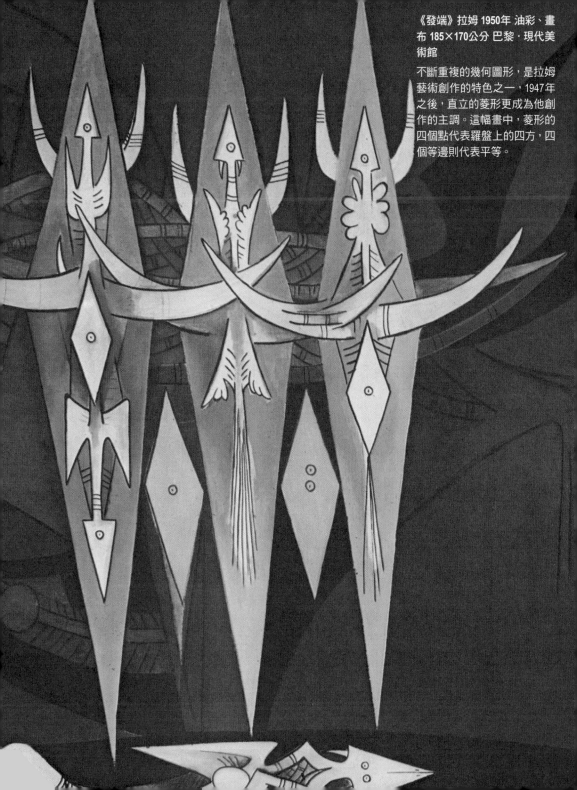

《發端》拉姆 1950年 油彩、畫布 185×170公分 巴黎‧現代美術館

不斷重複的幾何圖形，是拉姆藝術創作的特色之一，1947年之後，直立的菱形更成為他創作的主調。這幅畫中，菱形的四個點代表羅盤上的四方，四個等邊則代表平等。

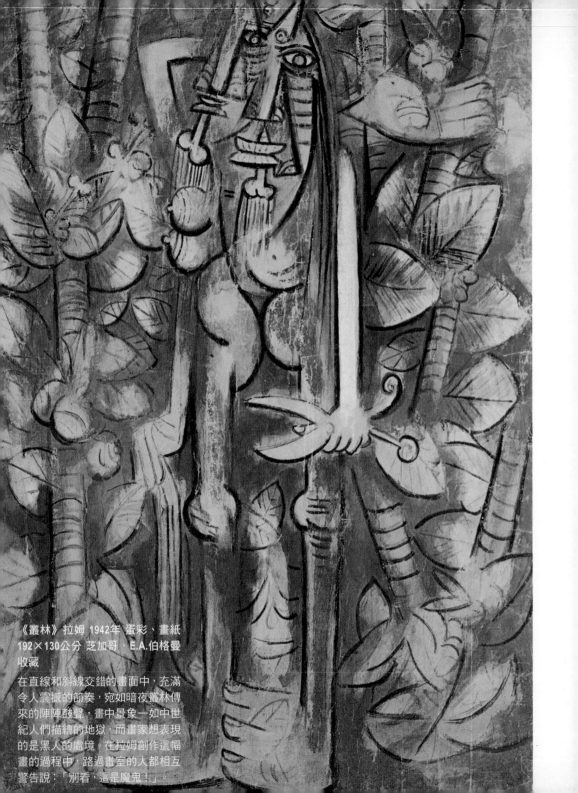

《叢林》拉姆 1942年 蛋彩、畫紙
192×130公分 芝加哥・E.A.伯格曼
收藏

在直線和斜線交錯的畫面中，充滿
令人震撼的節奏，宛如暗夜叢林傳
來的陣陣鼓聲，畫中景象一如中世
紀人們描繪的地獄，而畫家想表現
的是黑人的處境。在拉姆創作這幅
畫的過程中，路過畫室的人都相互
警告說：「別看，這是魔鬼！」。

超現實主義

達利 Salvador Dail, 1904~1989

達利 卡塔卡‧羅卡攝

　　達利生於西班牙費格拉斯，備受父母寵溺，從小就擁有國際視野、崇尚自由思想，6歲畫出成熟的風景畫，7歲夢想成為拿破崙，10歲以印象派畫家自居畫出第一幅自畫像，15歲定期撰寫藝術評論，17歲學野獸派技法、19歲學立體派風格，在25歲之前便樹立起與眾不同的特殊畫風。

　　以探索潛意識意象著稱的達利，作品中呈現兩種力量的拉扯，一是代表二十世紀迷失的潛意識陰暗力量，一是代表加拉的愛與美之力。他利用自稱為「偏執狂臨界狀態」的方法，誘發自己的幻覺境界，證明人的潛在意識超乎理智之上。但無論他如何驚世駭俗地搞怪，遇上加拉這位永遠的愛人與靈感的來源，立刻放棄搞怪行為變成正常人。

　　達利是西班牙超現實主義畫家和版畫家，與米羅、畢加索同為西班牙二十世紀最具代表性的畫家，在繪畫之外，他還涉足文學、電影、商業設計、時裝、室內設計、電視廣告等廣闊的領域。

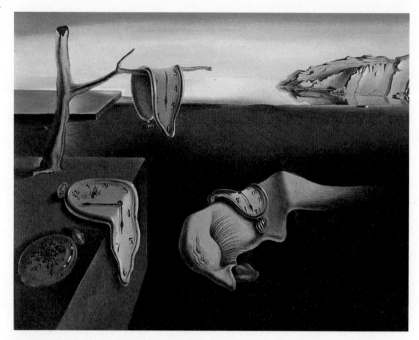

▲《持續的記憶，軟鐘》達利 1931年 油彩、畫布 24.1×33公分 紐約‧現代美術館

愛搞怪的達利，以軟掉的時鐘，表達對年華已逝的深深嘆息，讓人油然產生青春歲月白白浪費的恐懼感，觸動人們的另一種思考。

▶《利加特港聖母的第一幅習作》達利 1949年 油彩、畫布 50×37.5公分 密爾瓦基‧藝術大學

這幅畫中，所有象徵神聖的圖像分離破碎，彷彿世界陷入空虛狀態，唯一不變的是，具有加拉外貌的聖母形象，即使碎裂四散，依舊洋溢著愛與美。

超現實主義

卡蘿 Frieda Kahlo, 1907~1954

《戴項鍊的自畫像》卡蘿
1933年 油彩、金屬板 34.5×29.5公分
私人收藏

　　卡蘿生於墨西哥城近郊。家族
是匈牙利籍的猶太人，6歲時罹患
小兒麻痺，導致右腿些微彎曲，18
歲那年秋天遭遇一場嚴重車禍，下
半身嚴重癱瘓甚至失去右腿。卡蘿為了轉移病痛之苦寂，開
始以繪畫慰藉自己，畫下她對於病痛的感受和想像。

　　深受墨西哥文化影響的卡蘿，自戀地大量描繪自己，她
畢生畫作中超過一半是支離破碎的自畫像，她的作品充滿隱
喻、具象的表徵，讓人震驚於一個女人所承受的各種痛苦。
卡蘿的畫作，洋溢著拉丁美洲的氛圍，吸引了墨西哥著名壁
畫家迪亞哥的注意，開啟了兩人終生難解的婚姻生活。

　　愛丈夫勝過愛自己的卡蘿，飽受身體病痛與丈夫不忠
的折磨，更與同性愛慾糾葛不清，同時也是墨西哥社會運動
的支持者。然而在卡蘿的作品中，從未出現崩潰或失控的神
情，畫中人物即便遍體鱗傷，仍然一副冷靜堅毅的表情。卡
蘿以超現實主義畫家為名義開過幾次畫展，但是她寧可自稱
為二十世紀末的女權主義畫家，全神貫注在公正畫出女性題
材與比喻。

《兩個芙烈達》卡蘿 1939年 油彩、畫布 173.5×173公分 墨西哥・現代美術館

兩個芙烈達血脈相連，都是卡蘿自己的投射，身穿墨西哥原住民服裝的芙烈達，是與丈夫互相戀慕的她，身穿歐式洋裝的芙烈達，已然失去了愛情、自我與心臟，冷冽的神情中，隱藏了畫家內心不願承認的脆弱，讓畫面充滿衝突與張力。

《我所見到的水中景物或水的賜予》卡蘿1938年油彩、畫布91×70.5公分巴黎‧私人收藏

浸泡在浴缸裡的卡蘿，俯身望見水中浮現人生各階段的片段，娓娓回憶一生的歷程，超乎現實的每個景象，卻真實地描繪她的遭遇與情感，真誠坦率地表露自我。

抽象表現主義
康丁斯基 Wassily Kandinsky,
1866～1944

康丁斯基 1913年 攝於慕尼黑

　　康丁斯基生於莫斯科，原本專長是法律和政治經濟學，年近三十歲時，受到莫內啟發，決定改行當畫家。他搬到德國慕尼黑，學習印象派繪畫和新興畫風，十年之間足跡遍及威尼斯、突尼斯、荷蘭、法國和俄國，接觸了野獸派和新印象派，逐步對純粹顏色的力量發展出自我概念。

　　1922年，康丁斯基到包浩斯設計學院教書，他從完全抽象的色彩形體理論開始，漸次將抽象內容與具體設計聯繫起來。第一次世界大戰後，當權者希特勒限制了包浩斯的所有活動，康丁斯基避居法國巴黎，為了避免受到政治迫害，他只和到巴黎發展的外籍畫家往來，如蒙德里安、夏卡爾、米羅等人。

　　不斷尋求自我突破的康丁斯基，相信單是色彩與線條就能打動人心，不斷嘗試以直角、銳角、鈍角、直線、曲線、圈圈等元素構成一幅幅抽象畫，將自我的思想與內涵，寄託於純粹的線條與顏色。人們從最早的輕視、質疑到承認，最後賦予肯定和極高評價，並跟著康丁斯基的線條與色彩，遨遊在充滿幻想與力量的抽象畫世界。

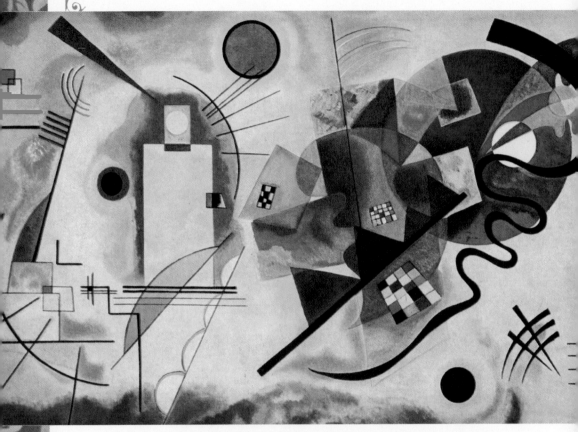

▲《黃紅藍》康丁斯基 1925年 油彩、畫布 127×200公分 巴黎‧妮娜‧康丁斯基收藏

康丁斯基認為畫作名稱或具象形體，都會限制人們的想像空間，因此以「黃紅藍」為標，並讓小棋盤般的彩色方格，化身為可以任意騁馳的魔毯，引領人們進入線條與色彩的世界。

▶《蔚藍的天空》康丁斯基 1940年 油彩、畫布 100×73公分 巴黎‧私人收藏

一如汪洋大海的蔚藍天空裡，ㄅ漂浮著乍看神似烏賊、水母、魚兒、飛鳥般的小動物，趨近細看才發現，這些物體根本不存在於真實世界，是童心未泯的康丁斯基，為平凡事物施了魔法。

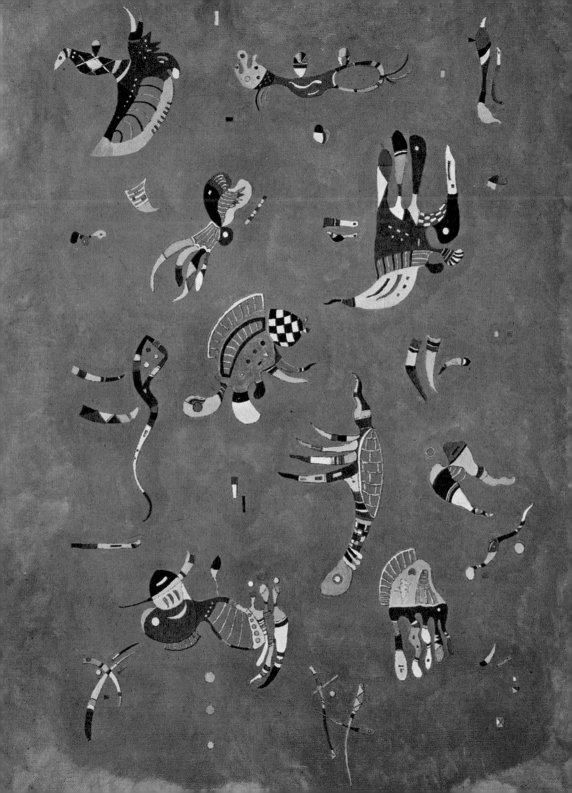

抽象表現主義
歐姬芙 Georgia O'Keeffe 1887~1986

歐姬芙 1927年

　　歐姬芙生於美國威斯康辛州太陽大草原附近，12歲就立志當藝術家，從小就以眼睛和心靈感受事物，脫離對物象寫實的描摹。18歲之後，陸續進入芝加哥藝術學校、紐約藝術學生聯盟接受正規的藝術教育，後來為了養家成為畫廣告插畫的商業畫家，直到1912年才又重燃藝術創作的熱情。

　　1915年到1916年間，歐姬芙友人將她的素描作品，拿給當時著名的藝術提倡家史提格利茲，史提格利茲大為驚豔，認為她的畫有一股直接、清晰、強烈，甚至野性的力量。歐姬芙的畫，表現形式簡單、原創性十足，帶給人們超乎尋常的美感經驗。

　　歐姬芙一生創作超過900幅抽象作品，其中200多幅以花為題材的畫作，最能展現她生命與藝術底蘊的豐厚。不論是樹木、花朵或風景，歐姬芙透過作品傳達生命宇宙觀。不管是死寂的動物骨骸，或是荒涼的枯木、沙漠景致，既是生、也是死，生死融為一體，呈現超越短暫生命的能量。

◀《音樂—粉紅與藍II》歐姬芙 1919年 油彩、木板 88.9×74公分 紐約·惠特尼美術館
這幅抽象畫是歐姬芙對音樂的回應，在她的情緒與感覺中，音符與旋律的顏色既明麗又響亮，音樂化身流暢的線條，穿梭在畫布之上。

▶《一朵海芋與紅底》歐姬芙 1928年 油彩、木板 30.5×15.9公分 紐約·惠特尼美術館
十七世紀畫家拉圖爾的一幅花卉靜物畫，激發歐姬芙開始畫花朵的局部特寫，希望畫出自然界生命之美。她無意之間發現，人們對於海芋的好惡非常兩極，於是試著以紅色或粉紅色的背景襯托漾著鵝黃的白色海芋，最後居然成為她的特色之一。

抽象表現主義

卜洛克 Jackson Pollock, 1912~1956

卜洛克於東漢普頓長島的畫室 亞諾‧紐曼攝於 1949年

卜洛克生於美國懷俄明州，1930年移居紐約，進入紐約藝術學生聯合會學習。1938至1943年間，作品明顯摹仿畢卡索、米羅等畫家的風格，以半抽象的手法，呈現象徵的意念和發揮超現實主義的幻想。1943年，卜洛克得到美國現代派美術收藏家古根漢的資助，兩年後他遷往紐約郊區長島，展開行動繪畫創作。

卜洛克的行動繪畫，是將畫布固定在地上，以棍棒蘸上油漆，任意滴流成畫，他徹底擺脫手腕、手肘和肩膀的限制，利於畫家表現無法自控的內在意識和行動。他的作品自由奔放，反映勇於進取、不墨守成規、不斷探索宏觀世界和內在意識深處的美國精神，也表現他們身處高度工業化社會的憂慮、焦灼和不安。

卜洛克繼承了超現實主表現潛意識的觀念，是美國抽象派表現主義運動的代表人物，也是二次世界大戰後新美國繪畫的象徵。然而，生性孤僻的卜洛克，不斷徘徊在懷疑、徬徨、絕望邊緣，最後失去自信、停止創作。1956年，卜洛克所駕駛的汽車突然失控撞上大樹，他當場死亡，時年44歲。

◀《煩惱的皇后》卜洛克 1945年 油漆、畫布 188.5×110.5公分 美國‧波士頓美術館

對於卜洛克而言，畫布是呈現藝術思想的大舞台，而他的畫沒開始、沒有結束，畫作擁有自己的生命。這幅畫首次展出時，儘管毀譽參半，卻也讓他頓時名聲大噪。

▶《青色柱子》卜洛克 1952年 油彩、油漆、明樊、畫布 122.4×96.9公分 坎培拉‧澳洲國立美術館

1973年澳洲政府以史無前例的二百萬美元高價收購，這幅畫從此進駐國家級的藝術殿堂，儘管每個人對於畫作的感受不同，但是它的珍貴性與稀有性，卻是無庸置疑的。

抽象表現主義
馬哲威爾 Robert Motherwell, 1915~1991

羅伯特‧馬哲威爾 1988年
由雷納特‧P.‧馬哲威爾 拍攝

　　馬哲威爾生於美國華盛頓州亞伯丁市，從小熱愛繪畫，1926年以獎學金進入洛杉磯歐提斯藝術中心，1932年於史丹佛大學攻讀哲學和現代法國文學，1940年認識一批歐洲超現實主義者，並與馬塔尤夫婦前往墨西哥旅行，下定決心以繪畫為終身志業。

　　在馬哲威爾風格形成時期，受到超現實主義畫家和蒙德里安、畢卡索、米羅等人影響，然而他也努力地抗拒畫壇前輩的影響。他將一種趨近自然筆法和簡單大膽的符號意象，融入抽象藝術之中，呈現兩種截然不同的類型，一種是快樂、有角度、立體派式的圖畫構成，另一種是哀惋悲悽、充滿暗喻、色彩強烈的造型。

　　馬哲威爾以「哲學」為出發點，建構抽象藝術理念，成為最具權威的藝術評論家、美國抽象表現主義「紐約畫派」的創始人之一，也成為確立美國藝術在二次世界大戰戰後時期卓越地位的功臣。

《西班牙共和體的輓歌，第70號》馬哲威爾 1961年 油彩、畫布 175.3×289.6公分
紐約·大都會博物館

1948年至1965年之間，馬哲威爾以「輓歌」為題，利用簡單的形象與語彙，詮釋著哀
婉、悲悽的情緒，創作了一百多幅繁複、美麗的系列作品。最初，是由一幅小小水墨
畫開始，竟然發展成如此雄偉壯闊的作品。

《開放系列，花園的窗子》馬哲
威爾 1969年 壓克力顏料、畫布
154.9×104公分 私人收藏

在《開放系列》作品中，馬哲
威爾以不規則圖形與幾何圖形
創造對比關係，不僅製造兩者
間的對立感，也產生莫大的和
諧感，喚起人們無窮無盡的聯
想。這幅畫中，運用鮮豔的色
塊產生對立感，更利用直線鮮
明地區隔出內與外。

抽象表現主義
達比艾斯 Antonio Tápies, 1923~1987

達比艾斯 攝於巴塞隆納

　　達比艾斯生於西班牙巴塞隆納資產階級的家庭，父親是一位支持加泰隆尼亞獨立運動的律師，母親為達官顯要之後，隨著1936年西班牙內戰與政治變化，家中經濟日漸拮据，昔日朋友漸漸由貧轉富，而母親仍沈溺於過往地位的虛榮。這段成長過程中的精神衝突與不愉快記憶，隱然成為他日後創作的動力來源。

　　對達比艾斯而言，藝術創作是一種心靈的療傷。1934年，他透過雜誌認識前衛藝術，以自學方式臨摹梵谷和畢卡索等藝術家的作品，1946年即將於巴塞隆納大學法律系畢業前夕，斷然放棄法律，轉而投入藝術創作。經過無止境地探索、創新，達比艾斯提供了世人耳目一新的感官視覺經驗，也賦予材質一種精神性的意義。

　　達比艾斯嘗試以沙子、顏料、亮光漆、墨水作畫，甚至以生活中的布匹、碗盤、掃具創作。他的作品充滿張力與神祕感，在表達溫柔、肯定的意境中，卻處處可見撕裂、切割、破壞的痕跡，因為虛無的東方哲學思想、無我、無私、無欲的主題，是達比艾斯秉持不變的創作精神。

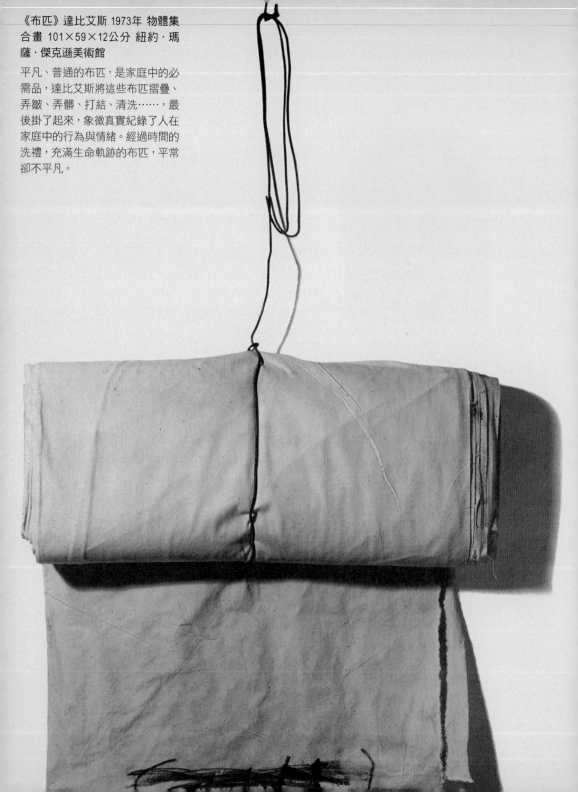

《布匹》達比艾斯 1973年 物體集
合畫 101×59×12公分 紐約・瑪
薩・傑克遜美術館

平凡、普通的布匹,是家庭中的必
需品,達比艾斯將這些布匹摺疊、
弄皺、弄髒、打結、清洗……,最
後掛了起來,象徵真實紀錄了人在
家庭中的行為與情緒。經過時間的
洗禮,充滿生命軌跡的布匹,平常
卻不平凡。

《紅與黑》達比艾斯 1981年 混合材料、畫版 170×195公分 德克薩斯沃思堡 私人收藏

在達比埃艾的作品中，經常出現一些標誌，例如：十字、弧線、線條、加泰隆尼亞的
旗幟顏色等，這幅畫中出現在黑、紅色塊上的「＋」，以及出現在兩塊色塊間隙的
「０」，形成強烈的對比印象。

普普藝術

安迪・沃荷 Andy Warhol, 1928~1987

《自畫像》安迪・沃荷
1982年 版畫、紙版 96.5×96.5公分

安迪・沃荷生於美國賓州匹茲堡，父母皆是捷克移民，十分重視孩子的教育。從小體弱多病、性格內向的安迪・沃荷，繪畫才能特別突出，老師推薦他進入卡內基美術館接受藝術家的免費指導，之後更順利進入卡內基理工學院藝術科系就讀。19歲時便為百貨公司設計櫥窗和繪製背景。

1949年，安迪・沃荷移居紐約，擔任明星圖片、設計封套、雜誌版面等設計工作，並為肥皂、乳罩、寶石、口紅、香水等商品設計圖案，到五〇年代，已然成為商業廣告的頂尖設計師。六〇年代美國社會進入典型消費社會，敏銳的安迪・沃荷透過通俗題材，呼應時代脈動。

在大眾文化中尋找靈感的安迪・沃荷，並非媚俗地歌頌大眾文化，而是希望人們正視大眾文化中的矛盾與膚淺，是美國六〇年代到八〇年代關心普羅大眾生活與思想的普普藝術代表人物之一。多才多藝的沃荷，將事業觸角伸入電影圈，在盡力挖掘電影的可能性之外，也拍攝反映社會問題的影片。

《尋找失落的鞋子》安迪・沃荷 1955年 水彩、水墨、紙張 48.9×64.1公分 匹茲堡・安迪・沃荷美術館

樣式新穎的鞋子是時尚象徵，也是安迪・沃荷踏入廣告界的強力敲門磚，他的鞋子畫就像他的名片一般。這幅畫是其中的代表作，姿態各異的鞋子，彷彿正待價而沽，又似正準備出走，尋找自己的主人。

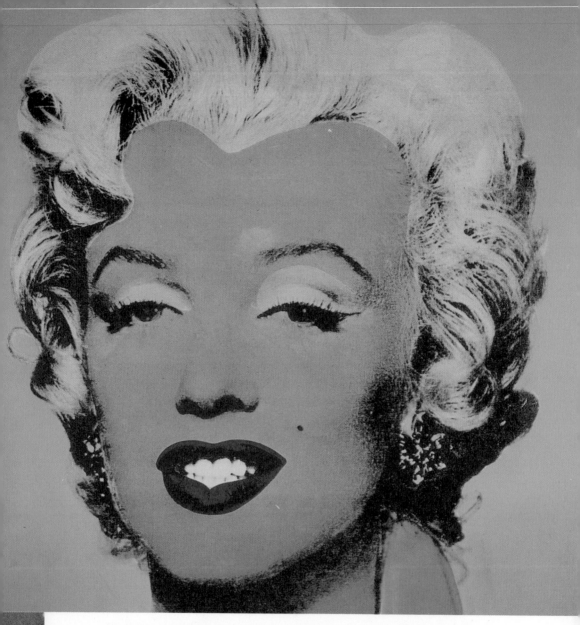

《瑪麗蓮夢露》局部 安迪·沃荷 1962年 合成聚合塗料、絹印、畫布 205.4×144.8公分
匹茲堡·安迪·沃荷美術館

風靡全球的性感女神瑪麗蓮夢露竟然自殺了，安迪·沃荷既震驚又傷心，於是利用絹
印法創作二十三個配色迥異的瑪麗蓮夢露頭像，其中這個金髮、綠眼、紅唇的粉紅色
夢露，是他的最愛。

普普藝術
強斯 Jasper Johns, 1930~

強斯 1988年
漢斯‧納穆特所攝

　　強斯生於美國喬治亞州，是美國普普藝術創始藝術家之一。從小父母離異，由祖父母、姑姑、叔叔撫養長大，1949年進入紐約一所商業藝術學校，學習廣告設計的課程。在成為專業畫家之前，他接觸過很多種行業，諸如郵差、小職員，甚至曾受軍隊徵召駐紮日本。

　　1954年，他與羅勃‧羅森伯格一起為百貨商店設計櫥窗，閒暇之間以油彩融合蠟，畫出第一面旗幟，並陸續創作出第一幅的數字畫、第一個石膏臉的造型。當時美國藝壇盛行抽象表現主義，強斯卻從人人熟悉的日常生活之中取材，以反諷的表現手法，力抗抽象表現主義的死胡同。

　　強斯認為財富總是隱藏在最不值錢的實物之中，不斷尋求普通、合乎潮流的創作主題，以及更能代表美國形象的表徵，他在創作之中加入平凡的生活物件，例如國旗、數字、臉部五官、啤酒罐。國際藝術界給予強斯極高的評價，不僅評為當代最偉大的藝術家之一，也是當今世上身價最高的現存藝術家。

《白色的旗幟》強斯 1955年 蠟彩、拼貼、畫布 198×303公分 畫家本人收藏

這幅畫，是強斯揮別傳統繪畫的決定之作，從稍微泛黃的美國星條旗開始，他步上忠於自我的獨創之路，為人們早已習以為常、視而不見的圖案，不斷尋找新創意與新可能性。

《彩色數字——從0到9》強斯 1958-1959 蠟彩、拼貼、畫布 170×126公分 法羅‧歐伯萊特—諾克斯藝廊

從一首名為「偉大的數目字」的詩，獲得以數字入畫的靈感，這幅是最亮眼的一幅數字畫，大小相同的十個數字，填在小方格中，覆上多層次的蠟彩，創造出奇妙的數字世界。

自成一派
塔馬尤 Rufino Tamayo, 1899~1991

《自畫像》塔馬尤
1967年 油彩、畫布 175×125公分
墨西哥·現代藝術博物館

　　塔馬尤生於墨西哥，是瓦哈卡州印地安人，1917年進入工藝美術學校接受正規藝術教育，兩年後輟學進入墨西哥城國家考古博物館，廣納哥倫布發現新大陸之前的墨西哥藝術，與世界各地前衛派的藝術成果，逐步形成獨特的藝術風格。

　　塔馬尤代表墨西哥前往紐約參加藝術家集會，在客居美國的歲月中，大批逃避戰火的歐洲前衛派藝術家湧入美國，他受到新的精神感召與偉大的動力震撼，不斷以簡單、抽象的筆法，表達人與宇宙是共同體的概念。在塔馬尤的畫裡，蘊含著墨西哥的元素與靈魂，是成功結合墨西哥藝術和國際藝術的第一人。

　　雙手經常布滿顏料的塔馬尤，刻意使用有限的顏色作畫，卻充分發揮色調搭配的無限可能，例如以灰色混合其他顏色，既能使整體明亮，能使整體灰暗。熱愛音樂的塔馬尤，也時常以音樂為主題，讓看似靜態的畫作表現出動態的音樂，彷彿可以聽見震撼力強大的聲音。

《兩個憩息中的女人》塔馬尤 1984年 油彩、畫布 130×195公分

人物畫像一直是塔馬尤的作品焦點，每當人體形象出現時，往往幾乎占據畫面的大部
分空間。這幅畫中，側躺在地的兩個女人，人體線條銳利卻不失曲線，紅色土地與赭
色天空更增添畫面的立體感。

《長笛手》塔馬尤 1983年 油彩、畫布 130×95公分 私人收藏

身體龐大的吹笛手，卻顯得渺小而脆弱，邊緣彷彿逐漸溶化，與周圍世界互為一體。塔馬尤的畫總蘊含墨西哥原始藝術的元素，在強烈而斑駁的色彩、物我合一的思考中，帶著一股濃濃的宗教神祕感。

自成一派
杜布菲 Jean Dubuffet, 1901~1985

杜布菲 1959年攝於法雷農莊

　　杜布菲生於法國哈佛爾的富裕家庭，高中畢業後進入巴黎朱利安學院，但性格叛逆的他，一年後就拒絕繼續接受傳統美術訓練。從軍中退伍之後，他開始質疑西方文化及藝術價值，決定不再繪畫，往後20年，他數次重拾畫筆又一再放棄，直到1945年參觀瑞士精神療養院所收藏的作品，終於感受到創作的力量。

　　一心嚮往創作的杜布菲，銷毀過去的作品，以全新手法從事創作，並逐漸奠定個人的藝術聲譽，1947年他賣掉家傳的釀酒事業，全心投入創作。童稚的線條和抽象的形式，是杜布菲的藝術創作的兩大特質，他的作品充滿趣味與詩意，讓想像力自由馳騁，人們稱之為「另藝術」。

　　杜布菲堪稱是戰後最具影響力的畫家，他不斷探索表現自發性與創造性的「原生藝術」，因為這些跟藝術圈無關的人，包括孩童與精神病患，創作中只見藝術的爆發力，沒有傳統藝術的包袱與文化的陳腔濫調。

▲《爵士樂團》杜布菲 1944年 97×130公分 壓克力、畫布 倫敦‧泰特藝廊

杜布菲利用隨意顯露的顏色,創造了充滿童趣與詩意的動感,畫中爵士樂團彷彿吹奏出具有飽滿情感的音符,透過閃爍不定的色彩、隨意潦草的線條,在畫面的四周流轉。

◀《捷運》杜布菲 1943年 37×30公分 巴黎‧私人收藏

杜布菲以童稚的筆法,畫出捷運列車中的擁擠情況,並畫下乘客們的各種神態,望向車窗的、竊竊私語的、互相交談的、正襟危坐的,彷彿牆壁上精采的塗鴉。

自成一派
培根 Francis Bacon, 1909~1992

《培根在巴黎》
攝影 邁爾·霍爾茲

　　培根生於愛爾蘭的都柏林，是英國十七世紀著名哲學家培根的後裔，第一次世界大戰爆發後，培根全家搬到倫敦避難。16歲時，培根浪跡英、德、法等國，在巴黎畫廊看到畢卡索作品，大為震撼並開始畫素描和水彩，20歲回到倫敦又展開油畫創作，並成為一名裝飾和室內設計師。完全仰賴直覺創作的培根，從未受過正規藝術教育與訓練，透過不斷反覆臨摹名作自學。

　　為了擺脫傳統繪畫模式，同時探索新的創作可能性，培根以直接、強烈的粗暴手法，將記憶與照片當成繪畫藍本，讓畫面呈現巨大的緊張感。他還常直接以手指上色，或利用海綿、碎布片塗抹修改，甚至加入沙子改變畫面效果。

　　超現實主義國際協會曾經以「超現實意念不夠」的理由，將培根拒於門外，大受打擊之下，他不但停止創作，還幾乎銷毀1929年至1940年間的全部作品。直到二次世界大戰爆發，培根眼見倫敦遭到瘋狂轟炸，恐怖與死亡猶如影子般揮之不去，才重拾畫筆表達內心的悽愴，繪畫成為擺脫痛苦、賴以生存的唯一寄託。

《彼得・萊西肖像習作》培根
1962年 油彩、畫布 198×145公分
倫敦・私人收藏

培根獲悉朋友彼得・萊西去世消息後，憑藉記憶完成此作品，以幾筆簡單弧線，勾勒出人物形象，並以冷峻色調的藍色層次，營造出座位的立體效果，充滿冷靜沈穩的感覺。

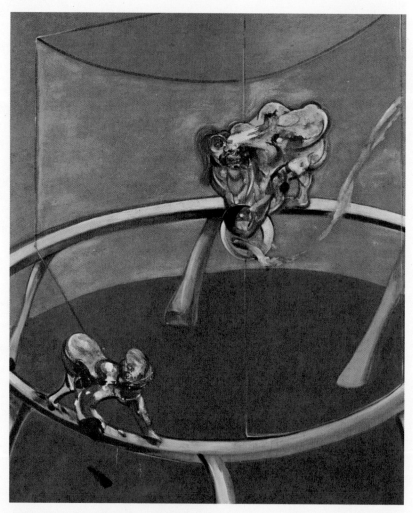

《模仿邁布里奇的攝影作品：裝水罐的婦人及用四肢行走的癱瘓兒童》培根 1965年
油彩、畫布 198×147.5公分 私人收藏

自始至終傾聽人類內心痛苦的培根，從不掩飾人世間的痛苦掙扎，他從邁布里奇的攝
影作品獲得靈感，畫下一個兒童與一名女子，步步為艱地行走在懸空的大吊環上，展
現痛苦、恐懼、危險與戰慄之感。

What's Art 008

盡情瀏覽100位西洋畫家及其作品

作　　者：許汝紘暨編輯小組編著
總 編 輯：許汝紘
副總編輯：楊文玄
特約編輯：莊富雅
美術編輯：楊詠棠
行銷企劃：吳京霖
發　　行：楊伯江、許麗雪
出　　版：佳赫文化行銷有限公司
地　　址：台北市大安區忠孝東路四段341號11樓之三
電　　話：（02）2740-3939
傳　　真：（02）2777-1413
www.wretch.cc/ blog/ cultuspeak
http://www. cultuspeak.com.tw
E-Mail：cultuspeak@cultuspeak.com.tw
劃撥帳號：50040687 信實文化行銷有限公司

印　　刷：漢藝有限公司
地　　址：台北縣中和市中山路二段 317 號 4 樓
電　　話：（02）2247-7654

圖書總經銷：時報文化出版企業股份有限公司
地　　址：中和市連城路 134 巷 16 號
電　　話：（02）2306-6842

更多書籍介紹、活動訊息，請上網輸入關鍵字　　或　

國家圖書館出版品預行編目資料

盡情瀏覽100位西洋畫家及其作品
許汝紘暨編輯小組編著
初版——臺北市：佳赫文化行銷，2010.06
面；　公分 —— What's Art 008
ISBN：978-986-6271-09-0（平裝）
1.畫家 2.傳記 3.西洋畫 4.畫論
940.994　　　　　　　　　　　99005358

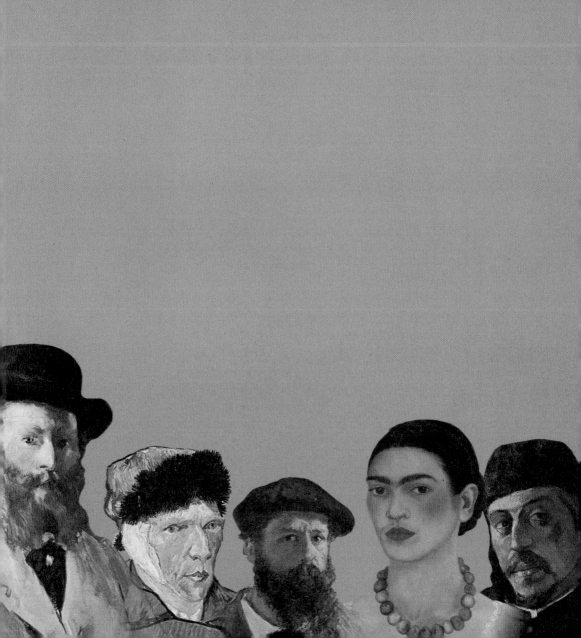

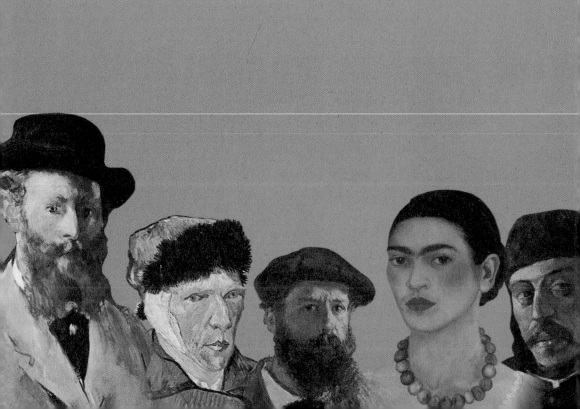